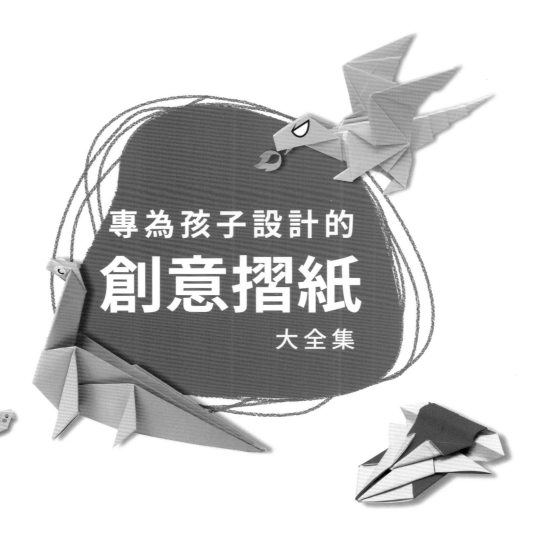

專為孩子設計的
創意摺紙

大全集

只要一張紙，
就能擁有這世界上所有的玩具。

你知道嗎？紙能摺出世界上所有的玩具。不，連世界上沒有的也都能摺得出來。一張平面的紙，以數學和幾何為基礎，可以製作出三度空間的作品，若再運用尖端的科學技術，能突破體積的界線，打造成醫療機器人，還能發揮在航太領域，建構太陽能板、甚至發射到宇宙。

這些了不起的發明，全都是從理解摺紙基礎、摺出簡單作品開始。這本書從幼兒兩三下就能輕鬆摺出的基礎摺紙，到擅長摺紙的大人也能玩得相當盡興的挑戰級作品，全都有收錄。至於有些光看圖示可能難以理解的步驟，也附有影片，只要用手機掃描 QRcode 便一目瞭然。所以只要有毅力，任何人都能完成。摺紙不需要特殊紙張，一般市售的十五公分正方形色紙就能摺出傳說中的生物——噴火龍，連剪刀都不需要就能做出驚人的作品。

摺紙不僅有利腦部發展和手眼協調，更能培養專注力、創意力、想像力，還有耐心，這些好處都是已經得到專家認證的事實。尤其閱讀書籍裡的平面圖示會比直接觀看手機影片，更有助於刺激大腦活動，因為在理解平面圖片的同時，腦中會自動想像並描繪出立體的作品。

不過，對孩子而言，更重要的是：

將正方形精準地摺成三角形的喜悅、
親手摺出的青蛙越過障礙物的快樂、
紙飛機能飛得最遠時的興奮、
送出自己摺的美麗花朵時的悸動、
還有練習了數十次後，終於完成的成就感。

真心希望您與孩子們能一同享受摺紙帶來的幸福和滿足。

如何活用本書

★ 熟悉摺紙的基本概要

摺紙前先約法三章！因為虛線記號和箭頭方向會決定摺法及結果，務必先看清楚下頁說明的基礎概念，並練習看看第 7 頁的摺紙作品。

★ 先確認作品難易度

書中作品依照摺法、步驟多寡及複雜程度分成不同等級，建議從簡易的基礎作品開始，依序挑戰至高難度作品。

基礎（☆）最基本的作品，需要瞭解：山摺、谷摺、做出摺線、往內壓摺。
初級（★）比基礎的步驟更多，需要多瞭解：往外反摺、階梯摺法。
中級（★★）比初級的步驟更繁雜，需要多瞭解：兔耳摺法、立體階梯摺法。
高級（★★★）需要瞭解所有摺法，步驟更多、更複雜，並需要更多專注力。

★ 按照步驟摺

摺紙需要依樣畫葫蘆、一步也不漏，才能做出期待的作品。前後步驟皆有彩色線條指引，若不清楚該步驟摺法，可以參考下一個步驟的圖示，幫助自己理解。完成後，也在作品上畫出專屬於你的表情或圖案，會讓作品更完整。

★ 參考實境照片及影片

有些作品的步驟較複雜，可能看圖示也難以順利理解，一旁都有附上實境照片可以參考，或是提供 QRcode 影片引導。

摺紙的基本概要

如果先瞭解摺紙的基礎概念，在製作的過程就能更輕鬆。
只要每一個步驟都確實壓平、有耐心地摺，任何人都能做出完美的作品。

★ 谷摺 ★

沿虛線往內摺，像山谷一樣。
依箭頭方向摺。

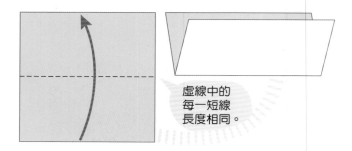

虛線中的
每一短線
長度相同。

★ 山摺 ★

沿虛線往外摺，像山峰一樣。
依箭頭方向摺起。

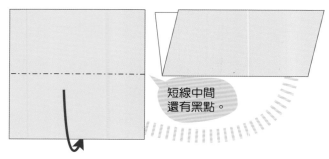

短線中間
還有黑點。

★ 做出摺線 ★

虛線標示處就是做出摺線的地方。
依箭頭方向摺再攤開。

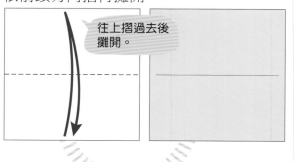

往上摺過去後
攤開。

★ 階梯摺法 ★

摺出谷線之後再摺出山線，
摺成階梯型。

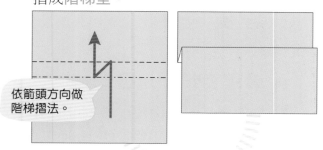

依箭頭方向做
階梯摺法。

★ 往內壓摺 ★

沿著虛線做出摺線後，讓虛線在外，將紙張往內壓摺。

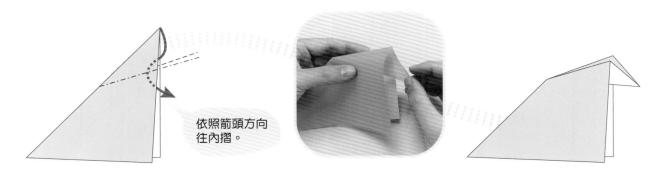

依照箭頭方向往內摺。

★ 往外反摺 ★

沿著虛線做出摺線後，讓虛線在內，將紙張攤開，沿線往外翻摺。

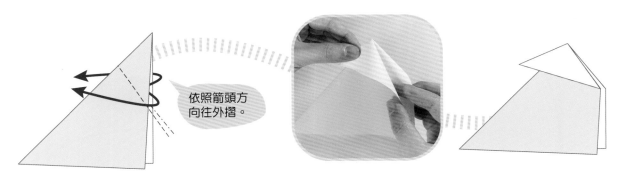

依照箭頭方向往外摺。

★ 立體階梯摺法 ★

沿著虛線做出摺線後，將紙張往外反摺，再往內壓摺。

先做出兩條摺線再開始摺。

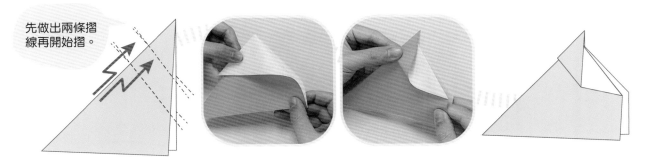

★ 兔耳摺法 ★

兩側沿虛線往內摺，中間交會處再摺向其中一邊。

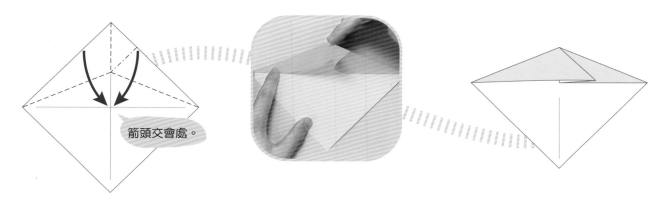

箭頭交會處。

★ 三角口袋和四角口袋 ★

許多作品第一步都是三角口袋或四角口袋，建議先熟悉這兩組摺法喔！

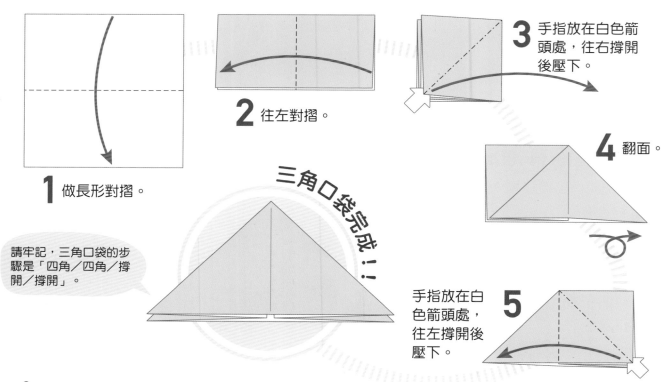

1 做長形對摺。

2 往左對摺。

3 手指放在白色箭頭處，往右撐開後壓下。

4 翻面。

5 手指放在白色箭頭處，往左撐開後壓下。

三角口袋完成！！

請牢記，三角口袋的步驟是「四角／四角／撐開／撐開」。

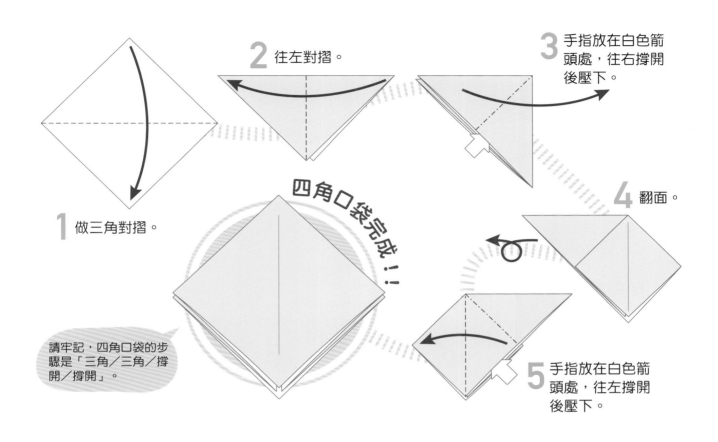

2 往左對摺。

3 手指放在白色箭頭處，往右撐開後壓下。

1 做三角對摺。

4 翻面。

5 手指放在白色箭頭處，往左撐開後壓下。

四角口袋完成！！

請牢記，四角口袋的步驟是「三角／三角／撐開／撐開」。

基礎練習

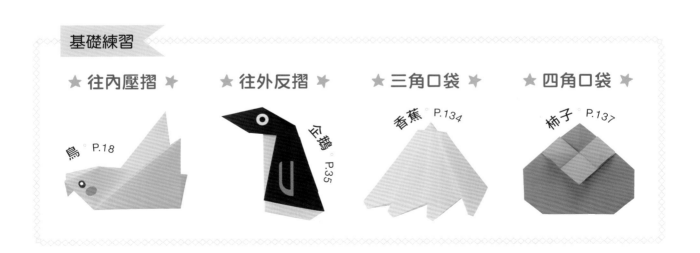

★ 往內壓摺 ★

鳥 P.18

★ 往外反摺 ★

企鵝 P.35

★ 三角口袋 ★

香蕉 P.134

★ 四角口袋 ★

柿子 P.137

目次

1 自由自在的 禽鳥樂園

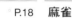

小鳥　　　　P.18

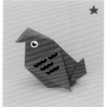

麻雀　　　　P.19

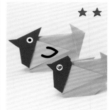

公雞與母雞　P.20

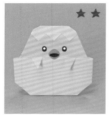

小雞　　　　P.22

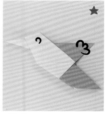

蜂鳥　　　　P.24

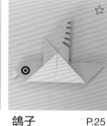

鴿子　　　　P.25

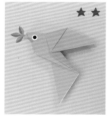

野鴿　　　　P.26

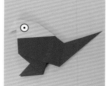

鸚鵡　　　　P.28

黃色小鴨　　P.30

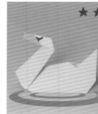
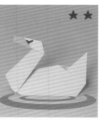

天鵝　　　　P.32

孔雀　　　　P.34

企鵝　　　　P.35

鶴　　　　　P.36

矮鶴　　　　P.37

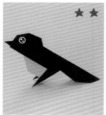

喜鵲　　　　P.38

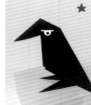

烏鴉　　　　P.40

貓頭鷹　　　P.41

2 令人屏息的海底王國

熱帶魚群　　P.44

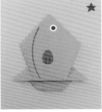
曼波魚　　P.45

魟魚　　P.46

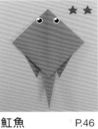
海龜　　P.47

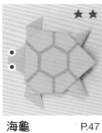
立體烏龜　　P.48

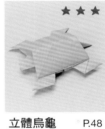
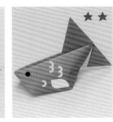

金魚　　P.50

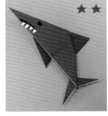

鯊魚　　P.51

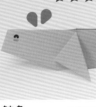
鯨魚　　P.52

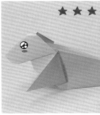

豎琴海豹　　P.54

海馬　　P.55

扇貝　　P.56

3 可愛又迷人的**動物世界**

小狗臉　　　P.58

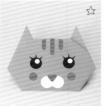
小貓臉　　　P.60

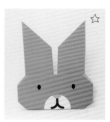
兔子臉　　　P.61

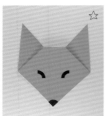
狐狸臉　　　P.62

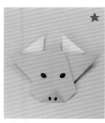
水牛臉　　　P.63

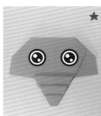
大象臉　　　P.64

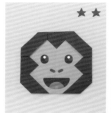
猴子臉　　　P.65

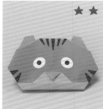
老虎臉　　　P.66

有尾巴的　　P.68
身體

老鼠　　　　P.69

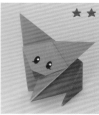
狐狸　　　　P.70

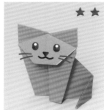
貓咪　　　　P.71

小狗　　　　P.72

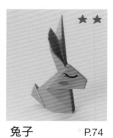
綿羊　　　　P.73

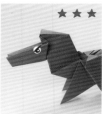
兔子　　　　P.74

野馬　　　　P.76

獨角獸　　　P.78

小豬　　　　P.79

雪納瑞　　　P.80

4
讓人膽戰心驚的兇猛巨獸

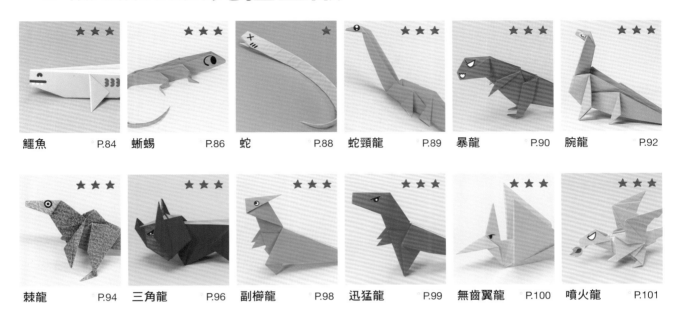

5
數量最多的
微小
昆蟲

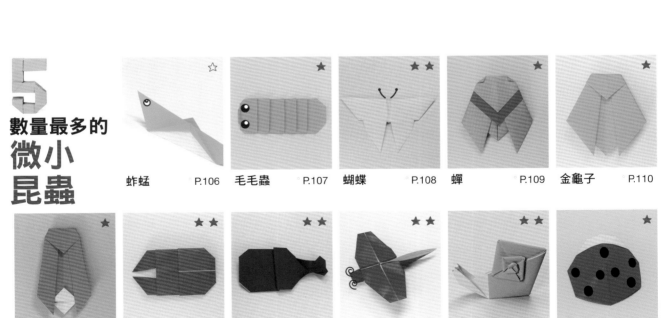

6 清新美麗的**植物公園**

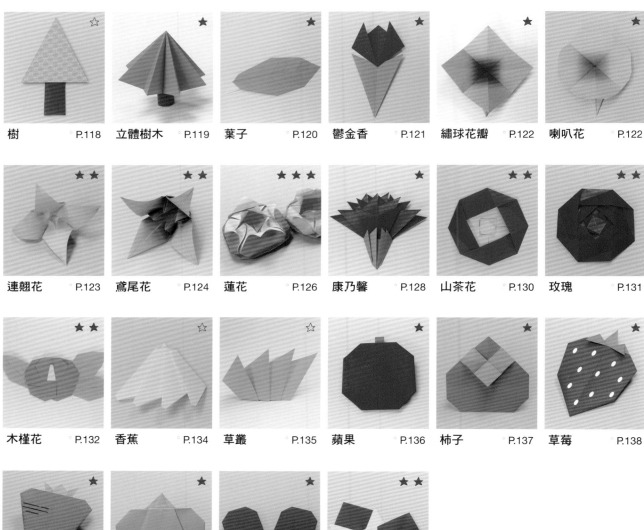

樹 ☆ P.118	立體樹木 ★ P.119	葉子 ★ P.120
鬱金香 ★ P.121	繡球花瓣 ★ P.122	喇叭花 ★ P.122
連翹花 ★★ P.123	鳶尾花 ★★ P.124	蓮花 ★★★ P.126
康乃馨 ★ P.128	山茶花 ★★ P.130	玫瑰 ★★ P.131
木槿花 ★★ P.132	香蕉 ☆ P.134	草叢 ☆ P.135
蘋果 ★ P.136	柿子 ★ P.137	草莓 ★ P.138

胡蘿蔔 ★ P.139　　南瓜 ★ P.140　　橡實 ★ P.141　　栗子 ★★ P.142

7 創新不斷的**生活工具**

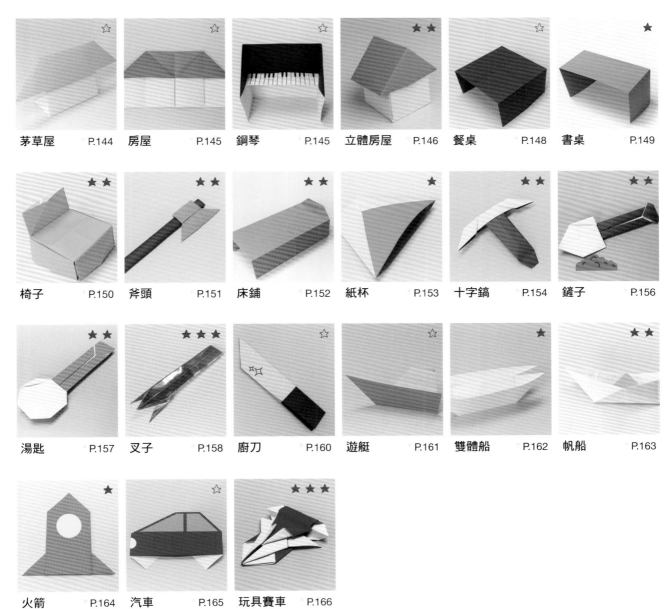

8 時尚穿搭的 **服飾配件**

短髮 ☆ P.170

雙馬尾 ☆ P.170

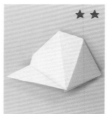
遮陽帽 ★★ P.171

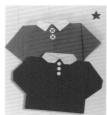
Polo 衫 ★ P.172

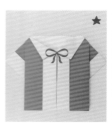
法式襯衫 ★ P.173

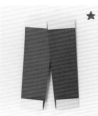
褲子 ★ P.174

百褶裙 ★★ P.175

蝴蝶結 ★★ P.176

愛心戒指 ★★ P.177

錢包 ★ P.178

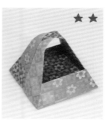
手提包 ★★ P.179

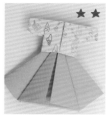
短襖和裙子 ★★ P.180

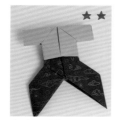
短襖和褲子 ★★ P.181

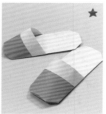
室內拖鞋 ★ P.182

9 比比看誰更厲害的 **飛機玩具**

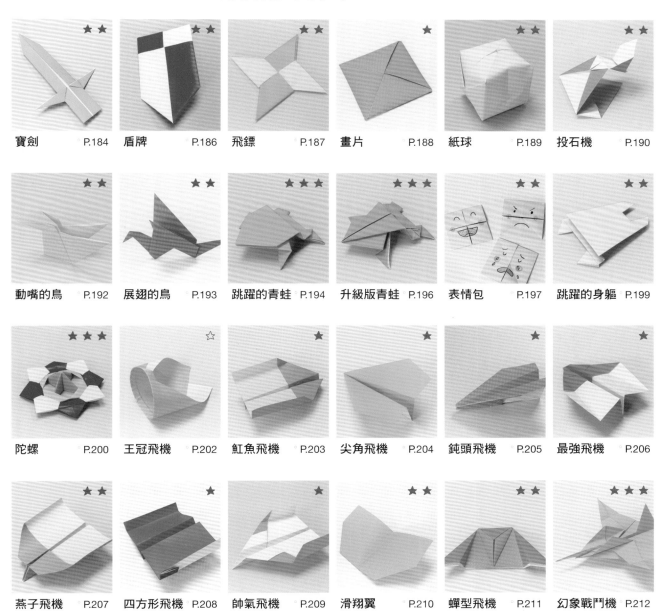

寶劍 ★★ P.184	盾牌 ★★ P.186	飛鏢 ★★ P.187
畫片 ★ P.188	紙球 ★★ P.189	投石機 ★★ P.190
動嘴的鳥 ★★ P.192	展翅的鳥 ★★ P.193	跳躍的青蛙 ★★★ P.194
升級版青蛙 ★★★ P.196	表情包 ★★ P.197	跳躍的身軀 ★★ P.199
陀螺 ★★★ P.200	王冠飛機 ☆ P.202	魟魚飛機 ★ P.203
尖角飛機 ★ P.204	鈍頭飛機 ★ P.205	最強飛機 ★ P.206
燕子飛機 ★★ P.207	四方形飛機 ★ P.208	帥氣飛機 ★ P.209
滑翔翼 ★★ P.210	蟬型飛機 ★★ P.211	幻象戰鬥機 ★★★ P.212

10 增添色彩的**星象與節慶**

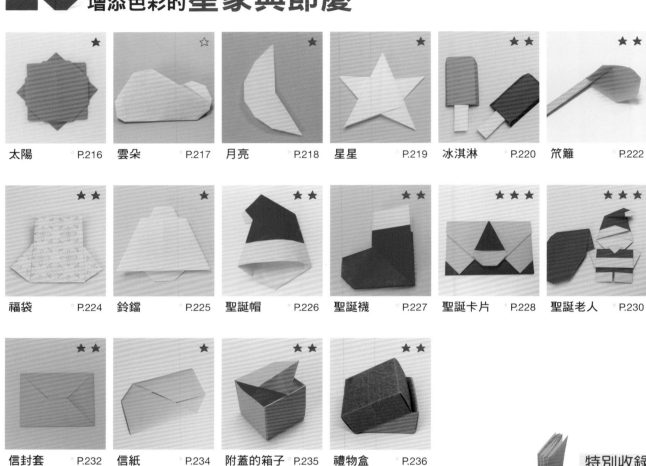

太陽　° P.216　　雲朵　° P.217　　月亮　° P.218　　星星　° P.219　　冰淇淋　° P.220　　笊籬　P.222

福袋　° P.224　　鈴鐺　° P.225　　聖誕帽　° P.226　　聖誕襪　° P.227　　聖誕卡片　° P.228　　聖誕老人　° P.230

信封套　° P.232　　信紙　° P.234　　附蓋的箱子　P.235　　禮物盒　° P.236

金字塔箱　° P.238　　星形盒　° P.240　　愛心　° P.241

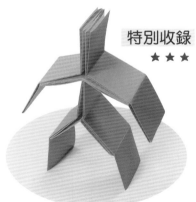

特別收錄
★ ★ ★

靈活的人　° P.242

1

自由自在的
禽鳥樂園

☆
哇！真簡單
小鳥
只要 5 個步驟，
就能摺出最可愛的小鳥。

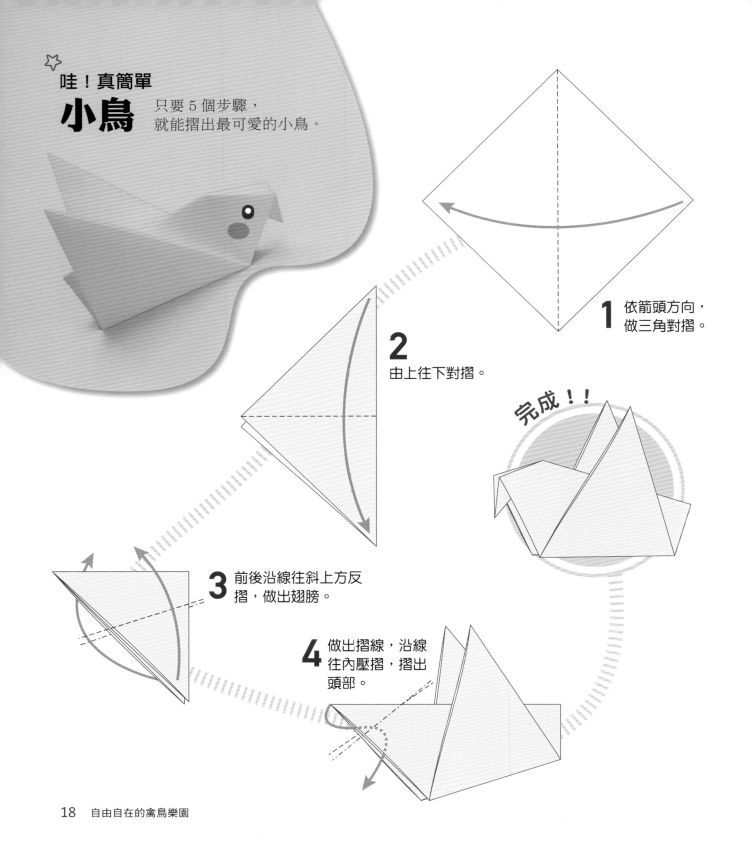

1 依箭頭方向，
做三角對摺。

2 由上往下對摺。

完成！！

3 前後沿線往斜上方反
摺，做出翅膀。

4 做出摺線，沿線
往內壓摺，摺出
頭部。

依箭頭方向，做三角對摺。 **1**

嘰嘰喳喳
麻雀

這是一隻放下翅膀、抖動尾巴的可愛麻雀。

2
往左摺再攤開，做出摺線。

3 兩側對齊中間摺線，往上摺。

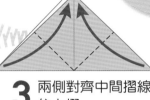

4
整體往後對摺，再逆時鐘旋轉90度。

5 右側邊角沿線往外反摺，摺出尾巴。

直角要朝這邊喔！

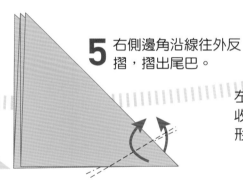

6
左側邊角往內收，摺出圓弧形的身體。

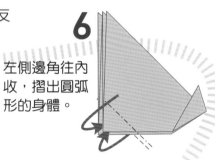

完成！！

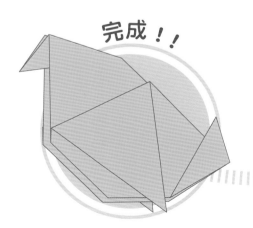

8 頂部的角往內壓摺，做出頭部。

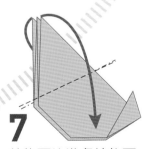

7
前後兩片沿虛線往下摺，做出兩片翅膀。

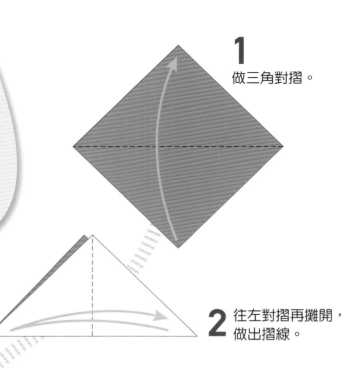

看誰比較華麗
公雞與母雞

公雞的雞冠比母雞的
更大、更美麗。

1 做三角對摺。

2 往左對摺再攤開，
做出摺線。

3 兩側對齊中間摺線，
往上摺。

4 兩側的第一片沿線往
下摺，做出翅膀。

5 第二片沿虛線
往下摺。

6 最後一片往後摺。

7 翻面。

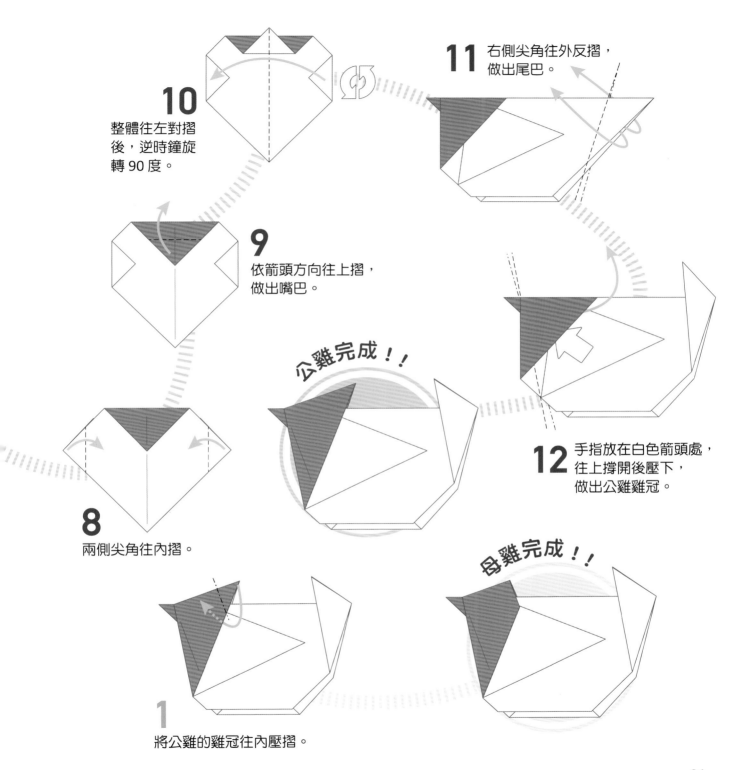

10 整體往左對摺後，逆時鐘旋轉 90 度。

11 右側尖角往外反摺，做出尾巴。

9 依箭頭方向往上摺，做出嘴巴。

公雞完成！！

12 手指放在白色箭頭處，往上撐開後壓下，做出公雞雞冠。

8 兩側尖角往內摺。

母雞完成！！

1 將公雞的雞冠往內壓摺。

破殼而出
小雞

啾啾！頭上還頂著蛋殼的小雞
say hello！

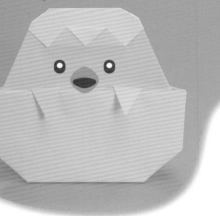

1
摺成四角口袋（p.7），
再整張攤開。

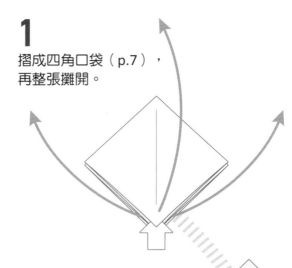

2
下方邊角對
中間摺線，
往上摺。

3
再依箭頭
上摺。

4
手指放在白色箭頭處，
將左右兩邊尖角往內壓摺。

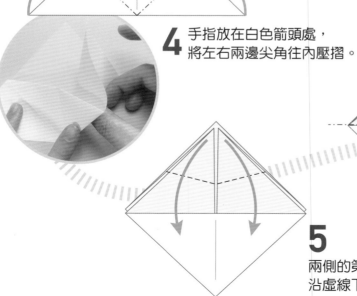

5
兩側的第一片，
沿虛線下摺。

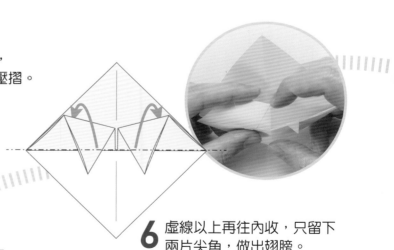

6
虛線以上再往內收，只留下
兩片尖角，做出翅膀。

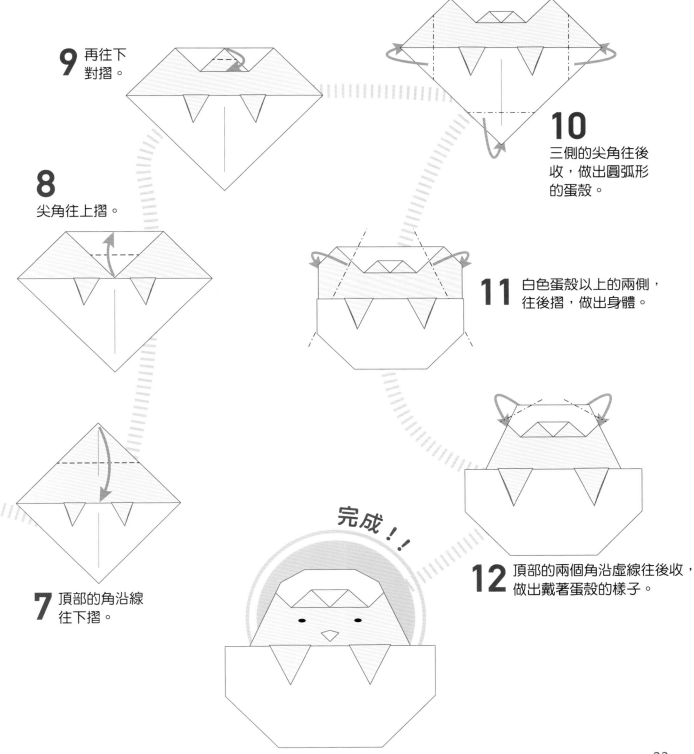

9 再往下對摺。

8 尖角往上摺。

7 頂部的角沿線往下摺。

10 三側的尖角往後收,做出圓弧形的蛋殼。

11 白色蛋殼以上的兩側,往後摺,做出身體。

12 頂部的兩個角沿虛線往後收,做出戴著蛋殼的樣子。

完成!!

23

★
翅膀震動最快速的鳥！
蜂鳥

快速拍打翅膀的聲音就像蜜蜂的嗡嗡聲，
所以叫做蜂鳥。

1 做三角對摺。

2 往左對摺再攤開，
做出摺線。

3 第一片沿虛線
往上摺。

4 整體往左
對摺。

5 第一片沿線往斜下方摺。
背面做同樣的動作。

6 做出虛線，
尖角往內壓摺。

7 把步驟 6 的尖角
拉出後往內壓下，
做出嘴巴。

8 左下尖角
往內摺。
背面做同
樣動作。

完成！！

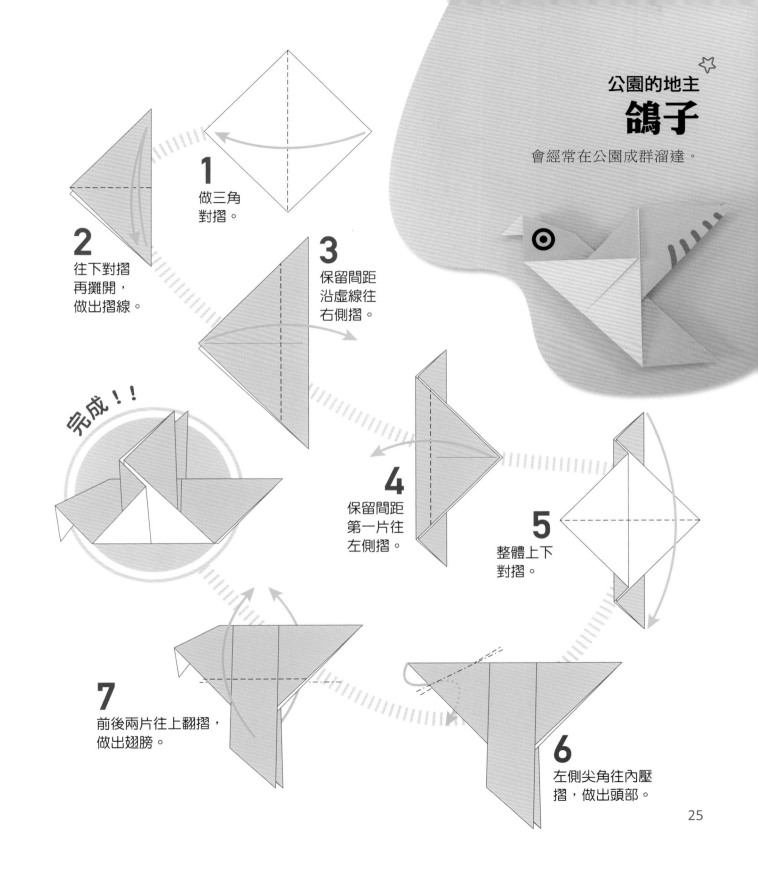

公園的地主
鴿子
會經常在公園成群溜達。

1 做三角對摺。

2 往下對摺再攤開，做出摺線。

3 保留間距沿虛線往右側摺。

4 保留間距第一片往左側摺。

5 整體上下對摺。

6 左側尖角往內壓摺，做出頭部。

7 前後兩片往上翻摺，做出翅膀。

完成！！

住在深山裡
野鴿

野鴿身體比一般的鴿子更輕，
羽毛也更美麗。

1 做三角
對摺。

2 往右對摺再攤開，
做出摺線。

3 兩側對齊中間
摺線，往下摺。

4 往上對摺後攤開，
做出摺線。

5 兩側對齊中間摺線往
內摺，再攤開。

6 兩側沿摺線，
往內摺入。

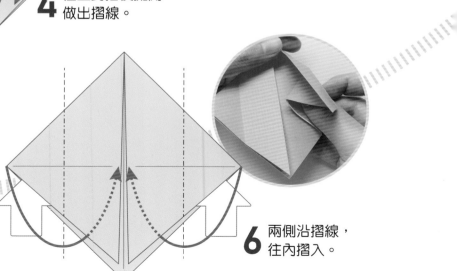

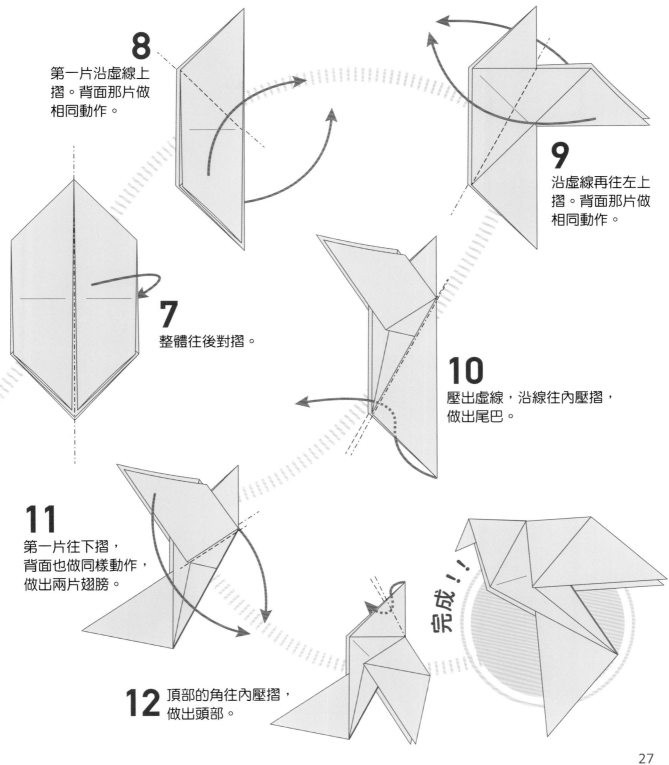

8
第一片沿虛線上
摺。背面那片做
相同動作。

7
整體往後對摺。

9
沿虛線再往左上
摺。背面那片做
相同動作。

10
壓出虛線，沿線往內壓摺，
做出尾巴。

11
第一片往下摺，
背面也做同樣動作，
做出兩片翅膀。

12 頂部的角往內壓摺，
做出頭部。

完成！！

學人精
鸚鵡

會學人說話的鸚鵡，
據說智商跟兩三歲小孩一樣。

1
做三角對摺後攤開，
做出摺線。

2
兩側對齊中間
摺線往內摺。

3
上半部往後摺。

4
兩側邊角對齊
中間摺線壓摺
後再攤開。

5
手指放在白色箭頭處，
撐開後，沿線下摺。

6 兩側尖角
往斜上方摺。

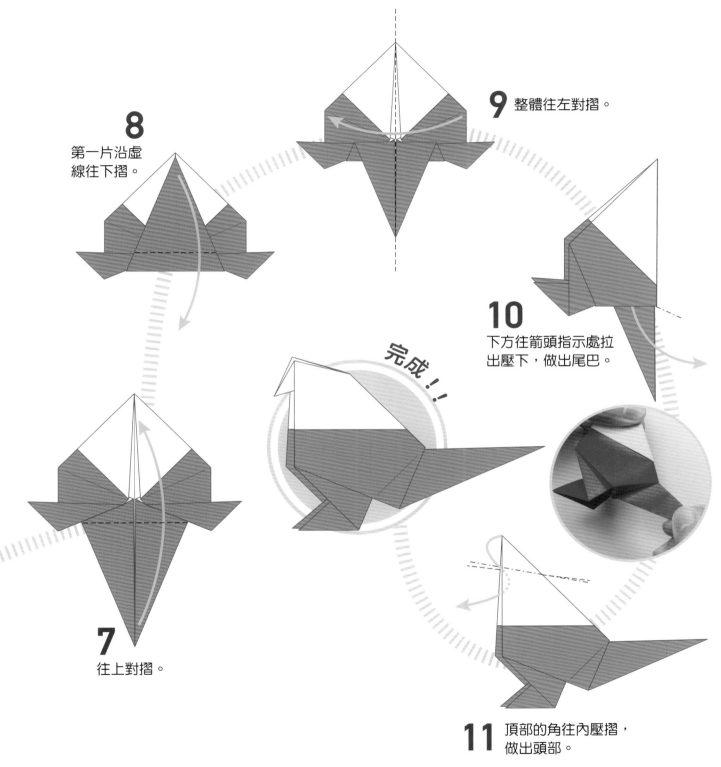

8 第一片沿虛
線往下摺。

9 整體往左對摺。

10 下方往箭頭指示處拉
出壓下，做出尾巴。

7 往上對摺。

完成！！

11 頂部的角往內壓摺，
做出頭部。

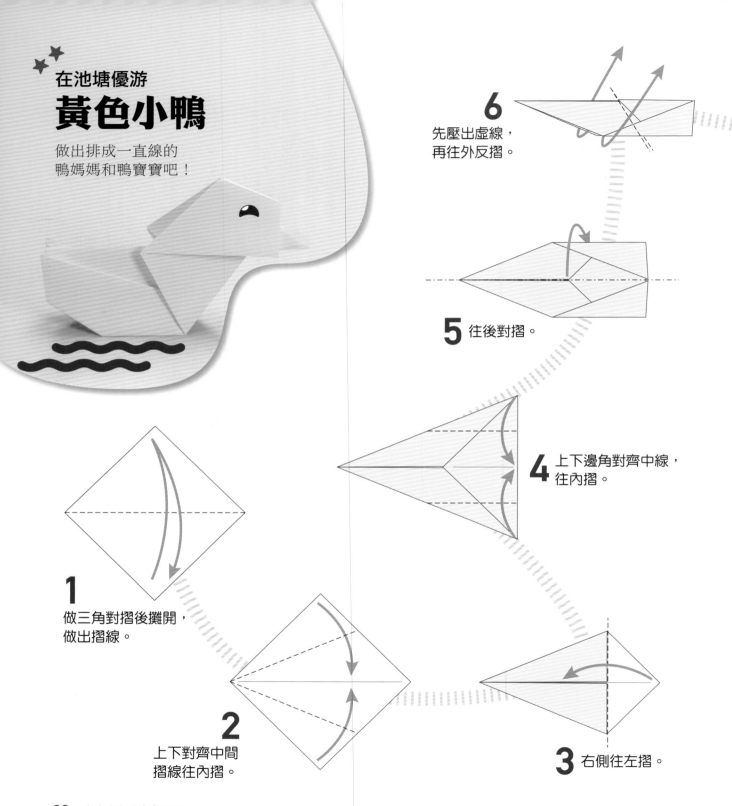

在池塘優游
黃色小鴨

做出排成一直線的
鴨媽媽和鴨寶寶吧！

6 先壓出虛線，
再往外反摺。

5 往後對摺。

4 上下邊角對齊中線，
往內摺。

1 做三角對摺後攤開，
做出摺線。

2 上下對齊中間
摺線往內摺。

3 右側往左摺。

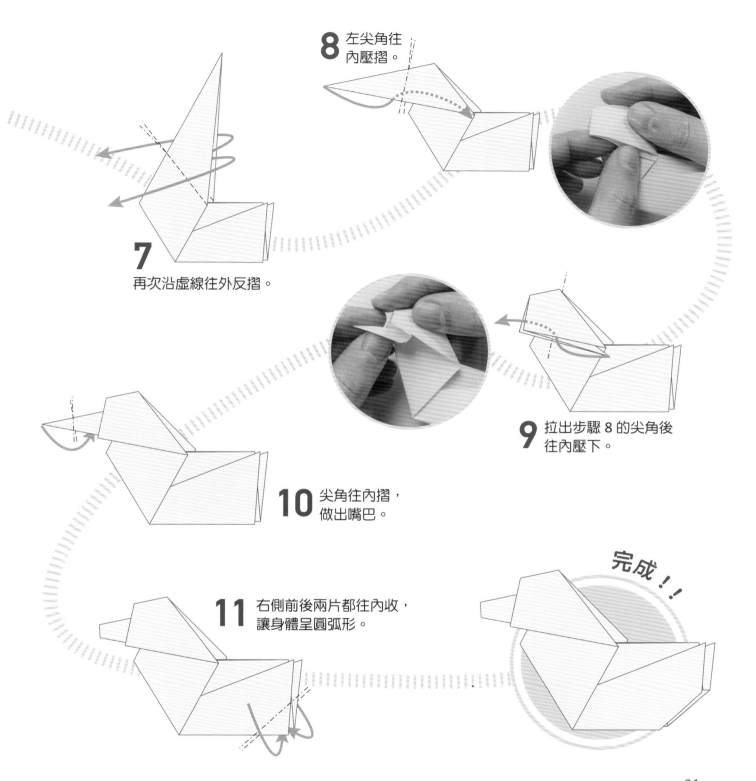

8 左尖角往
內壓摺。

7
再次沿虛線往外反摺。

9 拉出步驟 8 的尖角後
往內壓下。

10 尖角往內摺,
做出嘴巴。

11 右側前後兩片都往內收,
讓身體呈圓弧形。

完成！！

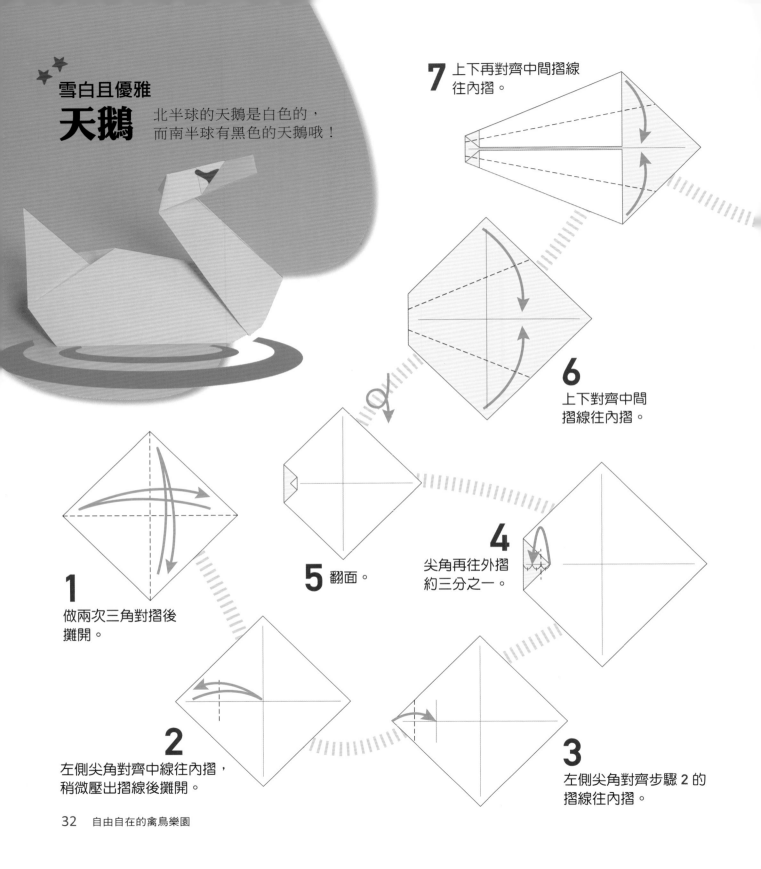

雪白且優雅
天鵝
北半球的天鵝是白色的，
而南半球有黑色的天鵝哦！

7 上下再對齊中間摺線
往內摺。

6 上下對齊中間
摺線往內摺。

5 翻面。

4 尖角再往外摺
約三分之一。

1 做兩次三角對摺後
攤開。

2 左側尖角對齊中線往內摺，
稍微壓出摺線後攤開。

3 左側尖角對齊步驟 2 的
摺線往內摺。

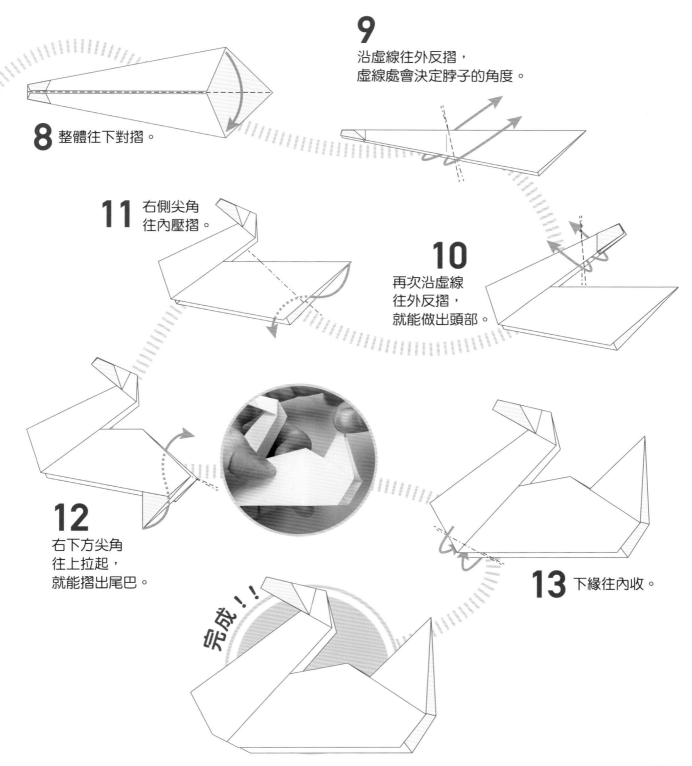

8 整體往下對摺。

9 沿虛線往外反摺，
虛線處會決定脖子的角度。

10 再次沿虛線
往外反摺，
就能做出頭部。

11 右側尖角
往內壓摺。

12 右下方尖角
往上拉起，
就能摺出尾巴。

13 下緣往內收。

完成！！

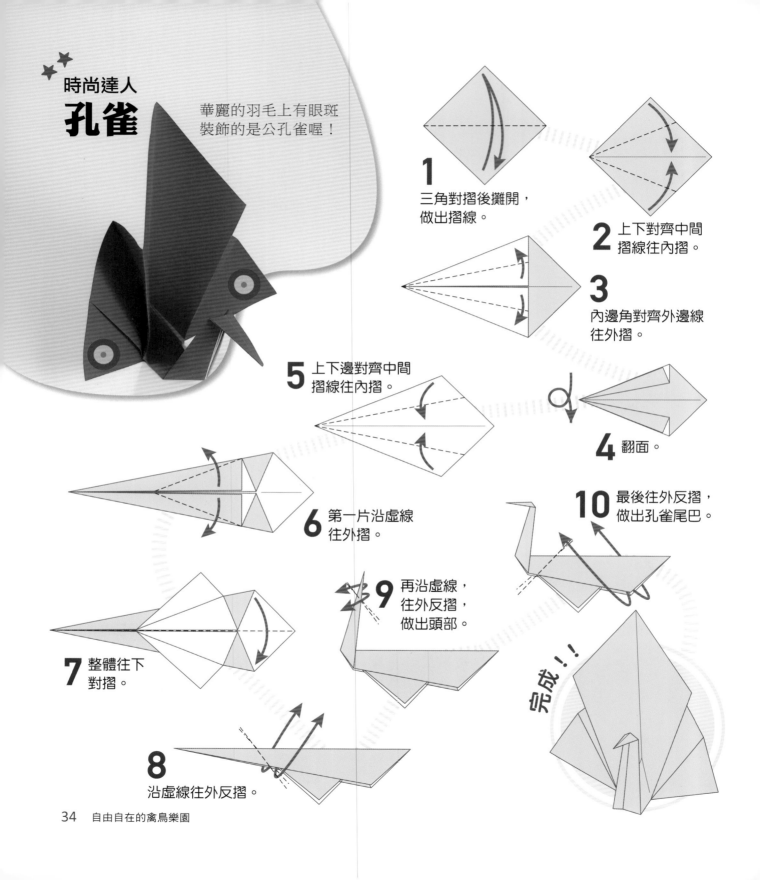

時尚達人
孔雀

華麗的羽毛上有眼斑
裝飾的是公孔雀喔！

1 三角對摺後攤開，
做出摺線。

2 上下對齊中間
摺線往內摺。

3 內邊角對齊外邊線
往外摺。

4 翻面。

5 上下邊對齊中間
摺線往內摺。

6 第一片沿虛線
往外摺。

7 整體往下
對摺。

8 沿虛線往外反摺。

9 再沿虛線，
往外反摺，
做出頭部。

10 最後往外反摺，
做出孔雀尾巴。

完成！！

1
做三角對摺後攤
開，做出摺線。

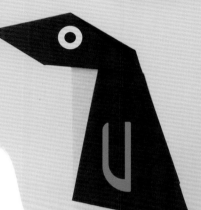

2
兩側往斜下方摺，
需保留與頂端的
間距，做出翅膀。

3
下緣往後摺。

5
上緣沿線往外反摺，
做出頭部。

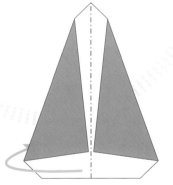

4 整體往後對摺。

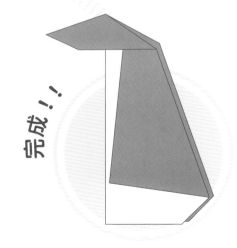

完成！！

35

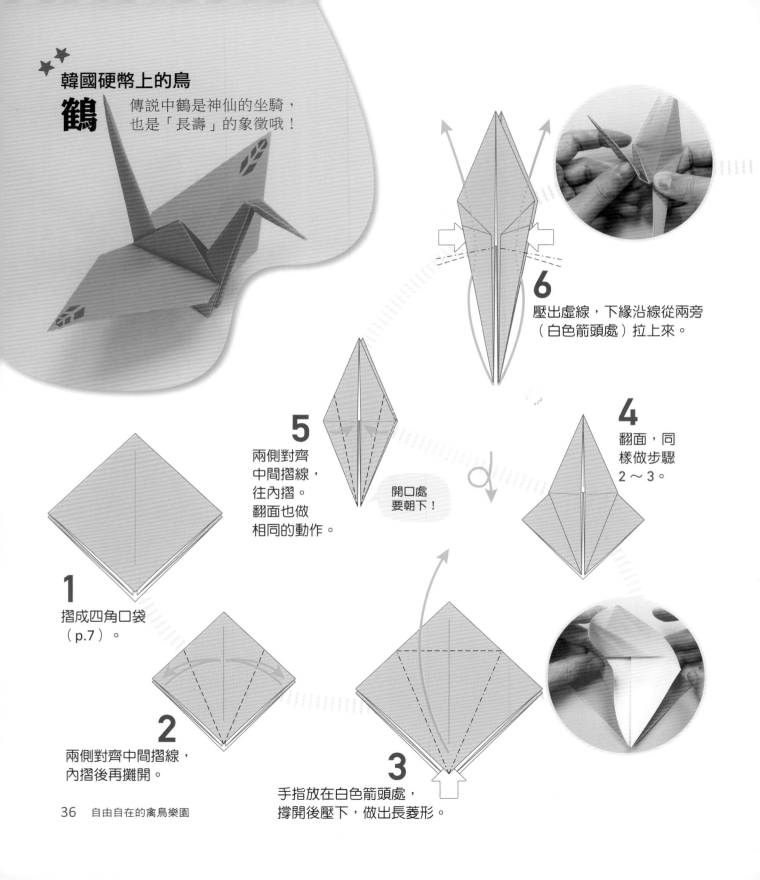

韓國硬幣上的鳥

鶴

傳說中鶴是神仙的坐騎，
也是「長壽」的象徵哦！

6
壓出虛線，下緣沿線從兩旁
（白色箭頭處）拉上來。

5
兩側對齊
中間摺線，
往內摺。
翻面也做
相同的動作。

開口處
要朝下！

4
翻面，同
樣做步驟
2～3。

1
摺成四角口袋
（p.7）。

2
兩側對齊中間摺線，
內摺後再攤開。

3
手指放在白色箭頭處，
撐開後壓下，做出長菱形。

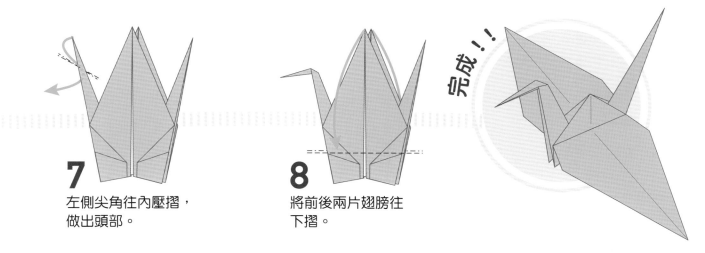

7 左側尖角往內壓摺，
做出頭部。

8 將前後兩片翅膀往
下摺。

完成！！

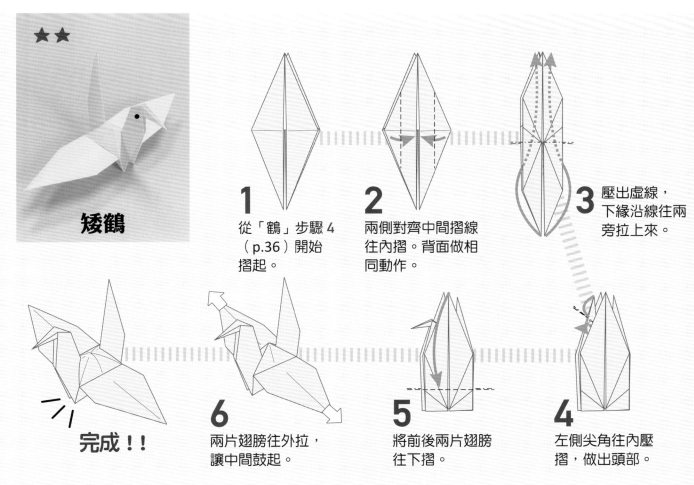

★★

矮鶴

1 從「鶴」步驟 4
（ p.36）開始
摺起。

2 兩側對齊中間摺線
往內摺。背面做相
同動作。

3 壓出虛線，
下緣沿線往兩
旁拉上來。

4 左側尖角往內壓
摺，做出頭部。

5 將前後兩片翅膀
往下摺。

6 兩片翅膀往外拉，
讓中間鼓起。

完成！！

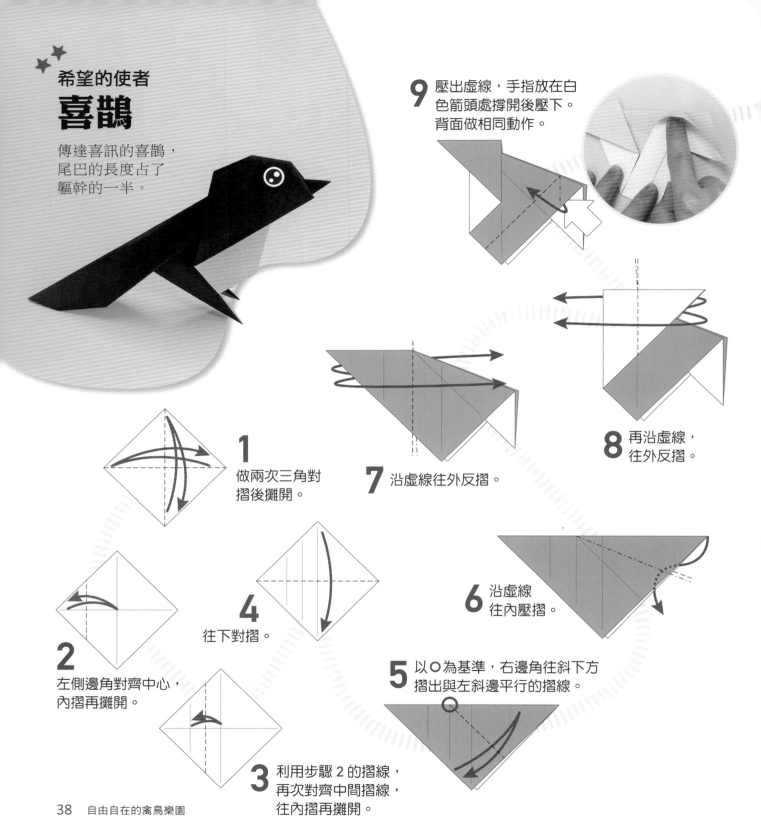

希望的使者

喜鵲

傳達喜訊的喜鵲，
尾巴的長度占了
軀幹的一半。

9 壓出虛線，手指放在白
色箭頭處撐開後壓下。
背面做相同動作。

8 再沿虛線，
往外反摺。

7 沿虛線往外反摺。

1 做兩次三角對
摺後攤開。

6 沿虛線
往內壓摺。

4 往下對摺。

2 左側邊角對齊中心，
內摺再攤開。

5 以○為基準，右邊角往斜下方
摺出與左斜邊平行的摺線。

3 利用步驟 2 的摺線，
再次對齊中間摺線，
往內摺再攤開。

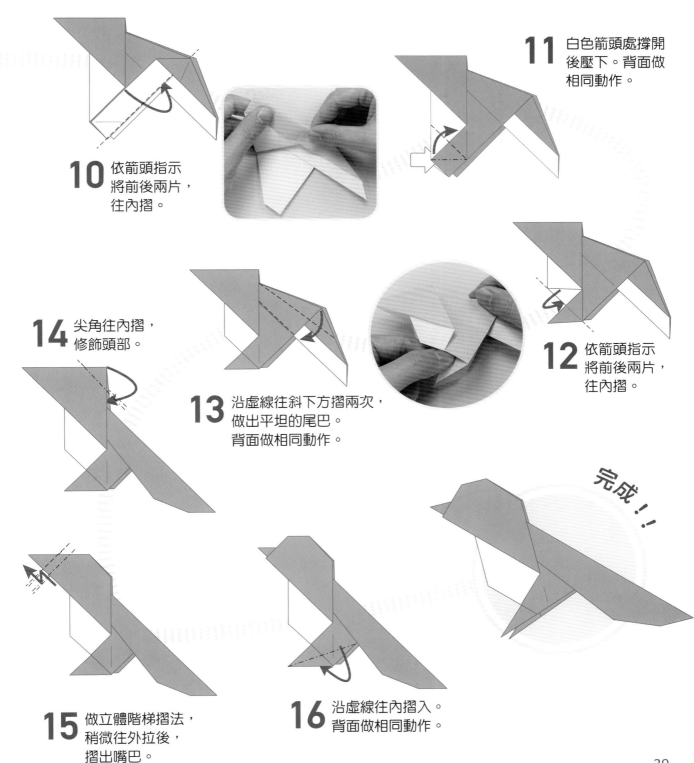

10 依箭頭指示將前後兩片，往內摺。

11 白色箭頭處撐開後壓下。背面做相同動作。

12 依箭頭指示將前後兩片，往內摺。

13 沿虛線往斜下方摺兩次，做出平坦的尾巴。背面做相同動作。

14 尖角往內摺，修飾頭部。

15 做立體階梯摺法，稍微往外拉後，摺出嘴巴。

16 沿虛線往內摺入。背面做相同動作。

完成!!

全身黑漆漆
烏鴉

烏鴉通常是不祥的象徵，
但有些文化認為烏鴉
會帶來好運！

1 從「鶴」的步驟3（p.36）
開始摺起，再翻面。

2 兩側對齊中間摺線
摺，再攤開。

3 沿虛線，兩側往內
（白色箭頭處）
摺入。

完成！！

4 翻面。

5 兩側尖角往左右內側
摺入，做出兩隻腳。

6 整體往左對摺。

7 頂部的角往內壓摺，
做出頭部。

1 做三角對摺。

2 往右對摺再攤開，做出摺線。

3 第一片頂角沿虛線往下摺。

4 頂角再沿虛線往上摺。

5 第二片的頂角沿虛線往下摺。

6 翻面。

7 底端分成三等分，兩側尖角往內摺。

每等分大約 7 公分。

8 兩側沿虛線往斜上方摺，做出貓頭鷹的翅膀。

9 翻面。

完成！！

夜晚的獵人

貓頭鷹

貓頭鷹為了能在暗夜活動，具備良好的視力，連展翅都沒有聲音。

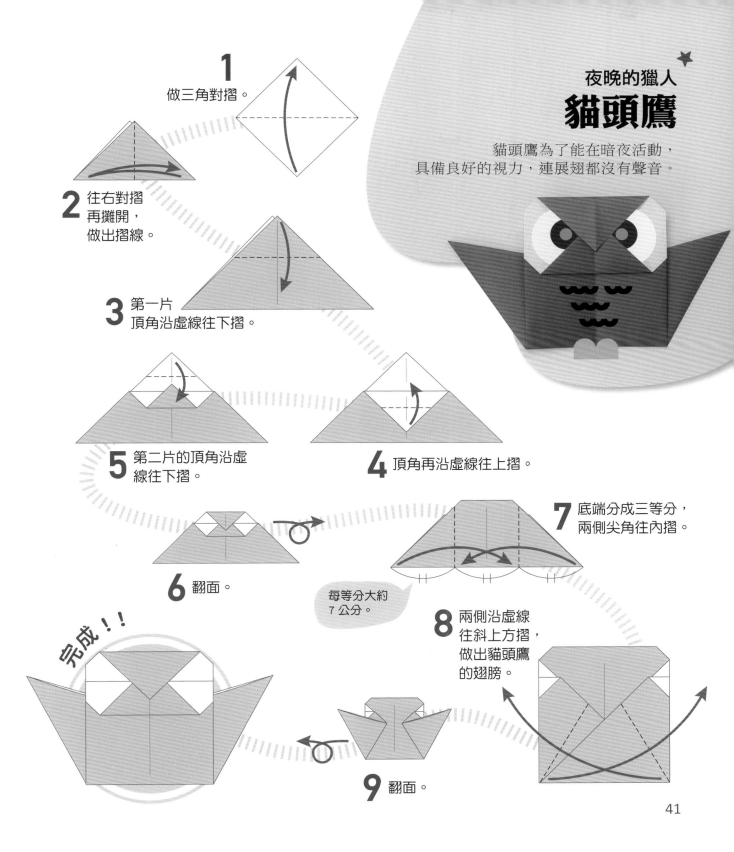

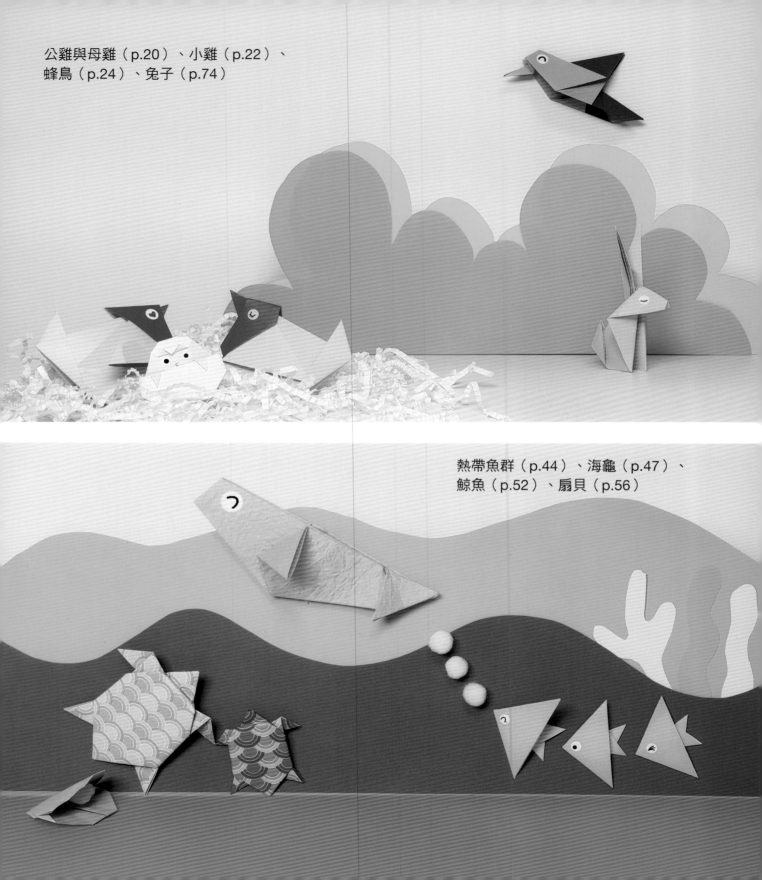

公雞與母雞（p.20）、小雞（p.22）、
蜂鳥（p.24）、兔子（p.74）

熱帶魚群（p.44）、海龜（p.47）、
鯨魚（p.52）、扇貝（p.56）

2

令人屏息的
海底王國

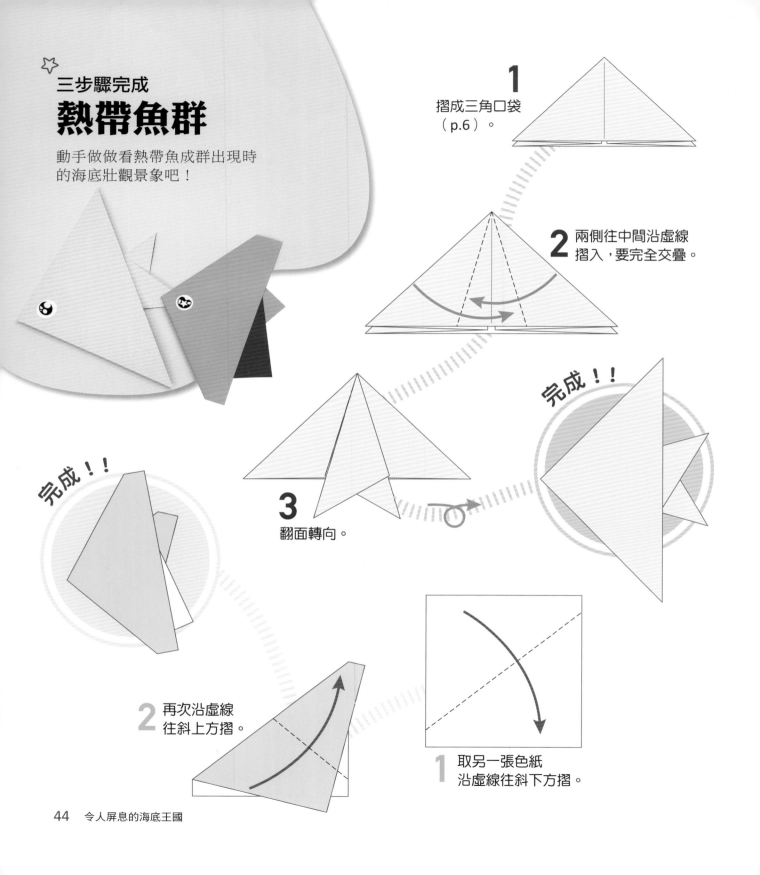

☆

三步驟完成
熱帶魚群

動手做做看熱帶魚成群出現時
的海底壯觀景象吧！

1 摺成三角口袋
（p.6）。

2 兩側往中間沿虛線
摺入，要完全交疊。

完成！！

3 翻面轉向。

完成！！

2 再次沿虛線
往斜上方摺。

1 取另一張色紙
沿虛線往斜下方摺。

1 做長形對摺後攤開，做出摺線。

曼波魚又叫「翻車魚」。
喜歡晒太陽的曼波魚，
常常側身躺在海面上

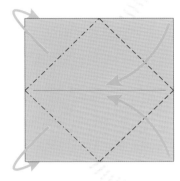

2 四個尖角對齊中間摺線，依箭頭方向，左側往後摺，右側往前摺。

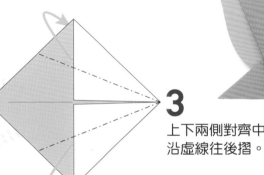

3 上下兩側對齊中線沿虛線往後摺。

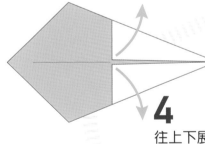

4 往上下展開。

6 往後摺，做出尾巴。

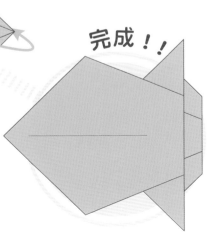

完成！！

沿虛線做階梯摺法。**5**

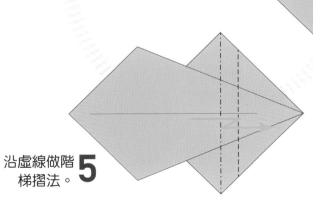

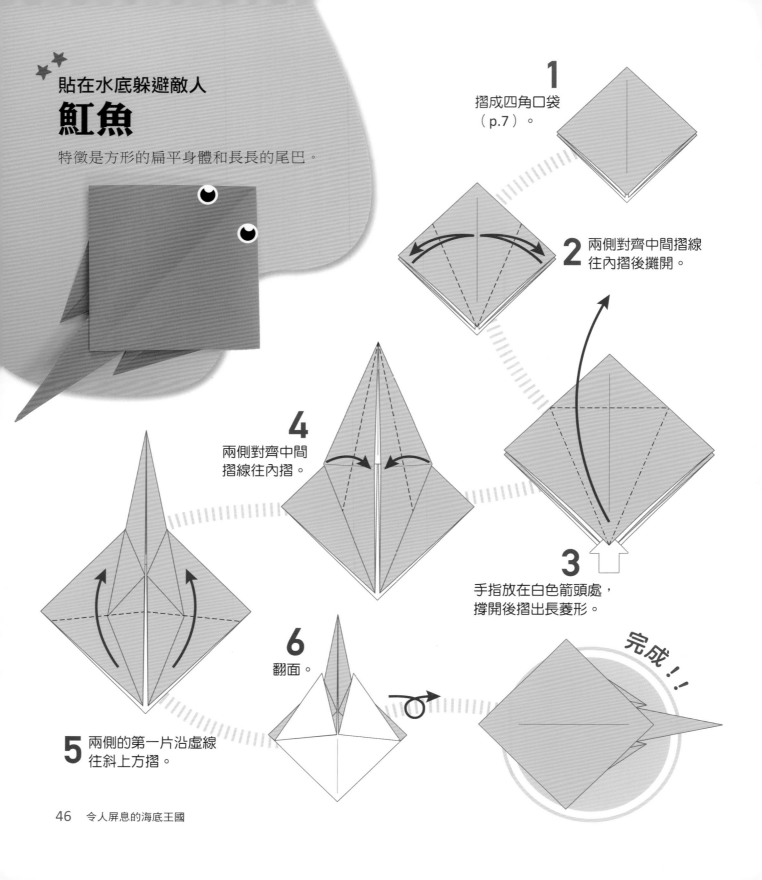

貼在水底躲避敵人
魟魚
特徵是方形的扁平身體和長長的尾巴。

1 摺成四角口袋
（p.7）。

2 兩側對齊中間摺線
往內摺後攤開。

3 手指放在白色箭頭處，
撐開後摺出長菱形。

4 兩側對齊中間
摺線往內摺。

5 兩側的第一片沿虛線
往斜上方摺。

6 翻面。

完成！！

1 摺成三角口袋（p.6）。

2 左右兩側的第一片沿虛線往斜上方摺。

3 右側的第二片也往上摺。

4 步驟 3 摺起部分，從〇處往斜下方摺。

5 再沿虛線往上摺。

6 左側重複步驟 3 ～ 5。

7 將左右兩側突出部分沿虛線往內摺入。

8 底部的角往上摺。

9 步驟 8 摺起處，保留一段間距再往下摺。

10 翻面。

完成！！

海底優游！
外殼扁平略像水滴狀，腳是船槳的形狀。 **海龜**

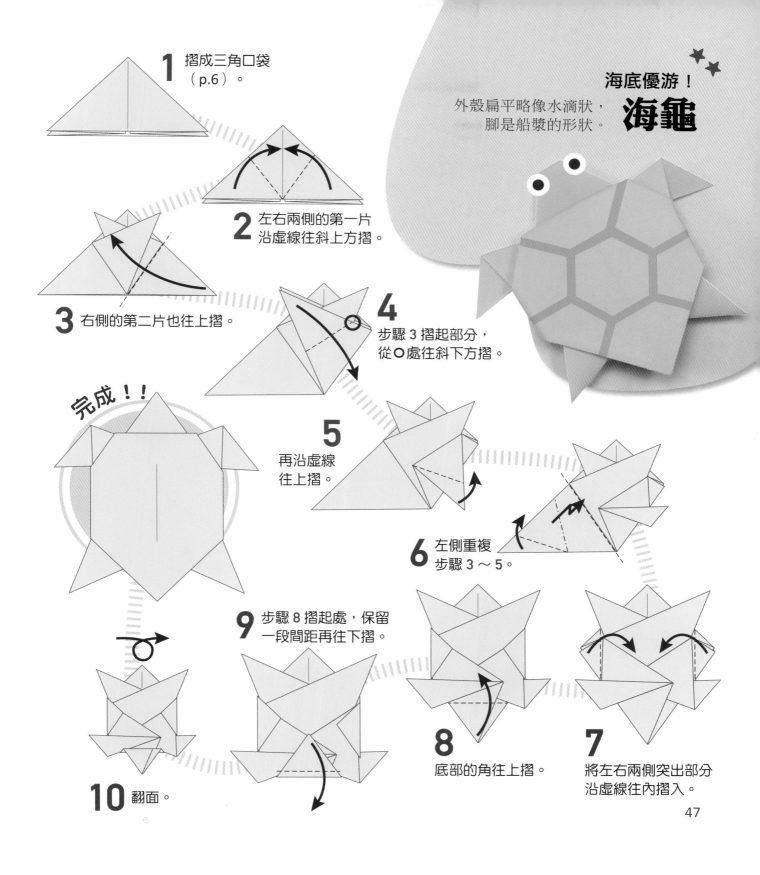

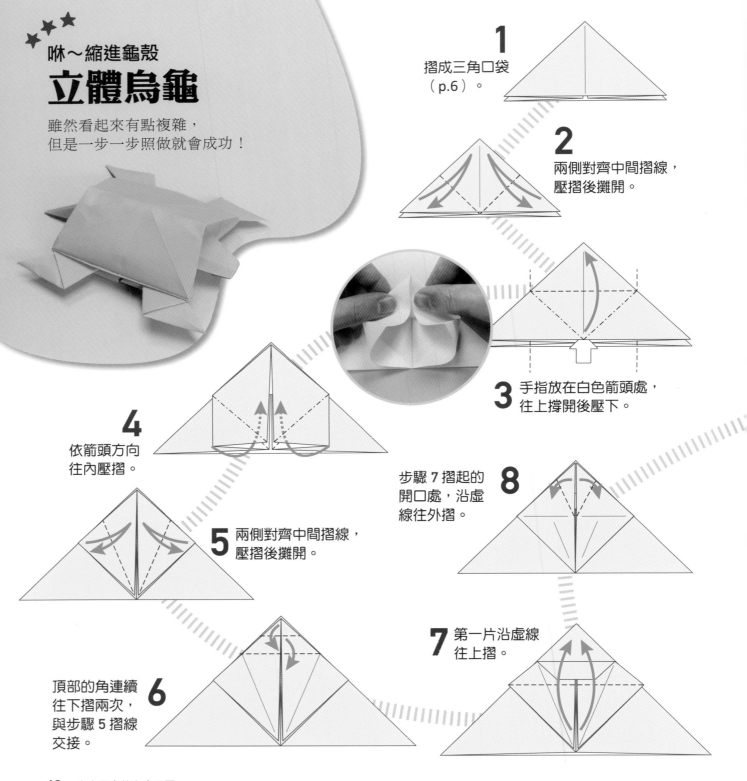

★★★

啾～縮進龜殼

立體烏龜

雖然看起來有點複雜，
但是一步一步照做就會成功！

1 摺成三角口袋
（p.6）。

2 兩側對齊中間摺線，
壓摺後攤開。

3 手指放在白色箭頭處，
往上撐開後壓下。

4 依箭頭方向
往內壓摺。

5 兩側對齊中間摺線，
壓摺後攤開。

6 頂部的角連續
往下摺兩次，
與步驟 5 摺線
交接。

7 第一片沿虛線
往上摺。

8 步驟 7 摺起的
開口處，沿虛
線往外摺。

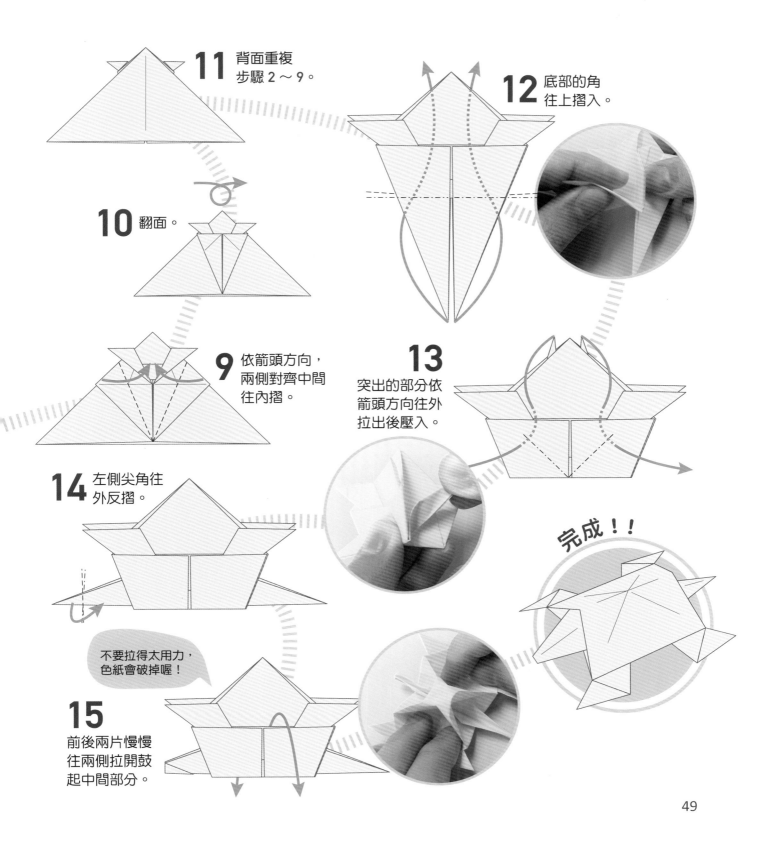

11 背面重複
步驟 2～9。

12 底部的角
往上摺入。

10 翻面。

9 依箭頭方向，
兩側對齊中間
往內摺。

13 突出的部分依
箭頭方向往外
拉出後壓入。

14 左側尖角往
外反摺。

完成！！

不要拉得太用力，
色紙會破掉喔！

15 前後兩片慢慢
往兩側拉開鼓
起中間部分。

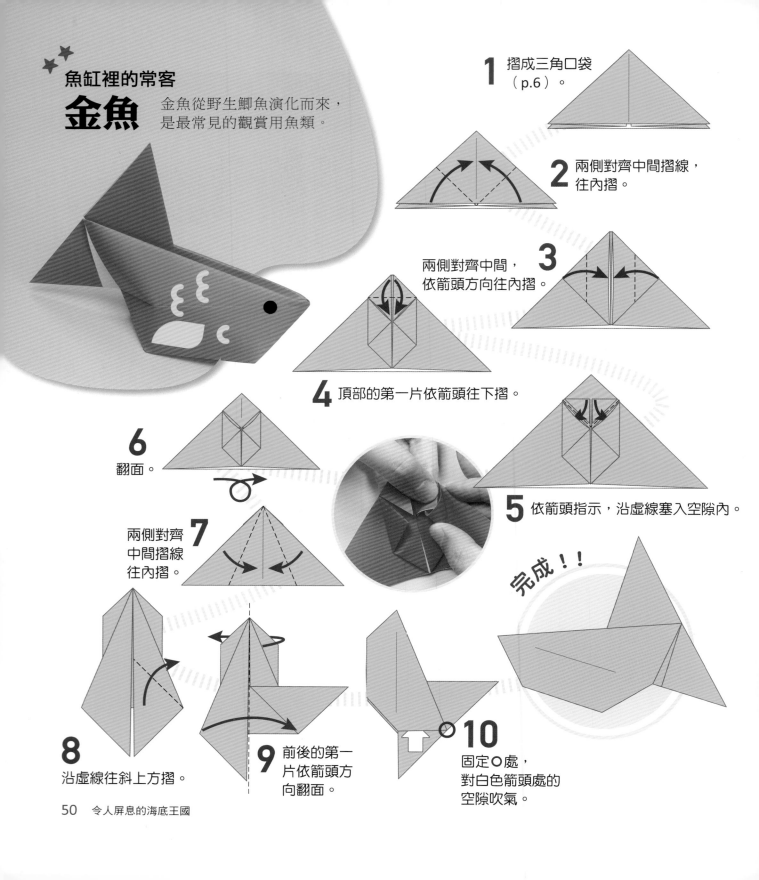

魚缸裡的常客
金魚
金魚從野生鯽魚演化而來，是最常見的觀賞用魚類。

1 摺成三角口袋（p.6）。

2 兩側對齊中間摺線，往內摺。

3 兩側對齊中間，依箭頭方向往內摺。

4 頂部的第一片依箭頭往下摺。

5 依箭頭指示，沿虛線塞入空隙內。

6 翻面。

7 兩側對齊中間摺線往內摺。

8 沿虛線往斜上方摺。

9 前後的第一片依箭頭方向翻面。

10 固定○處，對白色箭頭處的空隙吹氣。

完成！！

1 摺成三角口袋（p.6）。

2 右側第一片沿虛線往斜下方摺。

3 左側沿虛線往下摺，讓○處重疊。

4 依箭頭方向，往斜上方摺。

5 右上角沿線往下摺。

6 翻面。

7 右側尖角往內壓摺。

8 將尾巴上方那片反摺後，就會出現完整的尾巴。

完成！！

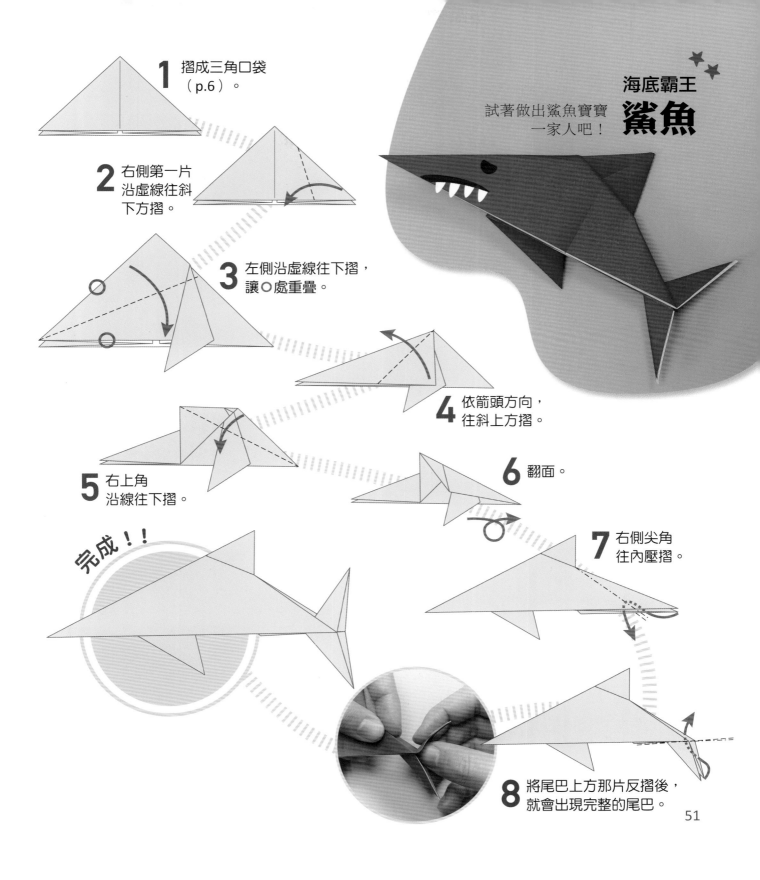

海底的哺乳類
鯨魚

★★★

住在海底王國的動物當中，
用鰓呼吸的是魚類，
用肺呼吸的是哺乳類。

8 再將摺入的部分
拉出，沿虛線往
上壓摺。

此虛線就是
步驟 6 的摺
線喔！

右側尖角往下內摺。**7**

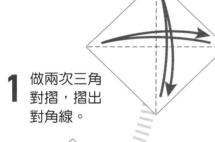

1 做兩次三角
對摺，摺出
對角線。

4 往後對摺。

6 再摺一次，
使〇處重疊再攤開。

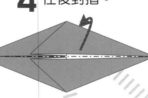

2 四個邊角對齊中間摺線
做出摺線再攤開。

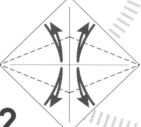

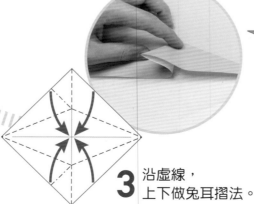

3 沿虛線，
上下做兔耳摺法。

5 右側往中間摺，
使〇處重疊再攤開。

9 手指放在白色箭頭處,將卡住的部分往外拉開後壓摺。背面也做相同動作。

步驟9～12

10 右側尖角往內摺下。

11 再次往內摺入。

12 右側第一片往下摺,做出尾巴。

13 依箭頭方向往斜下方摺,做出魚鰭。背面亦做相同動作。

14 左側往內壓摺,摺出頭部。

15 魚鰭下緣往內摺,讓魚肚呈圓弧形。背面做相同動作

完成!!

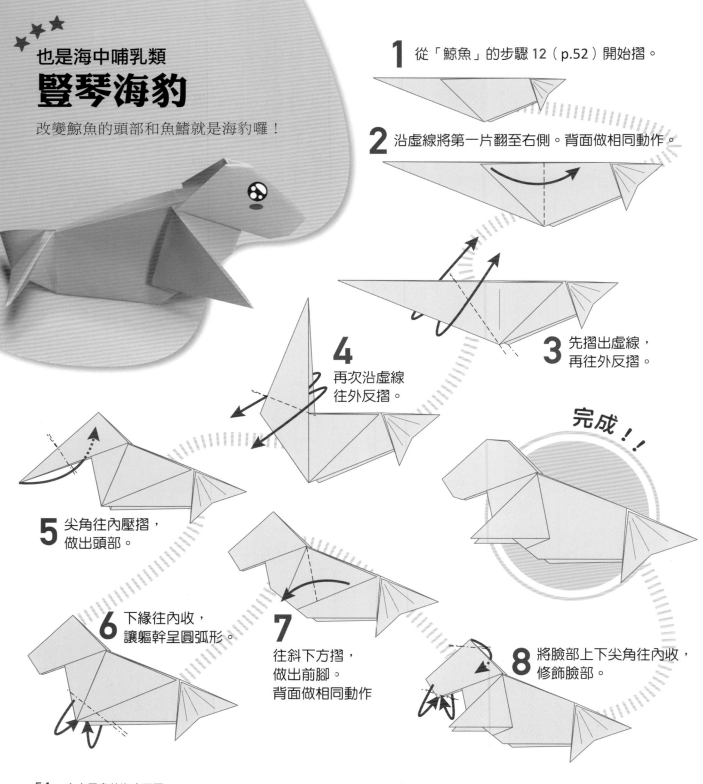

★★★
也是海中哺乳類

豎琴海豹

改變鯨魚的頭部和魚鰭就是海豹囉！

1 從「鯨魚」的步驟 12（p.52）開始摺。

2 沿虛線將第一片翻至右側。背面做相同動作。

3 先摺出虛線，再往外反摺。

4 再次沿虛線往外反摺。

完成！！

5 尖角往內壓摺，做出頭部。

6 下緣往內收，讓軀幹呈圓弧形。

7 往斜下方摺，做出前腳。背面做相同動作

8 將臉部上下尖角往內收，修飾臉部。

1 從「鯨魚」的步驟 4（p.52）開始摺，並順時鐘旋轉 90 度。

2 第一片往下摺。背面做相同動作。

3 對齊步驟 2 的摺線往上摺再攤開。背面做相同動作。

4 手指放在白色箭頭處，往上撐開後壓下，做出摺線。背面做相同動作。

海底的魅力動物

海馬

擁有像馬一樣的頭和捲捲的尾巴。一起摺出海馬的魅力吧！

5 做出虛線，依箭頭方向沿線外摺。

6 再次沿虛線反摺。

7 以立體階梯摺法，摺出頭部。

8 尖角往內摺，做出嘴巴。

9 左側沿虛線往斜上方摺。背面做相同動作。

10 以立體階梯摺法，摺出彎彎的尾巴。

可參考影片中像是捏十字的摺法喔！

步驟10

完成！！

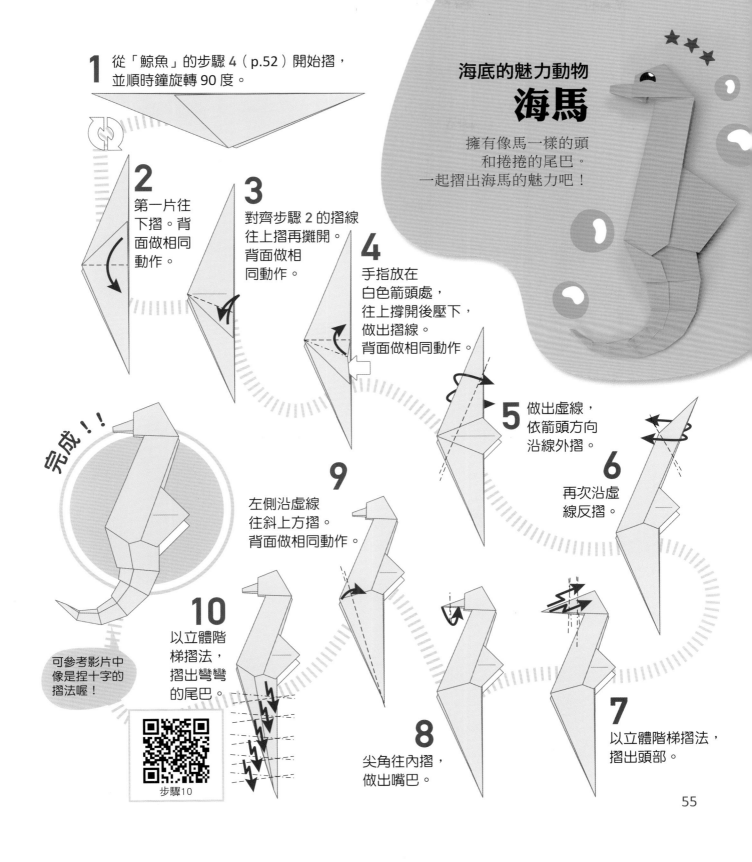

55

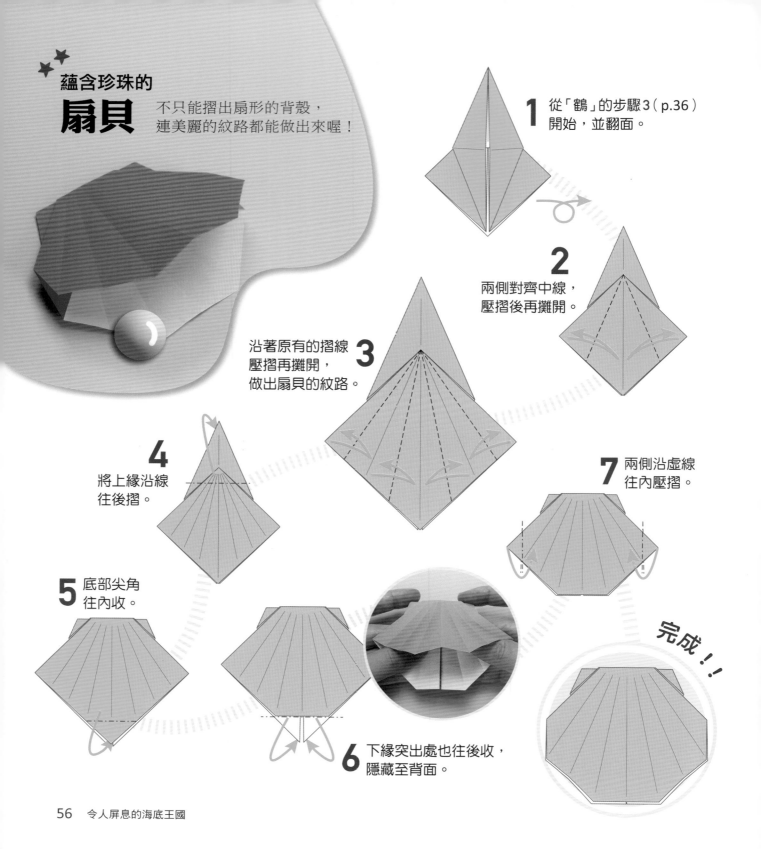

蘊含珍珠的
扇貝
不只能摺出扇形的背殼，
連美麗的紋路都能做出來喔！

1 從「鶴」的步驟3（p.36）開始，並翻面。

2 兩側對齊中線，壓摺後再攤開。

3 沿著原有的摺線壓摺再攤開，做出扇貝的紋路。

4 將上緣沿線往後摺。

5 底部尖角往內收。

6 下緣突出處也往後收，隱藏至背面。

7 兩側沿虛線往內壓摺。

完成！！

3

可愛又迷人的
動物世界

人類最忠實的朋友
小狗臉

我們來摺摺看最熟悉的朋友
——小狗！

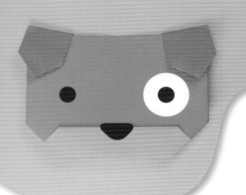

1 做三角對摺。

2 往右對摺再攤開，做出摺線。

3 第一片在適當的地方往上摺。
（高度不到一半）

4 尖角往後摺。

7 ○邊與中線平行，兩側往內摺。

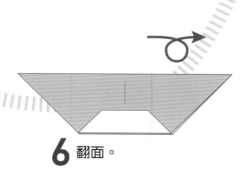

5 第二片往內摺，摺入兩片中間。

6 翻面。

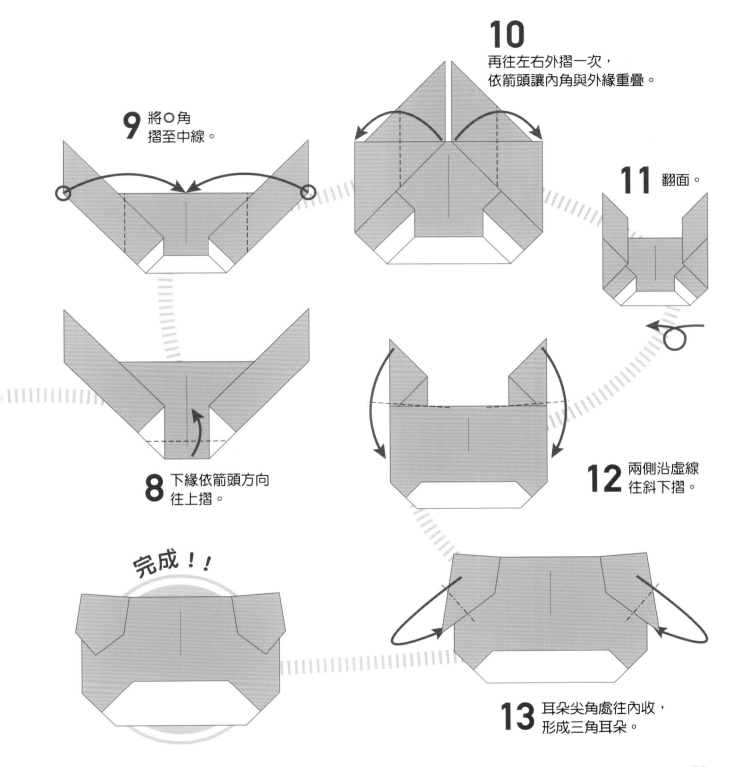

9 將O角摺至中線。

8 下緣依箭頭方向往上摺。

10 再往左右外摺一次，依箭頭讓內角與外緣重疊。

11 翻面。

12 兩側沿虛線往斜下摺。

完成！！

13 耳朵尖角處往內收，形成三角耳朵。

超級萌樣
小貓臉

聽説貓咪豎起耳朵時，
表示牠開心又感興趣。

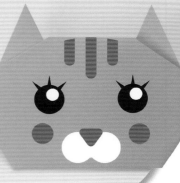

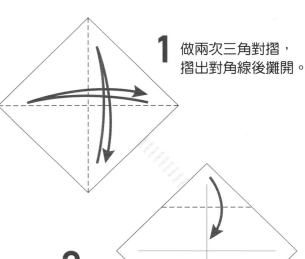

1 做兩次三角對摺，
摺出對角線後攤開。

2 上下尖角對齊
中心往內摺。

3 整體向下對摺。

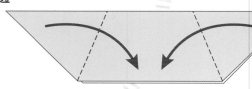

4
左右兩邊摺向
下邊。

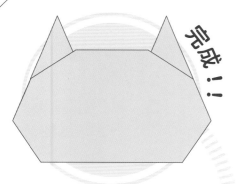

完成！！

5 對齊左右兩邊往上摺，
就能摺出耳朵。

6 翻面。

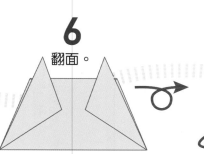

7 四個角稍微往後收，
修飾臉型。

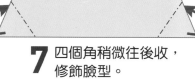

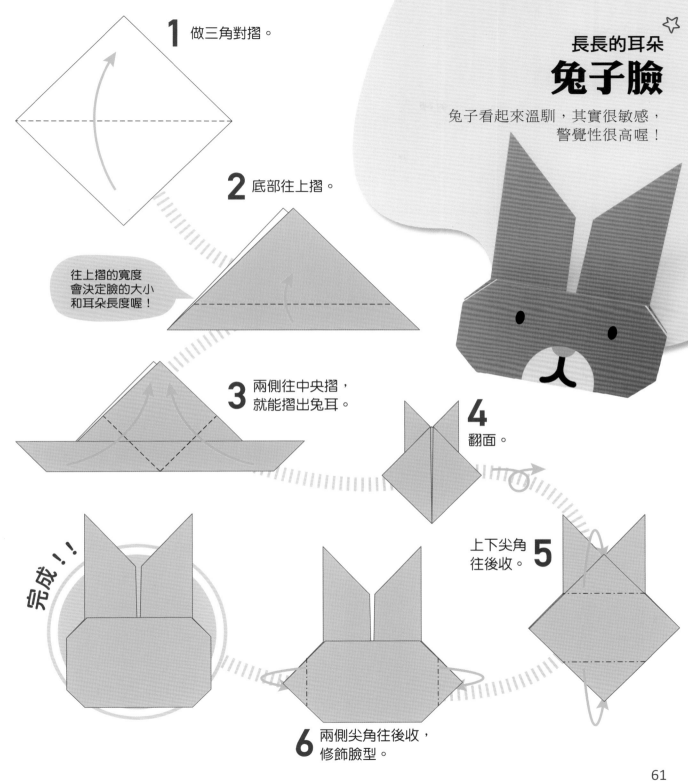

1 做三角對摺。

2 底部往上摺。

往上摺的寬度
會決定臉的大小
和耳朵長度喔！

3 兩側往中央摺，
就能摺出兔耳。

4 翻面。

上下尖角
往後收。**5**

完成！！

6 兩側尖角往後收，
修飾臉型。

長長的耳朵
兔子臉

兔子看起來溫馴，其實很敏感，
警覺性很高喔！

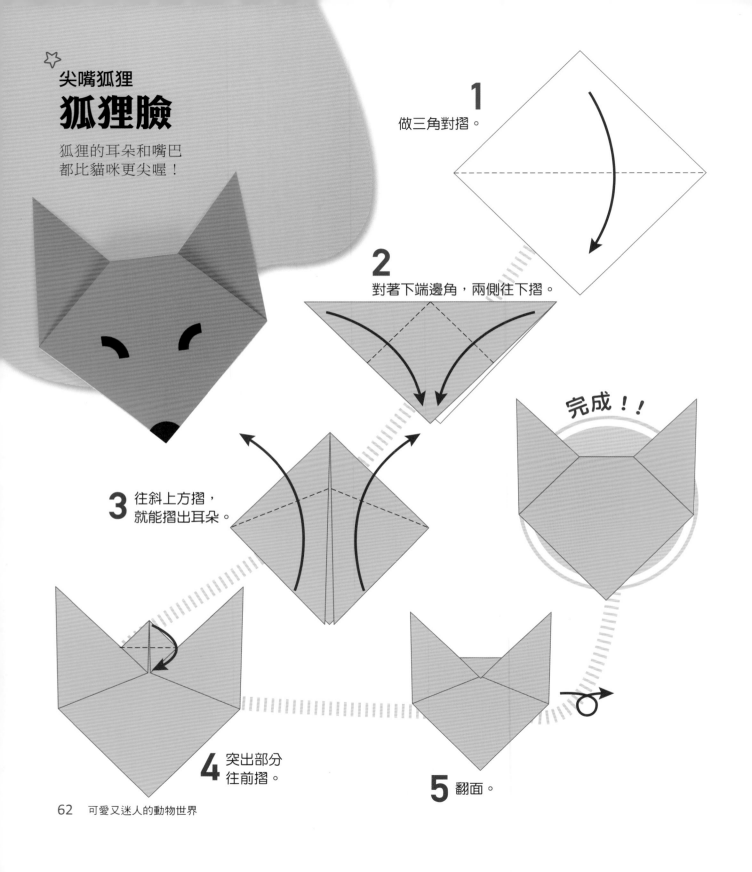

☆ 尖嘴狐狸
狐狸臉

狐狸的耳朵和嘴巴
都比貓咪更尖喔！

1 做三角對摺。

2 對著下端邊角，兩側往下摺。

3 往斜上方摺，
就能摺出耳朵。

4 突出部分
往前摺。

5 翻面。

完成！！

1

摺成三角口袋
（p.6）後，
上下旋轉。

水牛臉

也試著做出牛角更小的母牛吧！

2

做出虛線，
兩側的第一片往
內壓摺，做出牛角。

3 翻面。

完成！！

4

以階梯摺法
摺出臉部。

5

底部的角往
上摺。

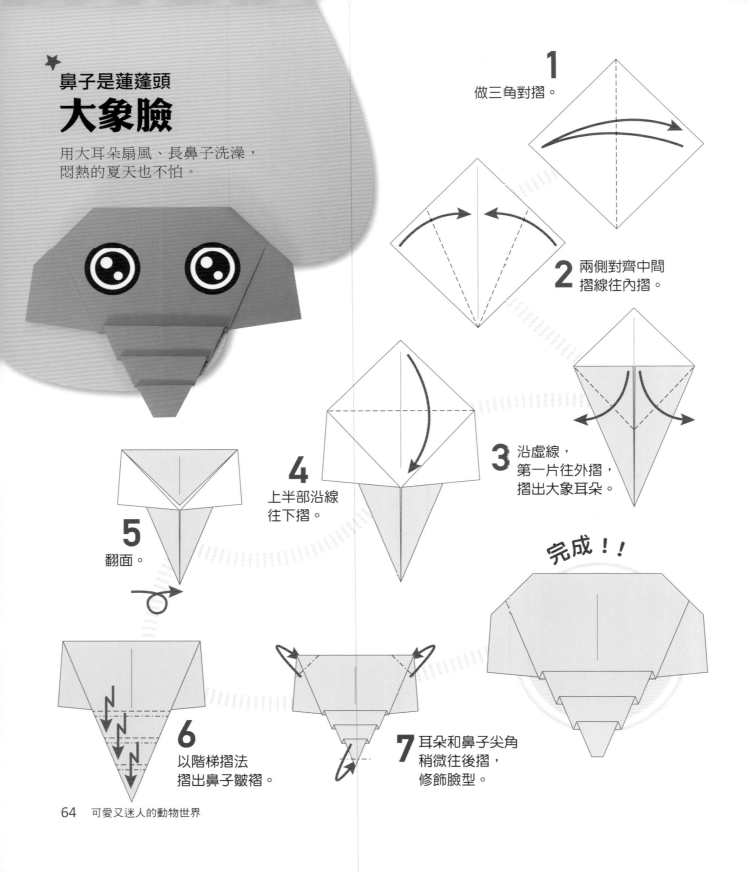

★
鼻子是蓮蓬頭
大象臉

用大耳朵扇風、長鼻子洗澡，
悶熱的夏天也不怕。

1 做三角對摺。

2 兩側對齊中間摺線往內摺。

3 沿虛線，第一片往外摺，摺出大象耳朵。

4 上半部沿線往下摺。

5 翻面。

6 以階梯摺法摺出鼻子皺褶。

7 耳朵和鼻子尖角稍微往後摺，修飾臉型。

完成！！

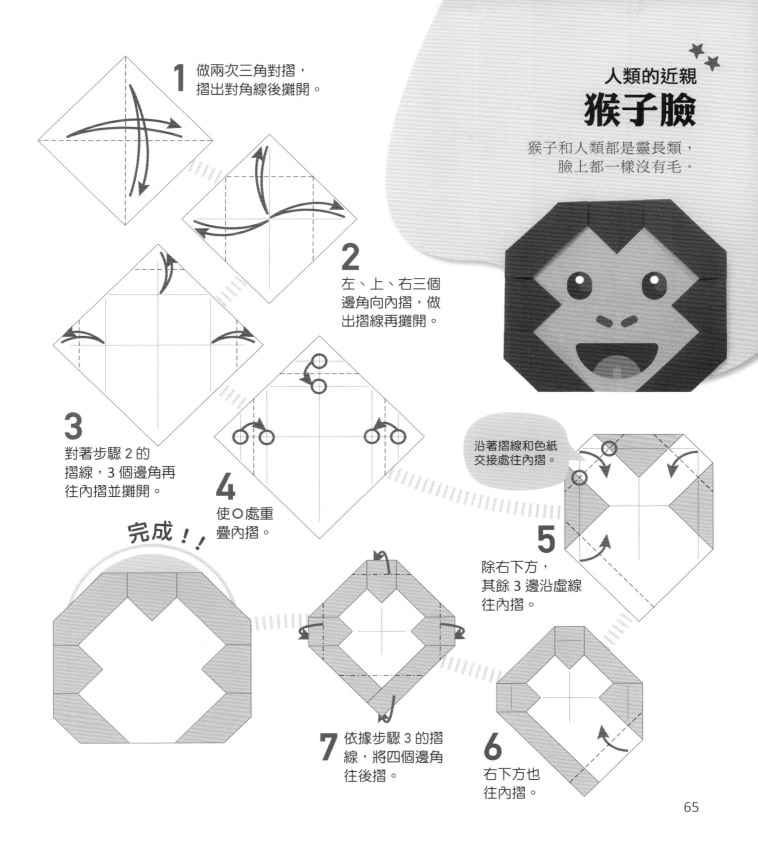

1 做兩次三角對摺，摺出對角線後攤開。

2 左、上、右三個邊角向內摺，做出摺線再攤開。

3 對著步驟 2 的摺線，3 個邊角再往內摺並攤開。

4 使○處重疊內摺。

沿著摺線和色紙交接處往內摺。

5 除右下方，其餘 3 邊沿虛線往內摺。

6 右下方也往內摺。

7 依據步驟 3 的摺線，將四個邊角往後摺。

完成！！

人類的近親
猴子臉

猴子和人類都是靈長類，臉上都一樣沒有毛。

65

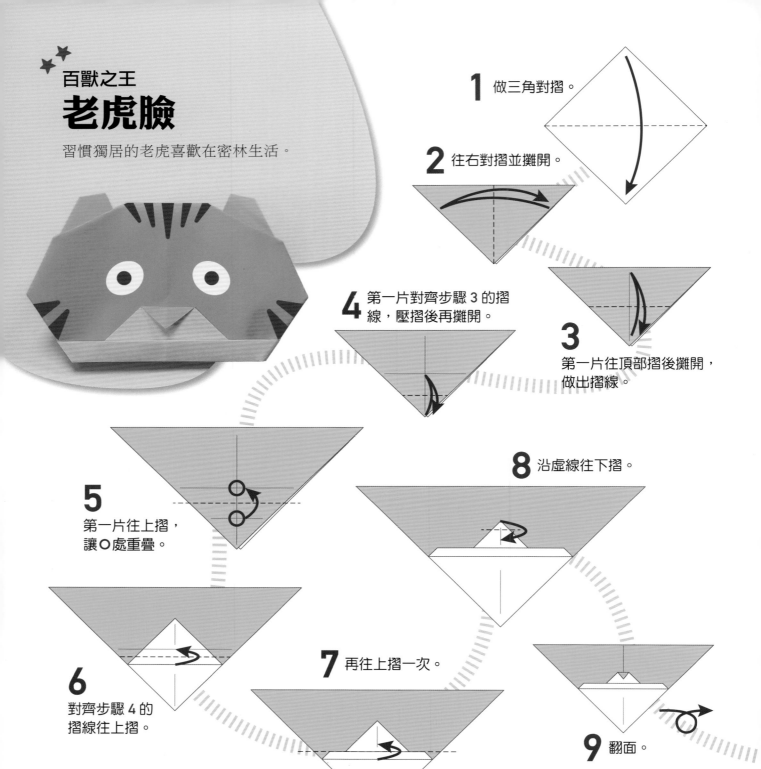

百獸之王
老虎臉

習慣獨居的老虎喜歡在密林生活。

1 做三角對摺。

2 往右對摺並攤開。

3 第一片往頂部摺後攤開，做出摺線。

4 第一片對齊步驟 3 的摺線，壓摺後再攤開。

5 第一片往上摺，讓○處重疊。

6 對齊步驟 4 的摺線往上摺。

7 再往上摺一次。

8 沿虛線往下摺。

9 翻面。

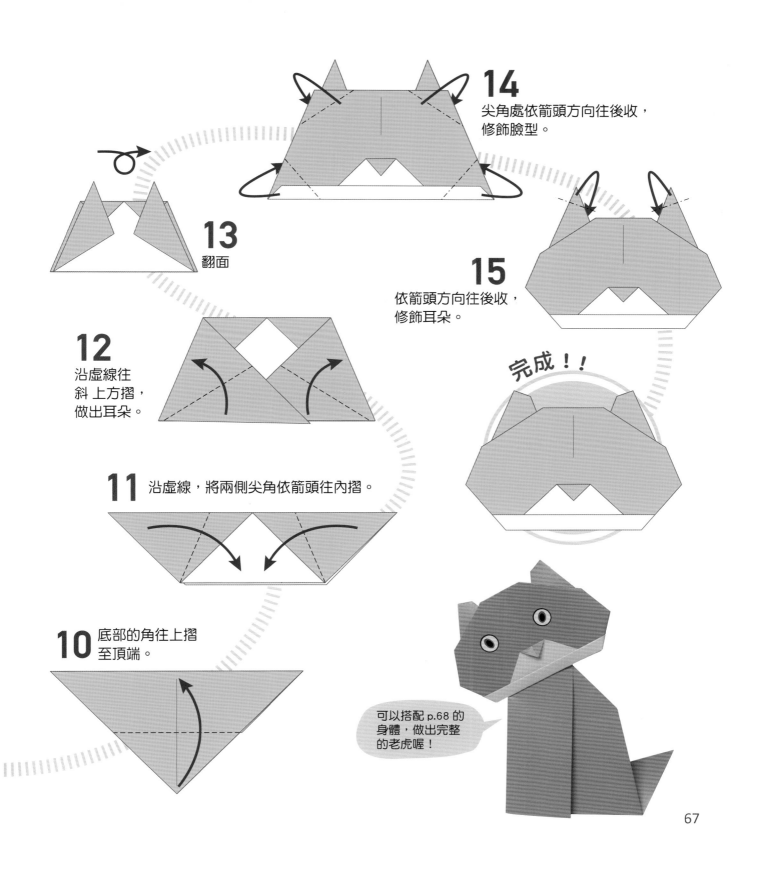

14 尖角處依箭頭方向往後收，
修飾臉型。

13 翻面

15 依箭頭方向往後收，
修飾耳朵。

12 沿虛線往
斜 上方摺，
做出耳朵。

完成！！

11 沿虛線，將兩側尖角依箭頭往內摺。

10 底部的角往上摺
至頂端。

可以搭配 p.68 的
身體，做出完整
的老虎喔！

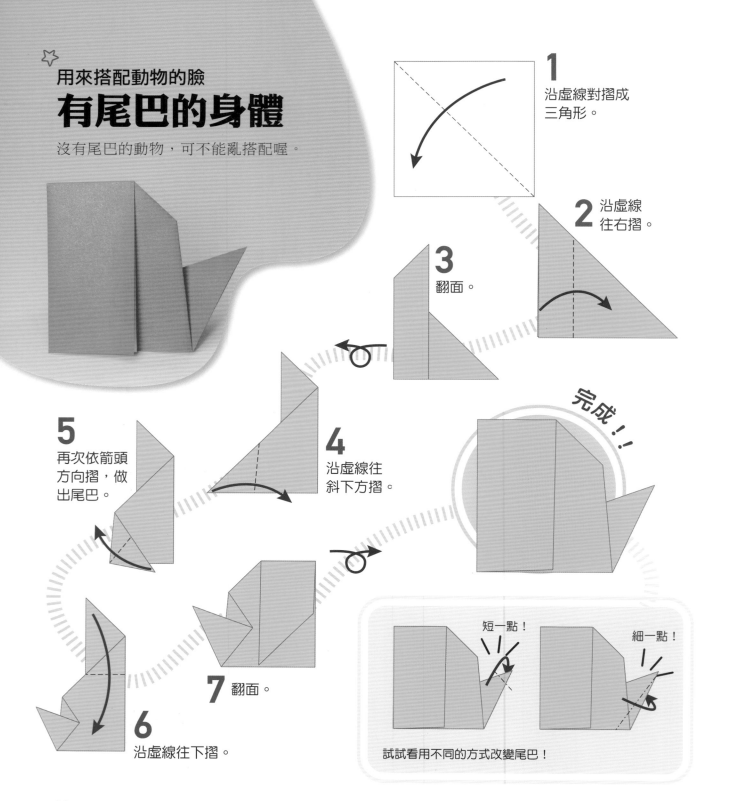

☆
用來搭配動物的臉
有尾巴的身體
沒有尾巴的動物，可不能亂搭配喔。

1
沿虛線對摺成三角形。

2
沿虛線往右摺。

3
翻面。

4
沿虛線往斜下方摺。

5
再次依箭頭方向摺，做出尾巴。

6
沿虛線往下摺。

7
翻面。

完成!!!

短一點！

細一點！

試試看用不同的方式改變尾巴！

1 從「鯨魚」的步驟3（p.52）開始摺起。

2 左側尖角沿虛線往後摺。

3 依箭頭方向往後摺。

4 整體往後對摺。

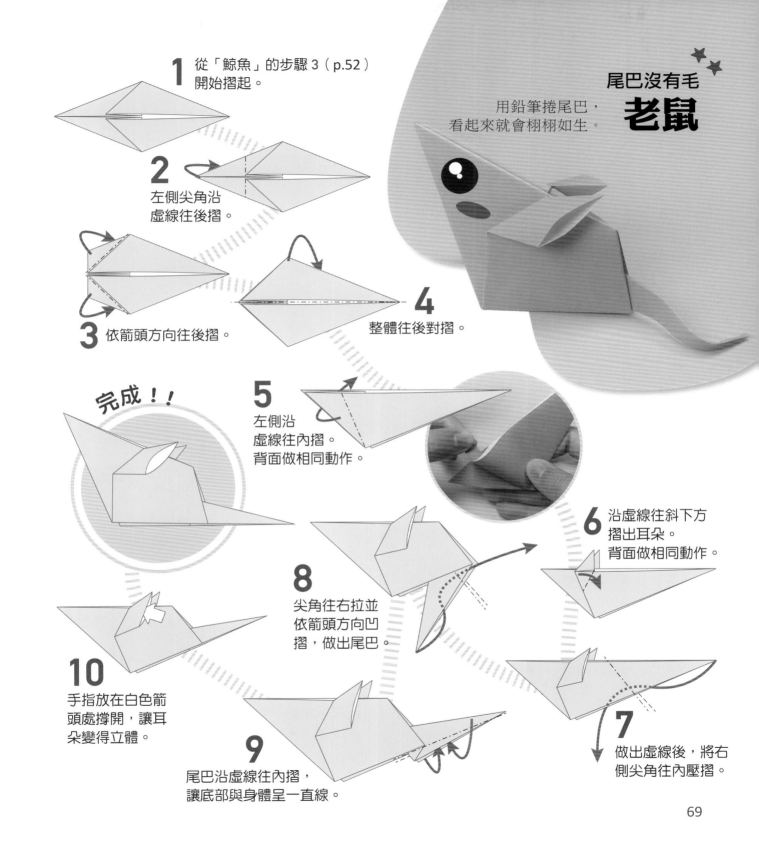

尾巴沒有毛
老鼠

用鉛筆捲尾巴，
看起來就會栩栩如生。

5 左側沿虛線往內摺。背面做相同動作。

6 沿虛線往斜下方摺出耳朵。背面做相同動作。

7 做出虛線後，將右側尖角往內壓摺。

8 尖角往右拉並依箭頭方向凹摺，做出尾巴。

9 尾巴沿虛線往內摺，讓底部與身體呈一直線。

完成！！

10 手指放在白色箭頭處撐開，讓耳朵變得立體。

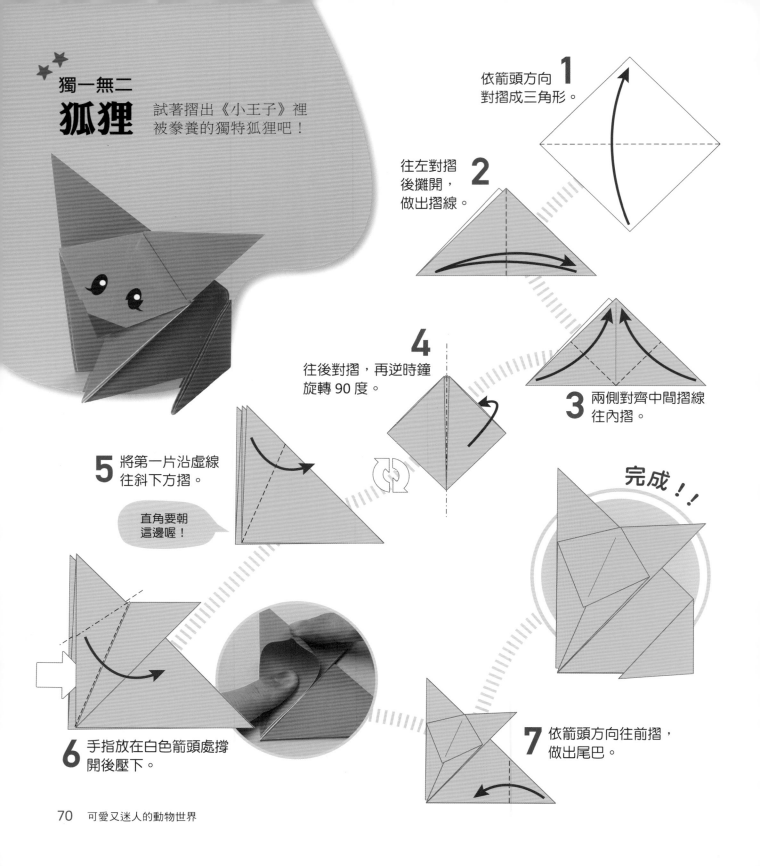

獨一無二
狐狸
試著摺出《小王子》裡被豢養的獨特狐狸吧！

1 依箭頭方向對摺成三角形。

2 往左對摺後攤開，做出摺線。

3 兩側對齊中間摺線往內摺。

4 往後對摺，再逆時鐘旋轉 90 度。

5 將第一片沿虛線往斜下方摺。

直角要朝這邊喔！

6 手指放在白色箭頭處撐開後壓下。

7 依箭頭方向往前摺，做出尾巴。

完成！！

1
從「狐狸」的步驟 4
（p.70）開始摺。

夜行動物
貓咪

貓咪喜歡在晚上活動，
所以白天總是懶洋洋。

直角
要朝這邊喔！

2 手指放在白色箭頭處，
往右撐開後壓下。

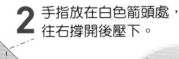

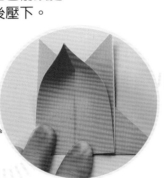

3 兩側依箭頭方向
沿線往斜後方摺。

完成！！

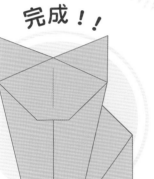

6 兩個尖角依箭頭
方向往後摺。

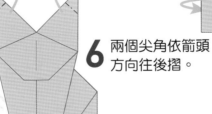

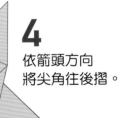

4
依箭頭方向
將尖角往後摺。

7 再往後
摺一次
做修飾。

5
右側尖角沿
虛線往前摺，
做出尾巴。

71

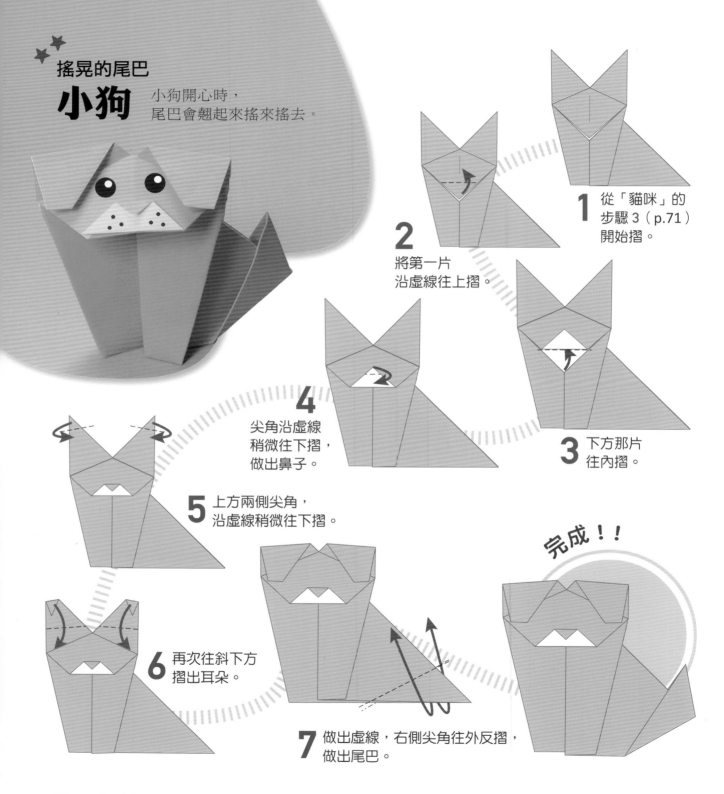

搖晃的尾巴
小狗
小狗開心時，
尾巴會翹起來搖來搖去。

1 從「貓咪」的
步驟 3（p.71）
開始摺。

2 將第一片
沿虛線往上摺。

3 下方那片
往內摺。

4 尖角沿虛線
稍微往下摺，
做出鼻子。

5 上方兩側尖角，
沿虛線稍微往下摺。

6 再次往斜下方
摺出耳朵。

7 做出虛線，右側尖角往外反摺，
做出尾巴。

完成！！

1 做兩次三角對摺，
摺出對角線後攤開。

厚厚的羊毛連腳都蓋住了！

2 四個邊角
往中心摺。

3 右邊第一片往外摺，
做出尾巴。

4 整體往下對摺。

5 做出虛線，
左側往外反摺。

10 依箭頭處部分往內
摺，修飾頭
部跟身體。
背面做相
同動作。

6 拉出重疊
部分。

完成！！

9 兩個尖角沿虛線往
內凹摺，修飾頭部。

8 手指放在白色箭頭處，
右側沿步驟 7 的虛線往內壓摺。
背面做相同動作。

7 做出摺線。
背面做相同動作。

73

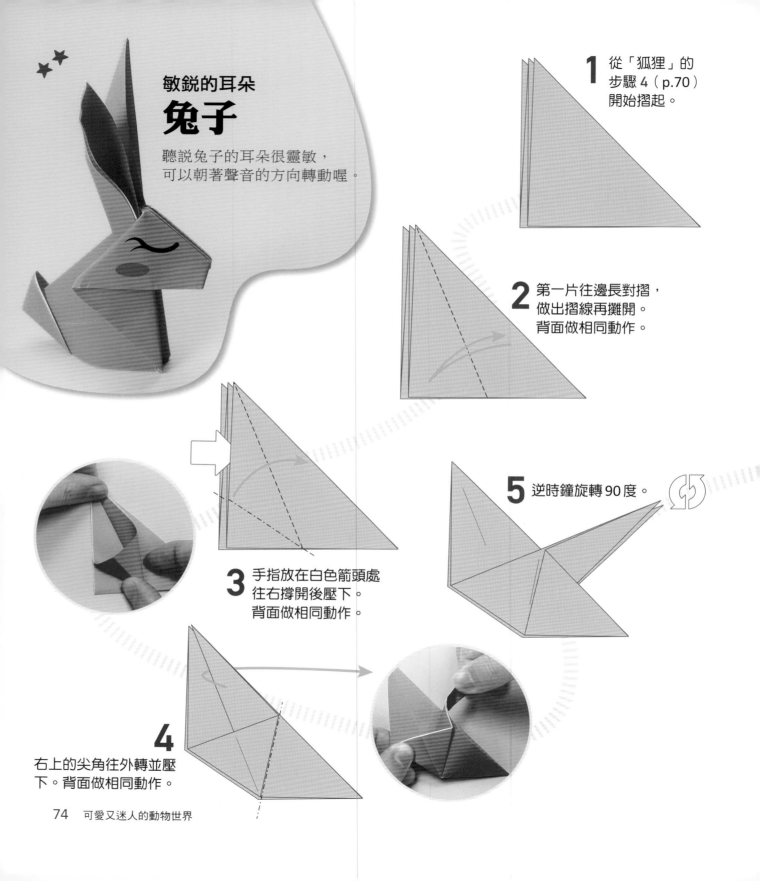

敏銳的耳朵
兔子

聽說兔子的耳朵很靈敏，
可以朝著聲音的方向轉動喔。

1 從「狐狸」的
步驟 4（p.70）
開始摺起。

2 第一片往邊長對摺，
做出摺線再攤開。
背面做相同動作。

3 手指放在白色箭頭處
往右撐開後壓下。
背面做相同動作。

5 逆時鐘旋轉 90 度。

4
右上的尖角往外轉並壓
下。背面做相同動作。

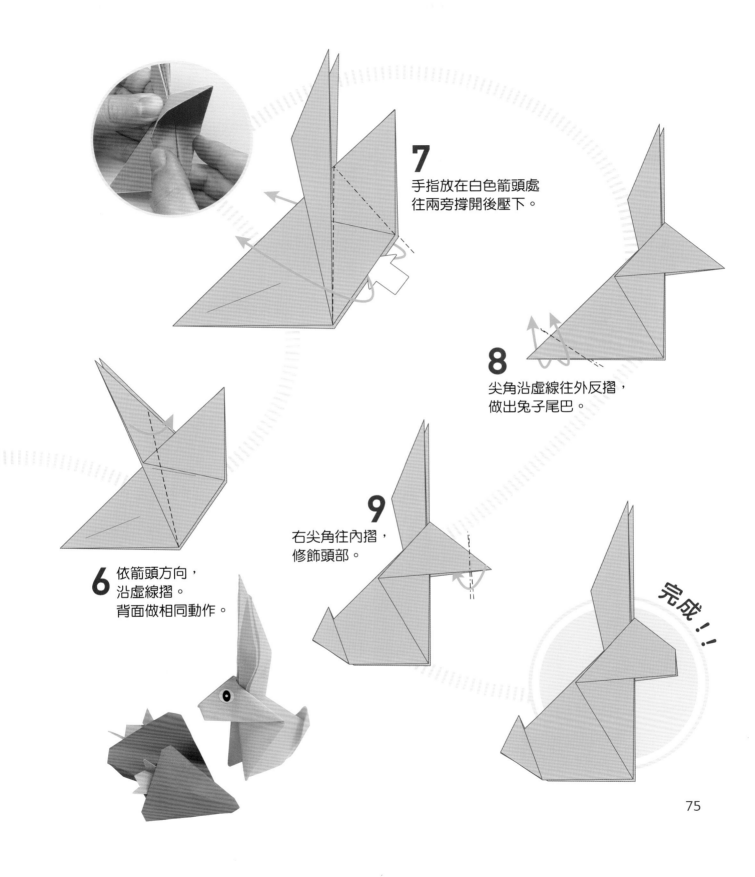

7
手指放在白色箭頭處
往兩旁撐開後壓下。

8
尖角沿虛線往外反摺，
做出兔子尾巴。

6 依箭頭方向，
沿虛線摺。
背面做相同動作。

9
右尖角往內摺，
修飾頭部。

完成!!

75

踢躂踢躂
野馬

在無垠田野間奔馳
飄逸著長尾巴。

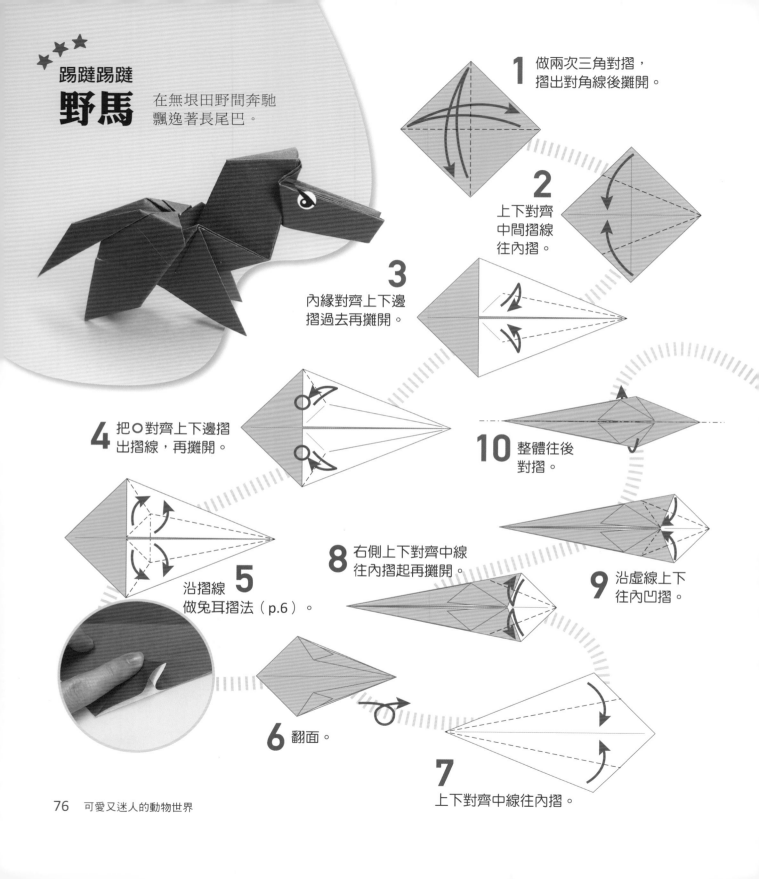

1 做兩次三角對摺，
摺出對角線後攤開。

2 上下對齊
中間摺線
往內摺。

3 內緣對齊上下邊
摺過去再攤開。

4 把〇對齊上下邊摺
出摺線，再攤開。

5 沿摺線
做兔耳摺法（p.6）。

6 翻面。

7 上下對齊中線往內摺。

8 右側上下對齊中線
往內摺起再攤開。

9 沿虛線上下
往內凹摺。

10 整體往後
對摺。

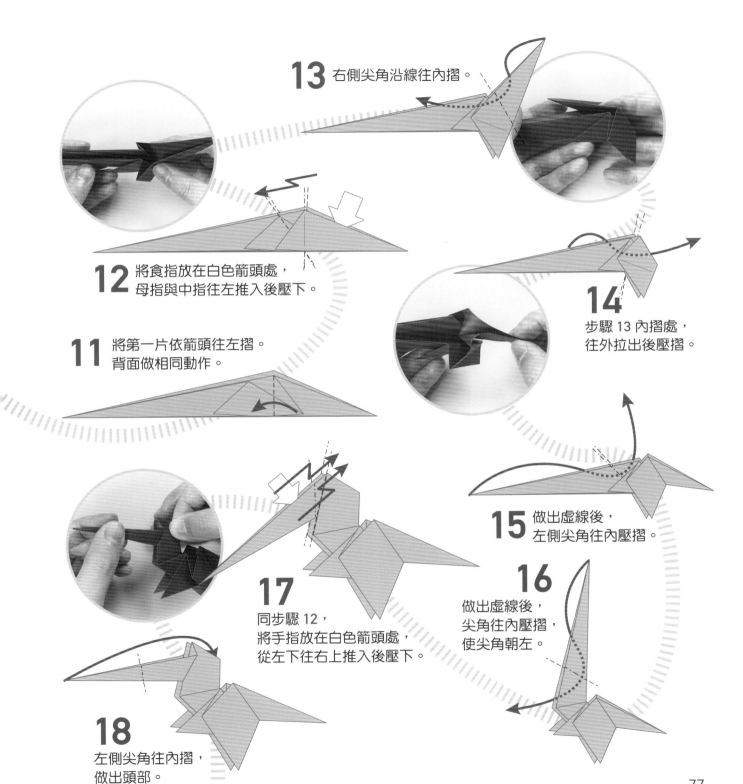

13 右側尖角沿線往內摺。

12 將食指放在白色箭頭處，
母指與中指往左推入後壓下。

14 步驟 13 內摺處，
往外拉出後壓摺。

11 將第一片依箭頭往左摺。
背面做相同動作。

15 做出虛線後，
左側尖角往內壓摺。

17 同步驟 12，
將手指放在白色箭頭處，
從左下往右上推入後壓下。

16 做出虛線後，
尖角往內壓摺，
使尖角朝左。

18 左側尖角往內摺，
做出頭部。

19

依箭頭方向
往內收。

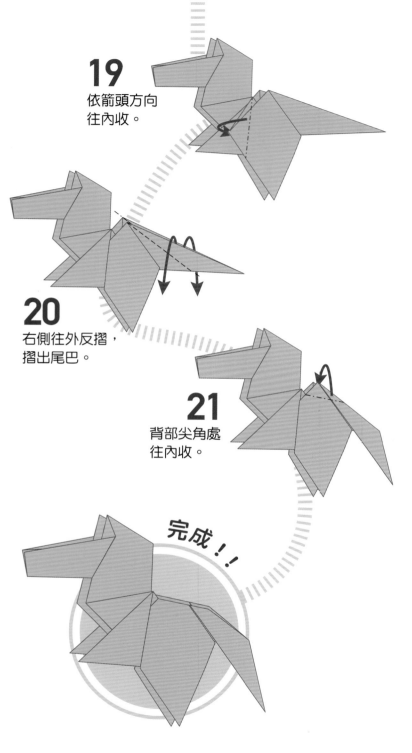

20

右側往外反摺，
摺出尾巴。

21

背部尖角處
往內收。

完成！！

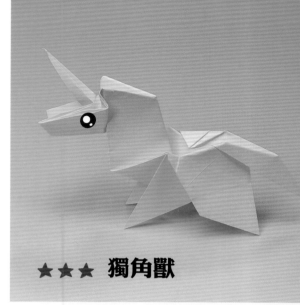

★★★ 獨角獸

1 從「野馬」（p.76）
成品開始摺。

2

頭部重疊部分
拉出壓摺。

完成！！

1 做長形對摺再攤開，上下邊再往內摺。

2 四個邊角對齊中線做出摺線。

圓嘟嘟的貪吃鬼
小豬

試著做出扁平的豬鼻子吧！

四個邊角 **3** 往內壓摺。

4 兩側的第一片往中心摺。

5 整體往後對摺。

6 中間兩片對○摺。背面做相同動作。

7 左右兩端做出虛線，往內壓摺。

右邊摺入的角度要比左邊更大喔！

完成！！

8 依箭頭方向往內收，摺出短尾巴。

9 左側尖角往內摺入，摺出扁平的豬鼻子。

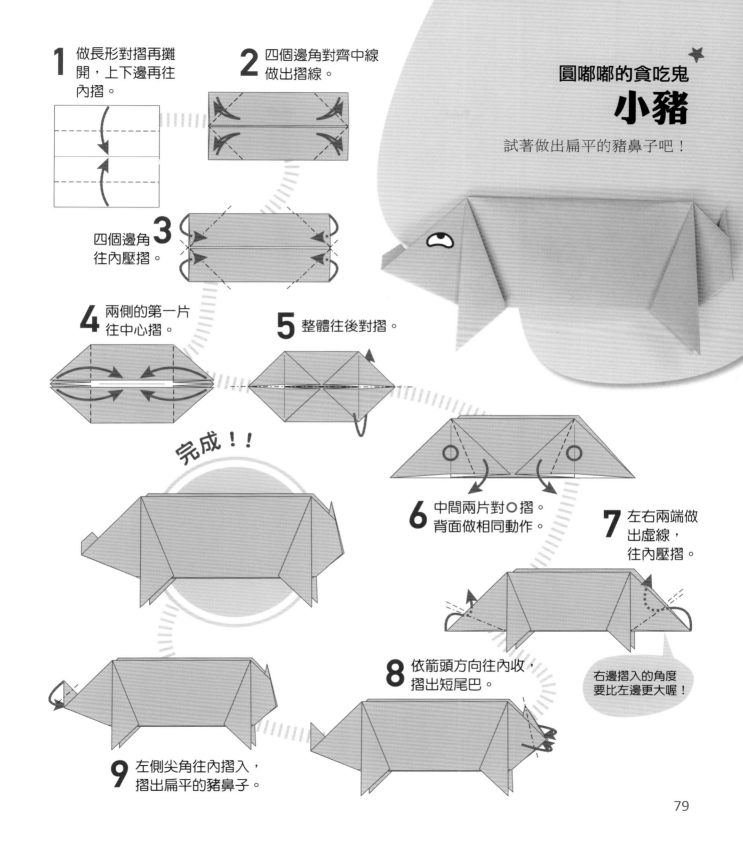

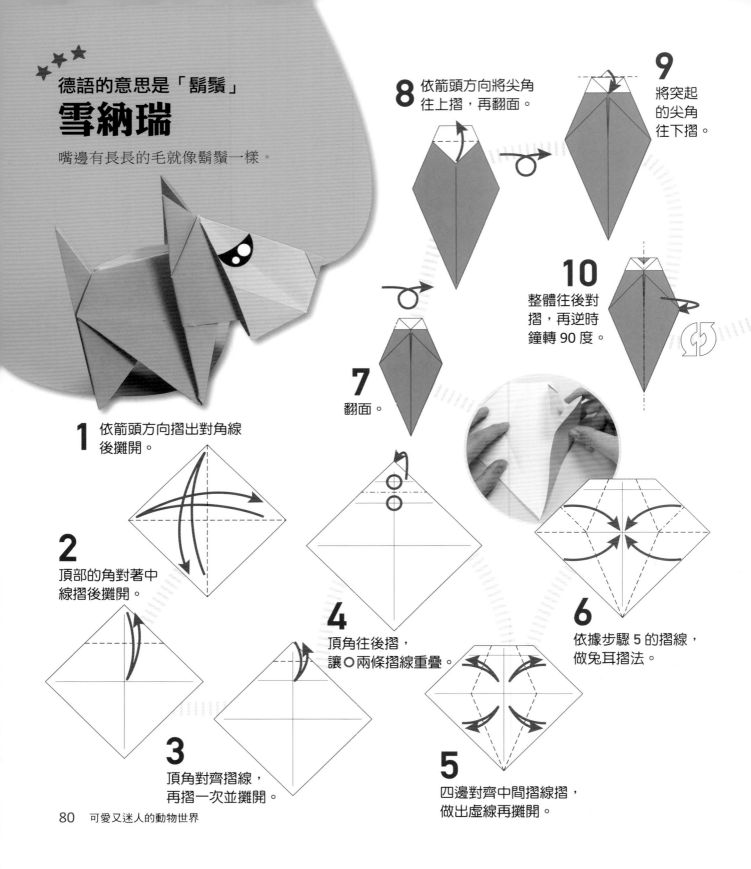

德語的意思是「鬍鬚」
雪納瑞

嘴邊有長長的毛就像鬍鬚一樣。

8 依箭頭方向將尖角往上摺，再翻面。

9 將突起的尖角往下摺。

10 整體往後對摺，再逆時鐘轉 90 度。

7 翻面。

1 依箭頭方向摺出對角線後攤開。

2 頂部的角對著中線摺後攤開。

4 頂角往後摺，讓〇兩條摺線重疊。

6 依據步驟 5 的摺線，做兔耳摺法。

3 頂角對齊摺線，再摺一次並攤開。

5 四邊對齊中間摺線摺，做出虛線再攤開。

12 沿虛線
往外反摺。

13 再次沿虛線往外反摺，
摺出頭部。

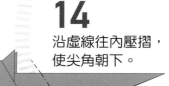

11 依箭頭方向，
將指示那片沿虛線摺。
背面做相同動作。

14 沿虛線往內壓摺，
使尖角朝下。

15 再次依箭頭
方向往內壓摺，
使尾巴朝上。

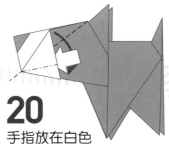

16 右側對齊尾巴
做出摺線。
背面做相同動作。

20 手指放在白色
箭頭處，往下撐開後壓下。
背面做相同動作。

完成！！

17 沿虛線往內壓摺。
背面做相同動作。

19 對齊耳朵往內收。
背面做相同動作。

18 斜線處
往內收。
背面做相同動作。

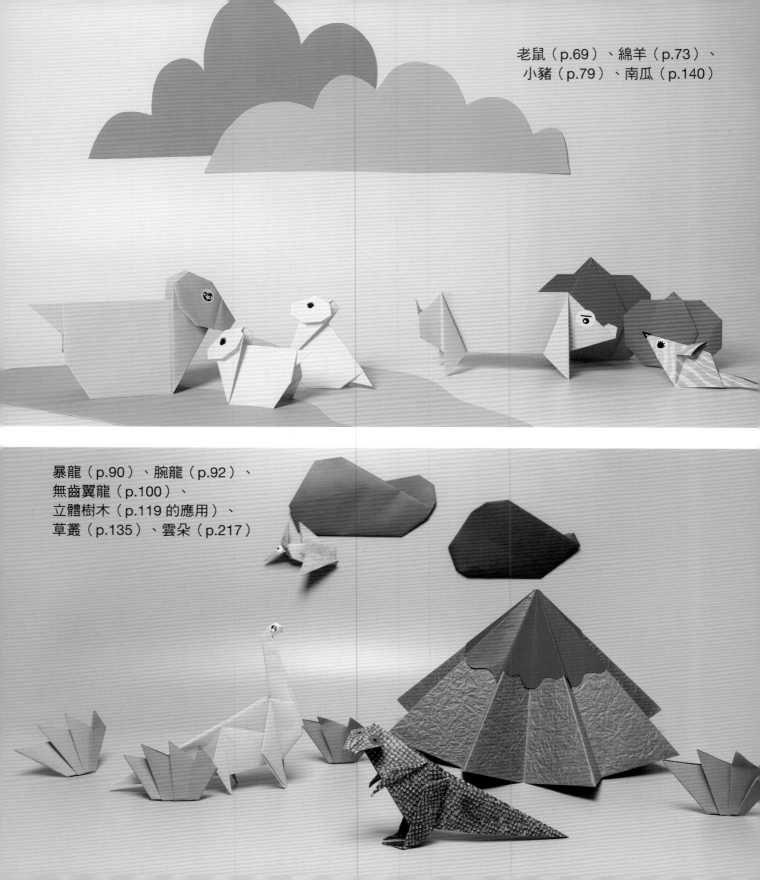

老鼠（p.69）、綿羊（p.73）、
小豬（p.79）、南瓜（p.140）

暴龍（p.90）、腕龍（p.92）、
無齒翼龍（p.100）、
立體樹木（p.119 的應用）、
草叢（p.135）、雲朵（p.217）

4

讓人膽戰心驚的
兇猛巨獸

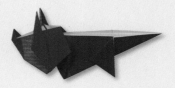

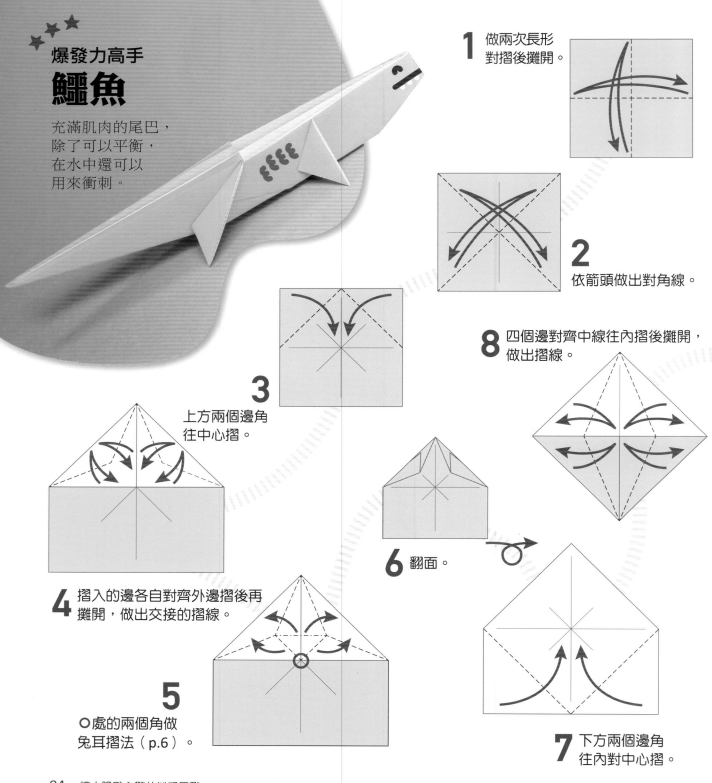

★ ★ ★
爆發力高手
鱷魚

充滿肌肉的尾巴，
除了可以平衡，
在水中還可以
用來衝刺。

1 做兩次長形
對摺後攤開。

2 依箭頭做出對角線。

3 上方兩個邊角
往中心摺。

4 摺入的邊各自對齊外邊摺後再
攤開，做出交接的摺線。

5 ○處的兩個角做
兔耳摺法（p.6）。

6 翻面。

7 下方兩個邊角
往內對中心摺。

8 四個邊對齊中線往內摺後攤開，
做出摺線。

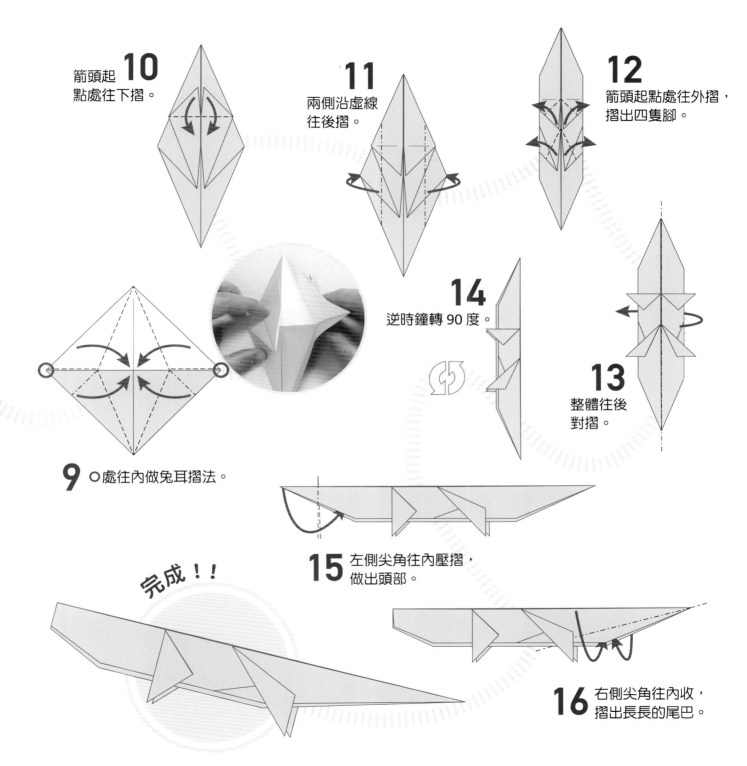

10 箭頭起點處往下摺。

11 兩側沿虛線往後摺。

12 箭頭起點處往外摺，摺出四隻腳。

14 逆時鐘轉 90 度。

13 整體往後對摺。

9 ○處往內做兔耳摺法。

15 左側尖角往內壓摺，做出頭部。

完成！！

16 右側尖角往內收，摺出長長的尾巴。

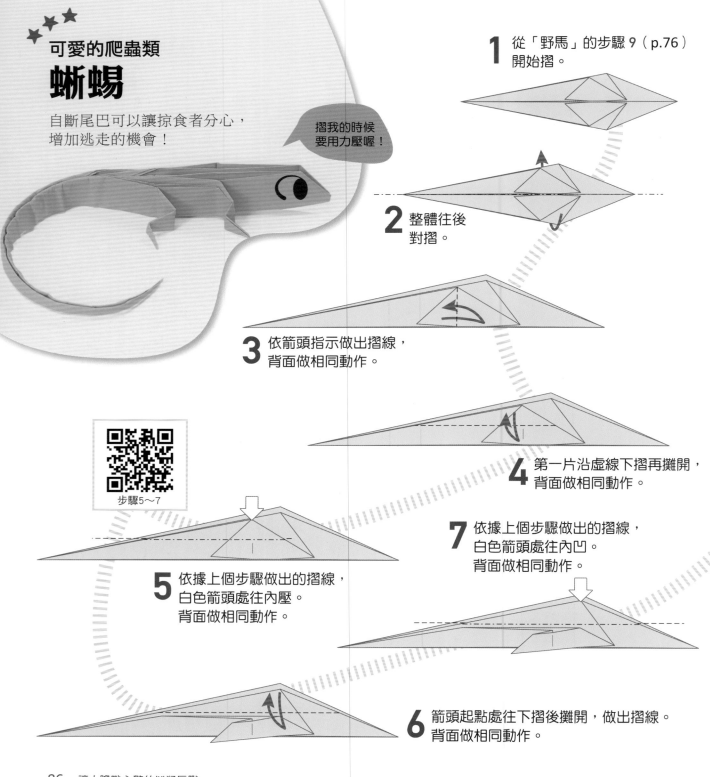

★★★
可愛的爬蟲類
蜥蜴

自斷尾巴可以讓掠食者分心，
增加逃走的機會！

摺我的時候
要用力壓喔！

1 從「野馬」的步驟9（p.76）
開始摺。

2 整體往後
對摺。

3 依箭頭指示做出摺線，
背面做相同動作。

4 第一片沿虛線下摺再攤開，
背面做相同動作。

步驟5～7

5 依據上個步驟做出的摺線，
白色箭頭處往內壓。
背面做相同動作。

7 依據上個步驟做出的摺線，
白色箭頭處往內凹。
背面做相同動作。

6 箭頭起點處往下摺後攤開，做出摺線。
背面做相同動作。

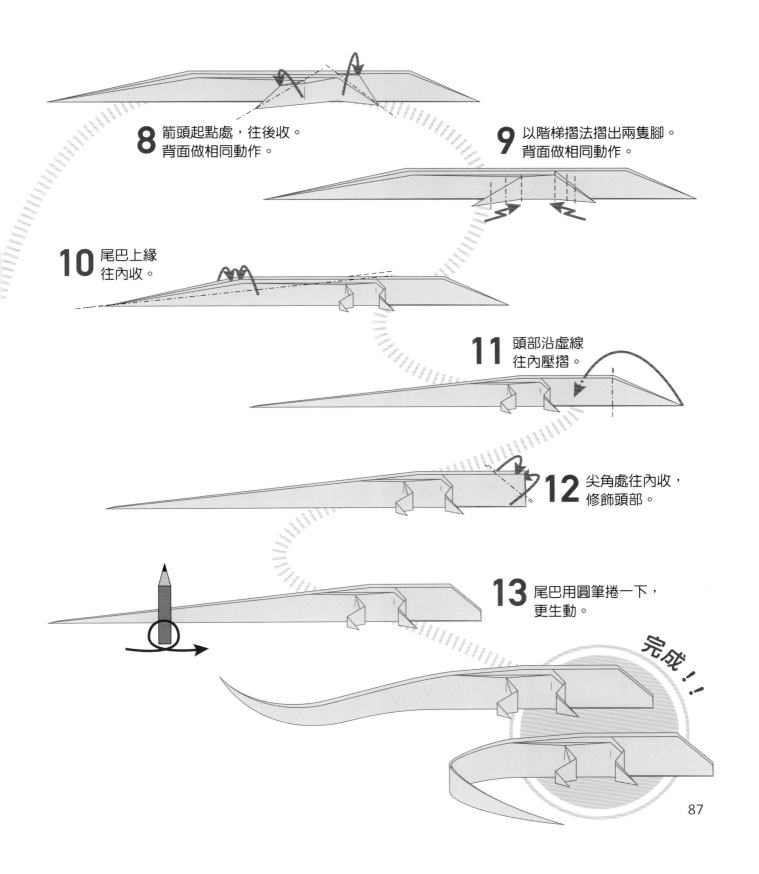

8 箭頭起點處，往後收。
背面做相同動作。

9 以階梯摺法摺出兩隻腳。
背面做相同動作。

10 尾巴上緣
往內收。

11 頭部沿虛線
往內壓摺。

12 尖角處往內收，
修飾頭部。

13 尾巴用圓筆捲一下，
更生動。

完成！！

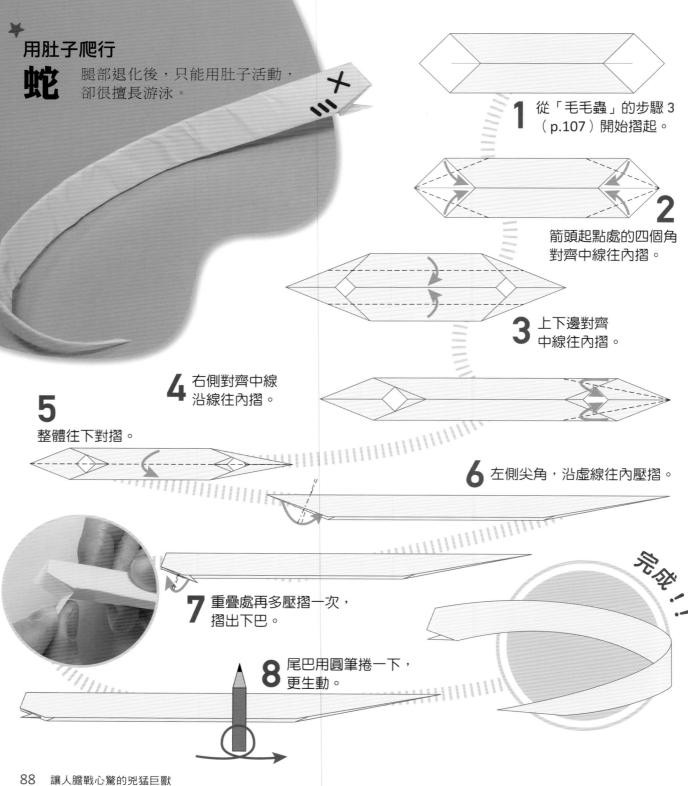

用肚子爬行
蛇
腿部退化後，只能用肚子活動，
卻很擅長游泳。

1 從「毛毛蟲」的步驟 3
（p.107）開始摺起。

2 箭頭起點處的四個角
對齊中線往內摺。

3 上下邊對齊
中線往內摺。

4 右側對齊中線
沿線往內摺。

5 整體往下對摺。

6 左側尖角，沿虛線往內壓摺。

7 重疊處再多壓摺一次，
摺出下巴。

8 尾巴用圓筆捲一下，
更生動。

完成!!

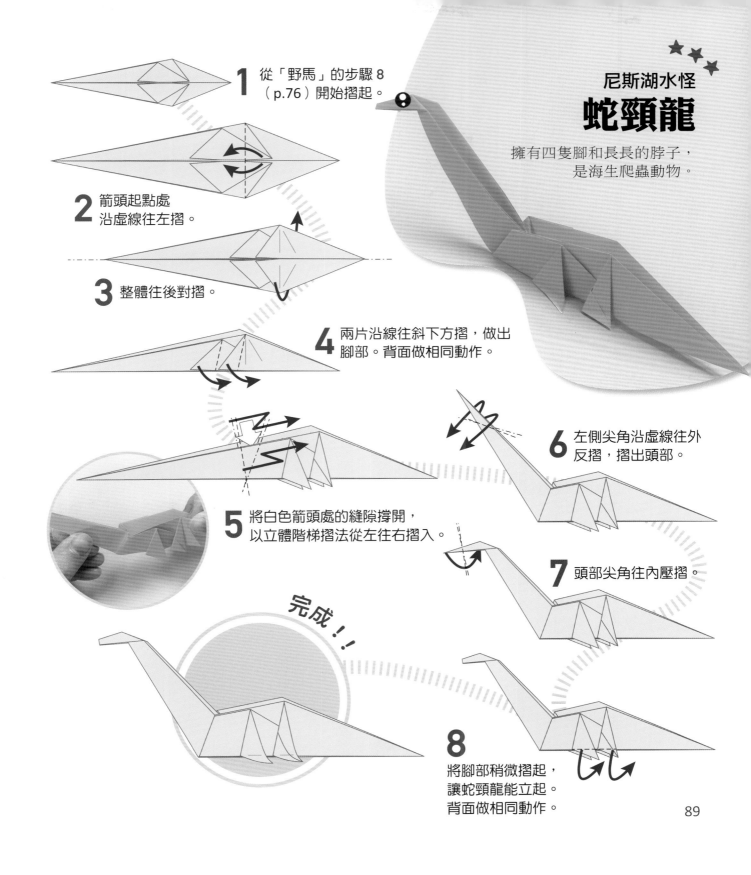

1 從「野馬」的步驟 8（p.76）開始摺起。

2 箭頭起點處沿虛線往左摺。

3 整體往後對摺。

4 兩片沿線往斜下方摺，做出腳部。背面做相同動作。

5 將白色箭頭處的縫隙撐開，以立體階梯摺法從左往右摺入。

6 左側尖角沿虛線往外反摺，摺出頭部。

7 頭部尖角往內壓摺。

8 將腳部稍微摺起，讓蛇頸龍能立起。背面做相同動作。

完成！！

★ ★ ★

尼斯湖水怪
蛇頸龍

擁有四隻腳和長長的脖子，是海生爬蟲動物。

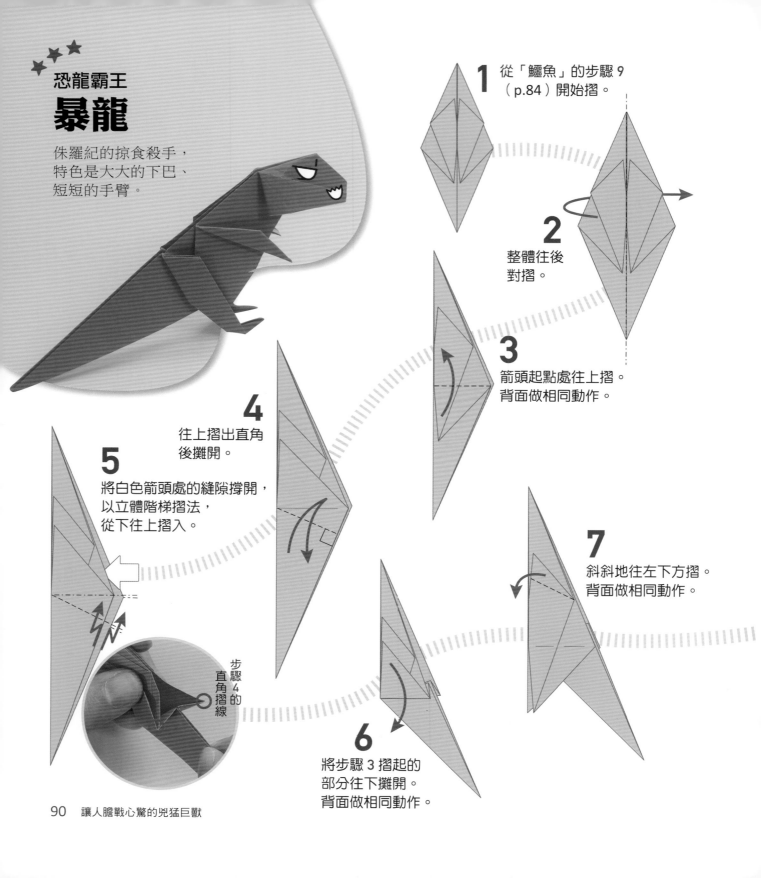

恐龍霸王
暴龍

侏羅紀的掠食殺手，
特色是大大的下巴、
短短的手臂。

1 從「鱷魚」的步驟 9
（p.84）開始摺。

2 整體往後
對摺。

3 箭頭起點處往上摺。
背面做相同動作。

4 往上摺出直角
後攤開。

5 將白色箭頭處的縫隙撐開，
以立體階梯摺法，
從下往上摺入。

步驟 4 的直角摺線

6 將步驟 3 摺起的
部分往下攤開。
背面做相同動作。

7 斜斜地往左下方摺。
背面做相同動作。

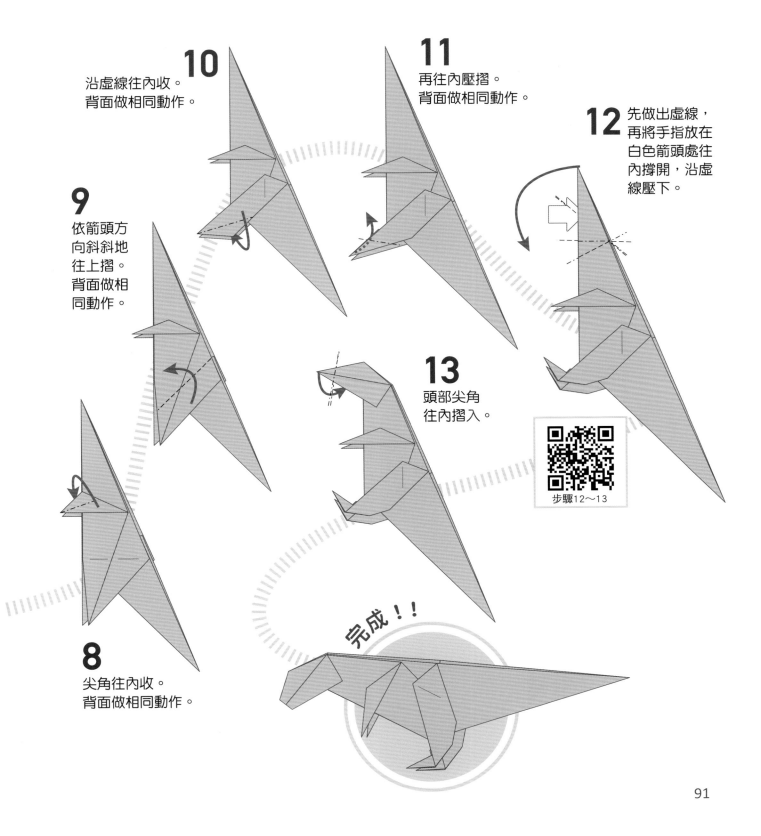

10 沿虛線往內收。
背面做相同動作。

11 再往內壓摺。
背面做相同動作。

12 先做出虛線，
再將手指放在
白色箭頭處往
內撐開，沿虛
線壓下。

9 依箭頭方
向斜斜地
往上摺。
背面做相
同動作。

13 頭部尖角
往內摺入。

步驟12〜13

8 尖角往內收。
背面做相同動作。

完成！！

91

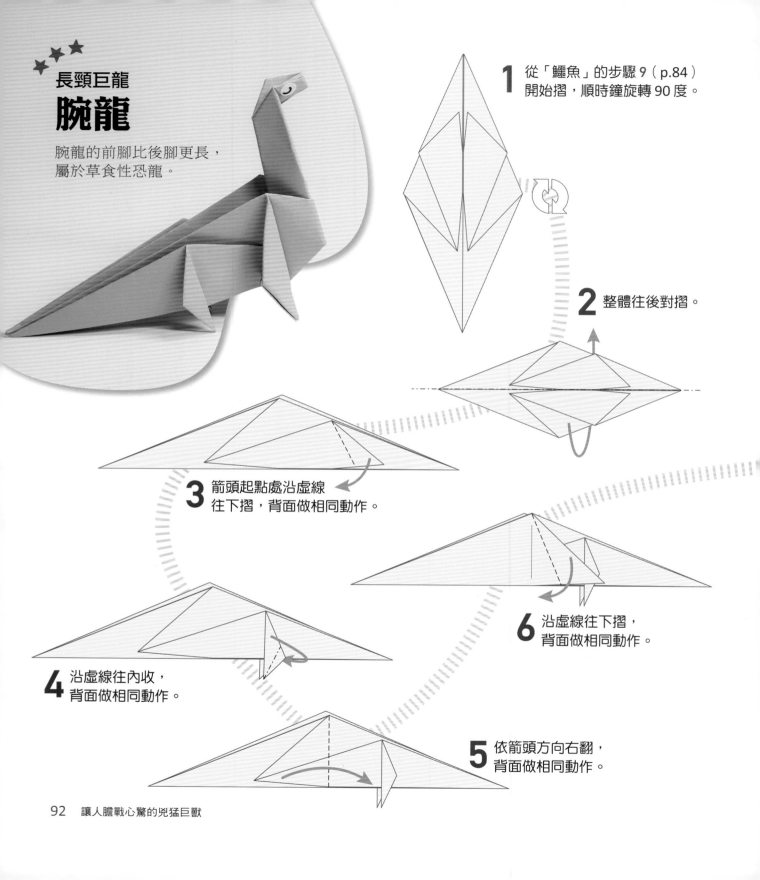

長頸巨龍
腕龍

腕龍的前腳比後腳更長，
屬於草食性恐龍。

1 從「鱷魚」的步驟 9（p.84）
開始摺，順時鐘旋轉 90 度。

2 整體往後對摺。

3 箭頭起點處沿虛線
往下摺，背面做相同動作。

4 沿虛線往內收，
背面做相同動作。

5 依箭頭方向右翻，
背面做相同動作。

6 沿虛線往下摺，
背面做相同動作。

8

壓出虛線，左側尖角
沿虛線往內壓摺，
摺出脖子。

9 頂部尖角再次沿虛線往
內壓摺，摺出頭部。

10 依箭頭方向往內收。

7 再沿虛線往內收，
背面做相同動作。

11 依箭頭方向往內收，
摺出細細的脖子。

完成！！

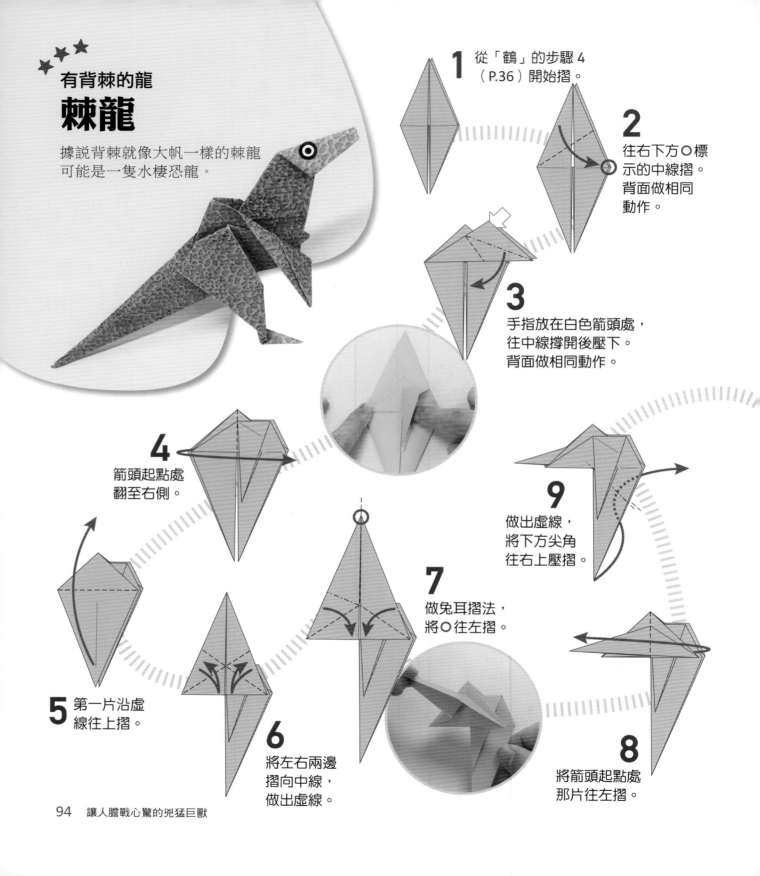

★★★
有背棘的龍
棘龍

據說背棘就像大帆一樣的棘龍
可能是一隻水棲恐龍。

1 從「鶴」的步驟 4 （P.36）開始摺。

2 往右下方〇標示的中線摺。背面做相同動作。

3 手指放在白色箭頭處，往中線撐開後壓下。背面做相同動作。

4 箭頭起點處翻至右側。

5 第一片沿虛線往上摺。

6 將左右兩邊摺向中線，做出虛線。

7 做兔耳摺法，將〇往左摺。

8 將箭頭起點處那片往左摺。

9 做出虛線，將下方尖角往右上壓摺。

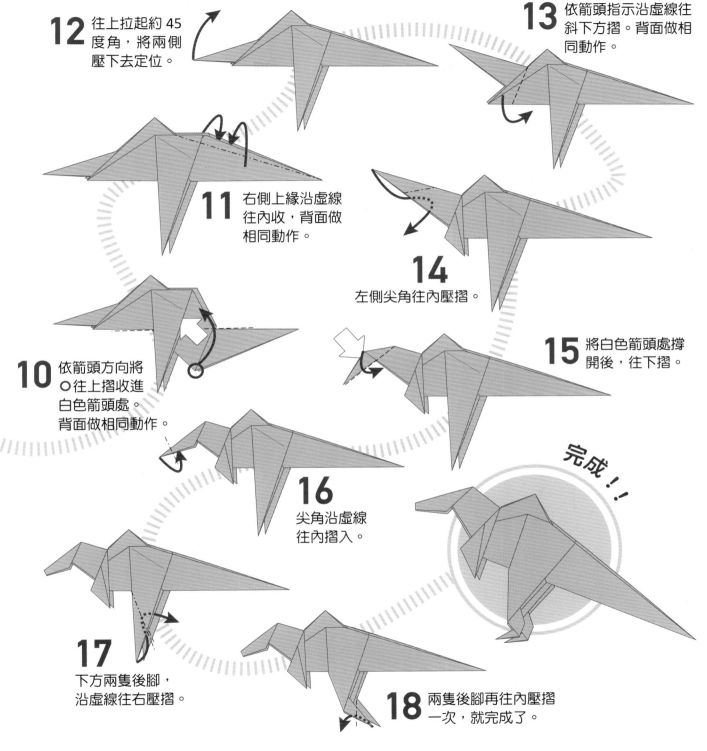

12 往上拉起約 45 度角，將兩側壓下去定位。

13 依箭頭指示沿虛線往斜下方摺。背面做相同動作。

11 右側上緣沿虛線往內收，背面做相同動作。

14 左側尖角往內壓摺。

10 依箭頭方向將○往上摺收進白色箭頭處。背面做相同動作。

15 將白色箭頭處撐開後，往下摺。

16 尖角沿虛線往內摺入。

完成！！

17 下方兩隻後腳，沿虛線往右壓摺。

18 兩隻後腳再往內壓摺一次，就完成了。

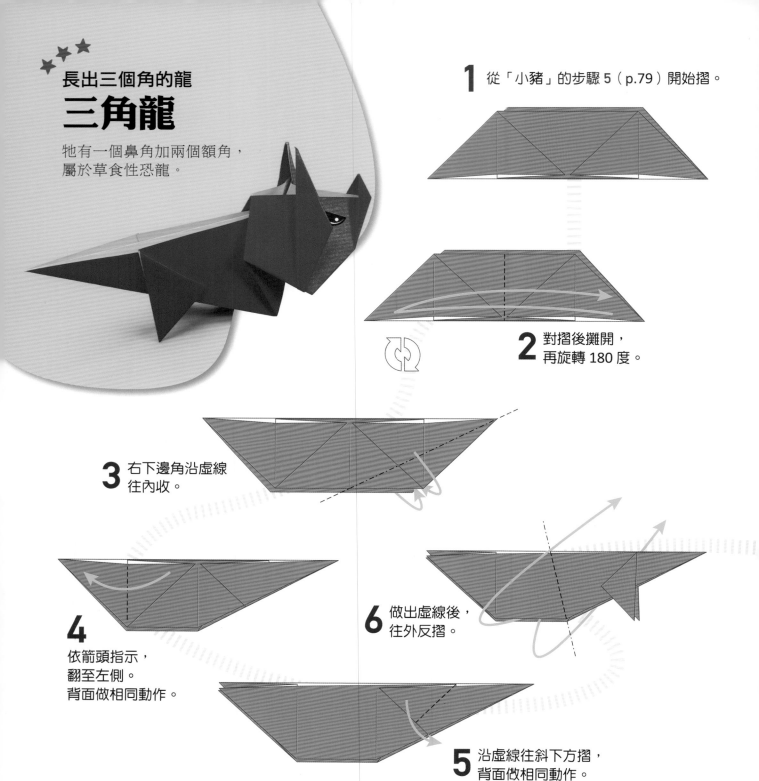

★★★
長出三個角的龍
三角龍

牠有一個鼻角加兩個額角，
屬於草食性恐龍。

1 從「小豬」的步驟 5（p.79）開始摺。

2 對摺後攤開，
再旋轉 180 度。

3 右下邊角沿虛線
往內收。

4
依箭頭指示，
翻至左側。
背面做相同動作。

6 做出虛線後，
往外反摺。

5 沿虛線往斜下方摺，
背面做相同動作。

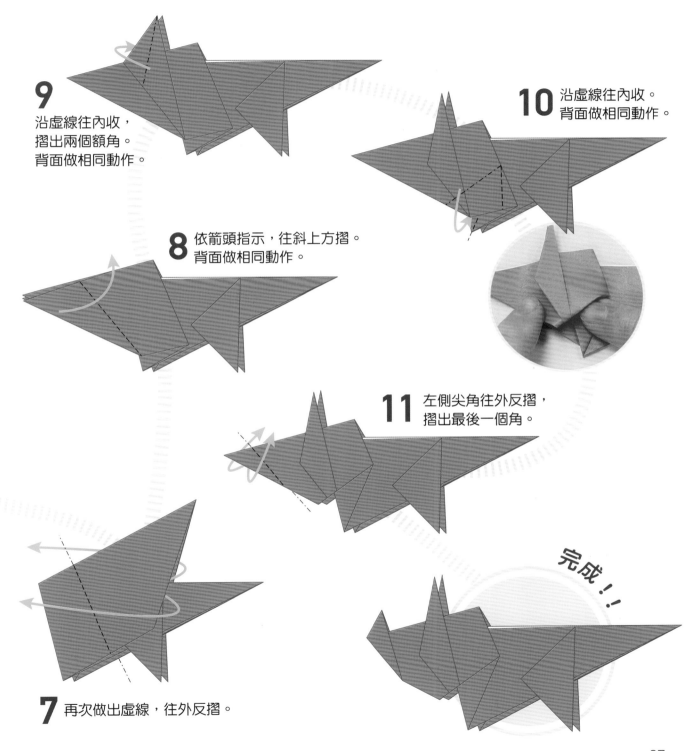

9 沿虛線往內收，
摺出兩個額角。
背面做相同動作。

10 沿虛線往內收。
背面做相同動作。

8 依箭頭指示，往斜上方摺。
背面做相同動作。

11 左側尖角往外反摺，
摺出最後一個角。

7 再次做出虛線，往外反摺。

完成!!

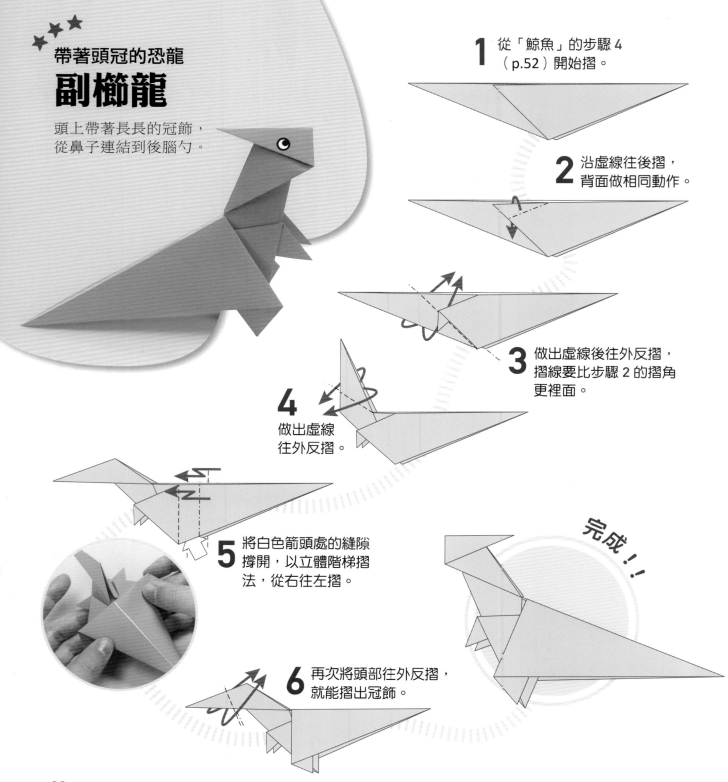

帶著頭冠的恐龍
副櫛龍

頭上帶著長長的冠飾，
從鼻子連結到後腦勺。

1 從「鯨魚」的步驟4
（p.52）開始摺。

2 沿虛線往後摺，
背面做相同動作。

3 做出虛線後往外反摺，
摺線要比步驟2的摺角
更裡面。

4 做出虛線
往外反摺。

5 將白色箭頭處的縫隙
撐開，以立體階梯摺
法，從右往左摺。

6 再次將頭部往外反摺，
就能摺出冠飾。

完成！！

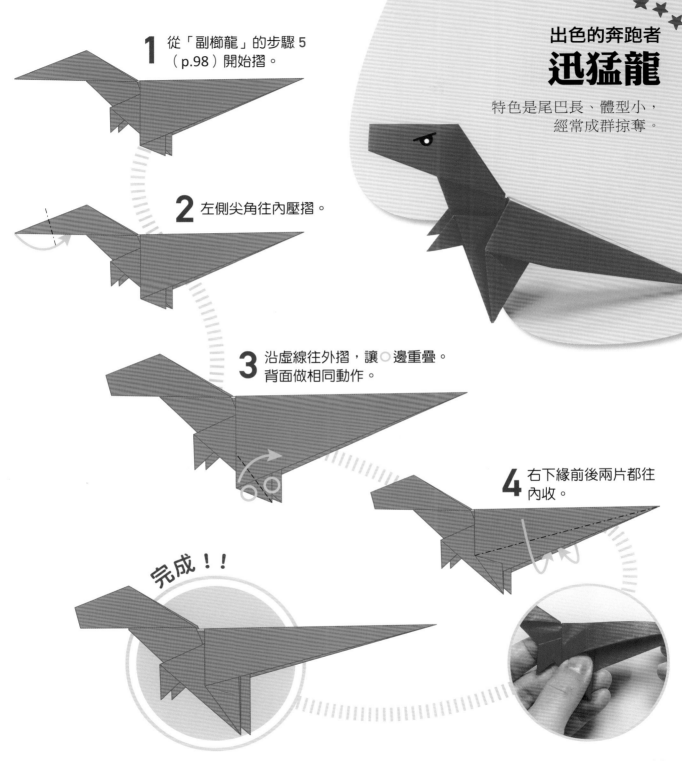

1 從「副櫛龍」的步驟 5 （p.98）開始摺。

2 左側尖角往內壓摺。

★★★
出色的奔跑者
迅猛龍
特色是尾巴長、體型小，
經常成群掠奪。

3 沿虛線往外摺，讓○邊重疊。
背面做相同動作。

4 右下緣前後兩片都往
內收。

完成！！

99

長得像鳥
無齒翼龍

翼龍是直接吞食的，
而直立頭冠用來穩定飛行。

1 從「鯨魚」的步驟3
（p.52）開始摺。

2 先做出右側的兩條摺
線，將○處往上下展
開的同時，整體再由
右往左對摺。

3 整體由上往
下再對摺。

完成！！

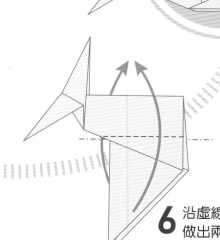

4 左側尖角
往外反摺。

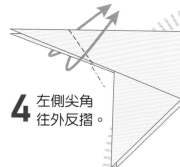

5 將第一片
再次往外
反摺。

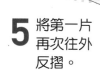

6 沿虛線往上摺，
做出兩片翅膀。

1 從「鶴」的步驟3（p.36）開始摺，並翻面。

2 右側對齊中線，做出摺線。

3 手指放在白色箭頭處，往左撐開後壓下。

4 依箭頭指示，將兩側對齊中線，做出摺線。

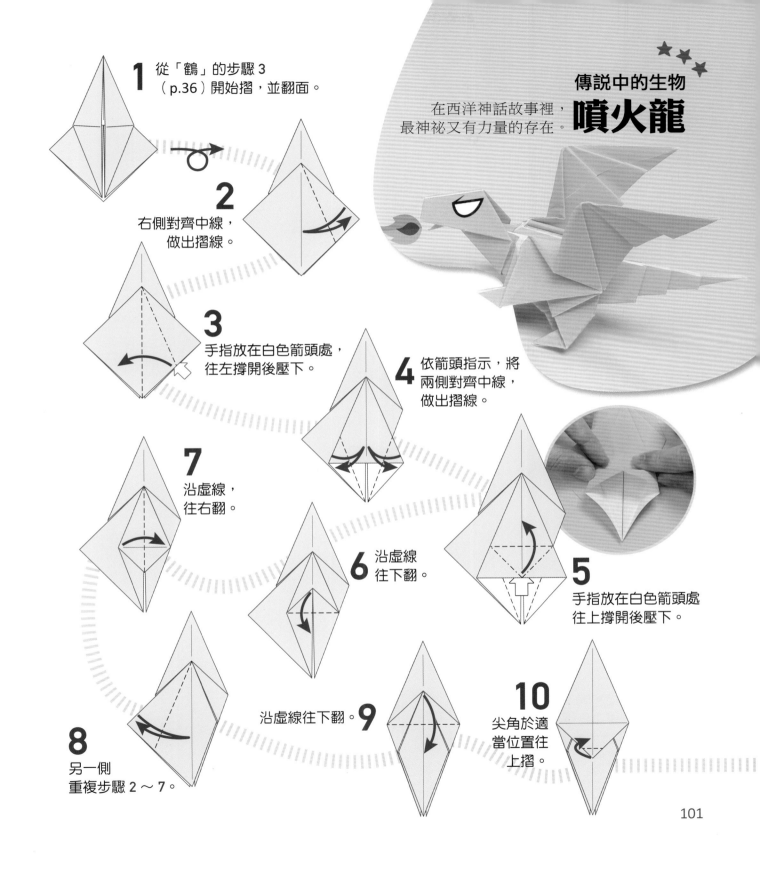

5 手指放在白色箭頭處往上撐開後壓下。

6 沿虛線往下翻。

7 沿虛線，往右翻。

8 另一側重複步驟 2 ～ 7。

9 沿虛線往下翻。

10 尖角於適當位置往上摺。

101

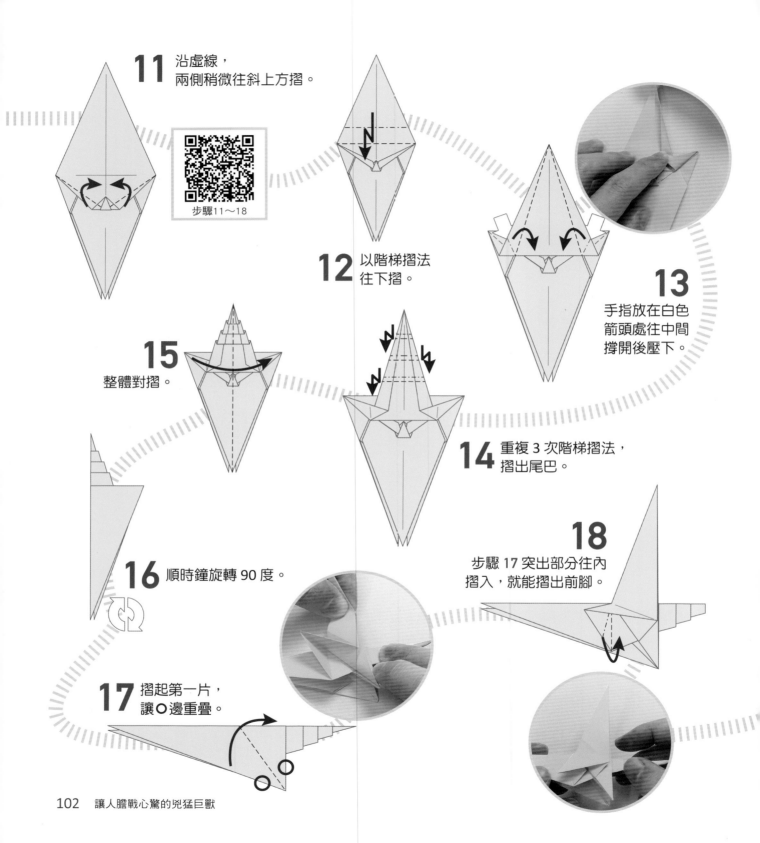

11 沿虛線，
兩側稍微往斜上方摺。

步驟11～18

12 以階梯摺法
往下摺。

13
手指放在白色
箭頭處往中間
撐開後壓下。

15
整體對摺。

14 重複 3 次階梯摺法，
摺出尾巴。

16 順時鐘旋轉 90 度。

18
步驟 17 突出部分往內
摺入，就能摺出前腳。

17 摺起第一片，
讓○邊重疊。

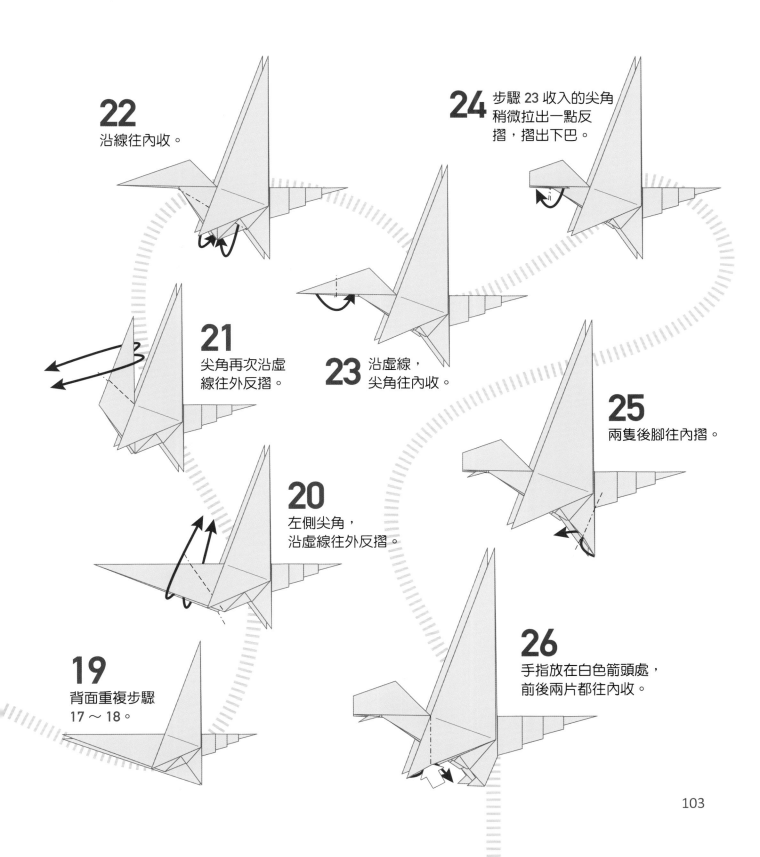

22
沿線往內收。

24 步驟 23 收入的尖角
稍微拉出一點反
摺,摺出下巴。

21
尖角再次沿虛
線往外反摺。

23 沿虛線,
尖角往內收。

25
兩隻後腳往內摺。

20
左側尖角,
沿虛線往外反摺。

19
背面重複步驟
17 ~ 18。

26
手指放在白色箭頭處,
前後兩片都往內收。

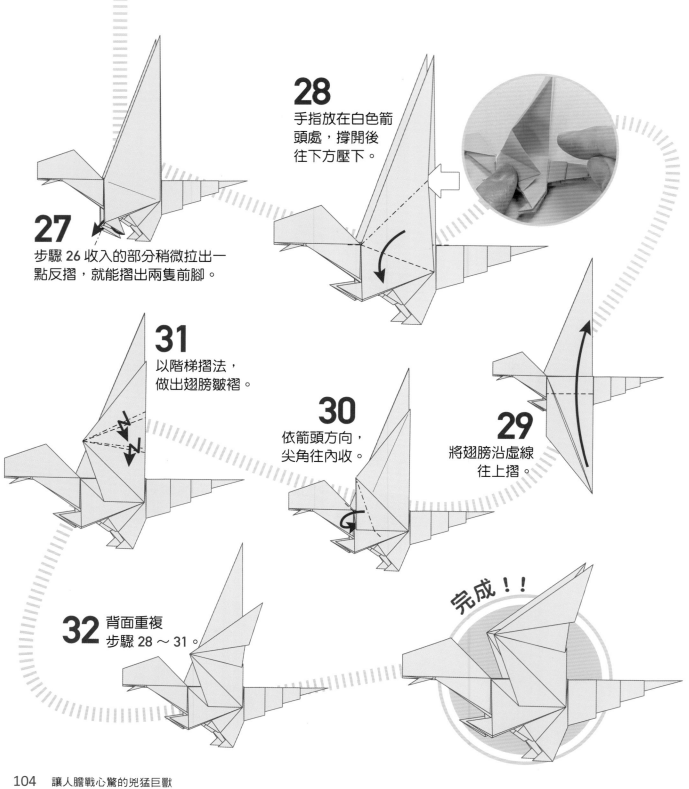

27
步驟 26 收入的部分稍微拉出一點反摺，就能摺出兩隻前腳。

28
手指放在白色箭頭處，撐開後往下方壓下。

29
將翅膀沿虛線往上摺。

30
依箭頭方向，尖角往內收。

31
以階梯摺法，做出翅膀皺褶。

32 背面重複步驟 28 ～ 31。

完成！！

5

數量最多的
微小昆蟲

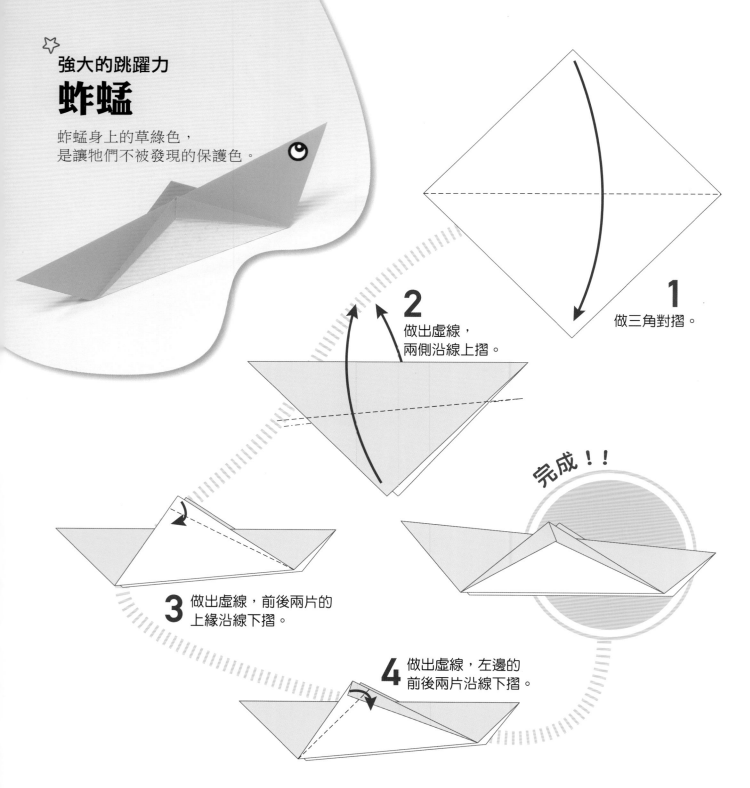

強大的跳躍力
蚱蜢

蚱蜢身上的草綠色，
是讓牠們不被發現的保護色。

1 做三角對摺。

2 做出虛線，
兩側沿線上摺。

3 做出虛線，前後兩片的
上緣沿線下摺。

4 做出虛線，左邊的
前後兩片沿線下摺。

完成！！

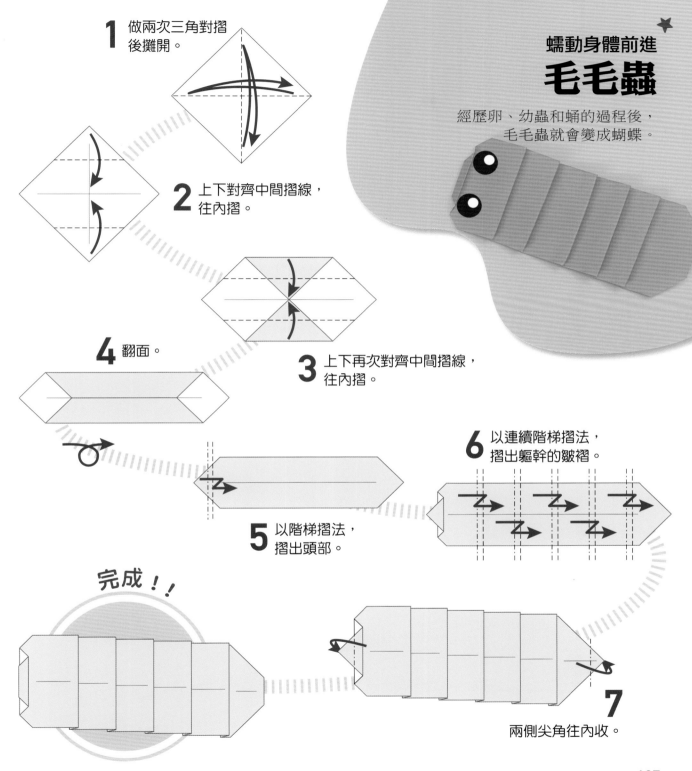

1 做兩次三角對摺後攤開。

2 上下對齊中間摺線，往內摺。

3 上下再次對齊中間摺線，往內摺。

4 翻面。

5 以階梯摺法，摺出頭部。

6 以連續階梯摺法，摺出軀幹的皺褶。

7 兩側尖角往內收。

完成！！

蠕動身體前進
毛毛蟲

經歷卵、幼蟲和蛹的過程後，毛毛蟲就會變成蝴蝶。

翩翩飛舞
蝴蝶

你知道嗎？停在花朵上時，
張開翅膀的是飛蛾，
收疊翅膀的才是蝴蝶喔！

1 摺成三角口袋
（p.6）。

2 對齊中線往斜上方摺，
略偏離中線，保留一點
間距。

3 整體往下翻面。

完成！！

4 沿虛線往上摺起，
讓尖角稍微超出上方。

6 整體往後對摺。

5 依箭頭方向
往下摺，壓
下突起處。

7 固定○處，
翅膀依箭頭
方向展開。

1

做三角對摺。

2 往左對摺後攤開，
做出摺線。

3 兩側對齊中
線往上摺。

完成！！

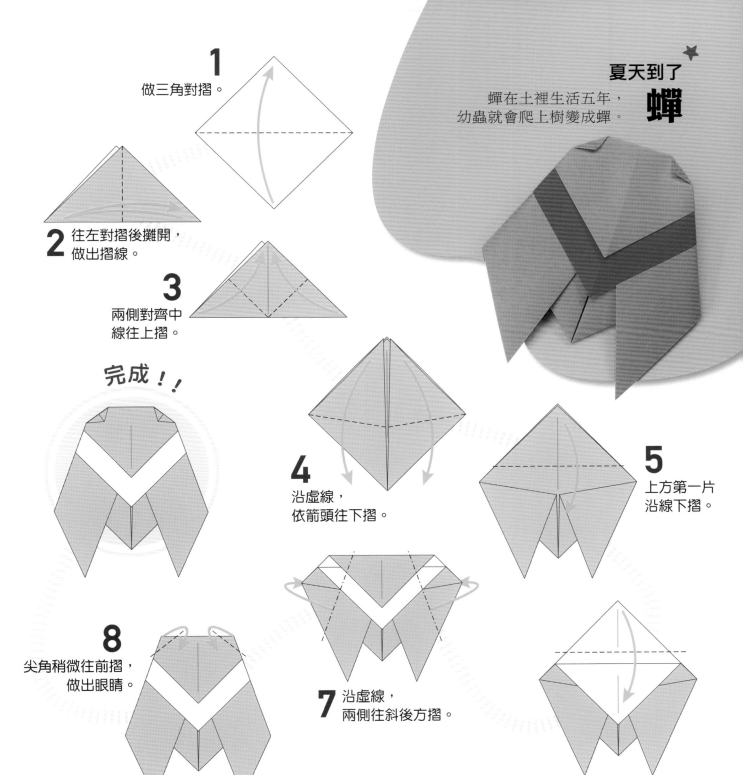

夏天到了

蟬

蟬在土裡生活五年，
幼蟲就會爬上樹變成蟬。

4

沿虛線，
依箭頭往下摺。

5

上方第一片
沿線下摺。

7 沿虛線，
兩側往斜後方摺。

6 稍微間隔一段距離，
第二片也往下摺。

8

尖角稍微往前摺，
做出眼睛。

109

大家來找碴！
金龜子和螢火蟲

看得出兩者的差異嗎？
螢火蟲細細長長，肚子底部會發光。

1 做三角對摺。

2 往左對摺後攤開，做出摺線。

3 兩側對著中線往斜下方摺，略偏離中線，保留一點間距。

4 頂部的角沿線往下摺。

5 沿虛線，兩側往後摺。

螢火蟲完成！！

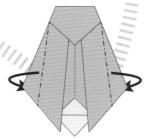

金龜子完成！！

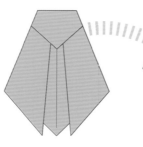

1 建議使用紅黃色的雙面色紙，先完成金龜子的步驟。

2 翅膀底下的第一片，沿線往上摺，就能摺出螢光部分。

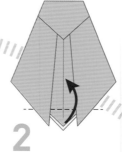

3 沿虛線，兩側往後摺，做成細長形。

1 做兩次長形對摺後攤開。

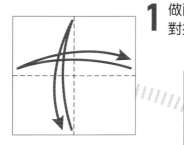

2 兩側對齊中間摺線，往內摺。

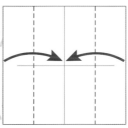

3 上方的兩個邊角對齊中線摺，做出摺線。

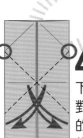

4 下半部的兩邊，對著左右兩端的○處往上摺後攤開，做出兩條摺線。

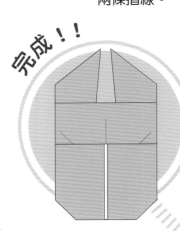

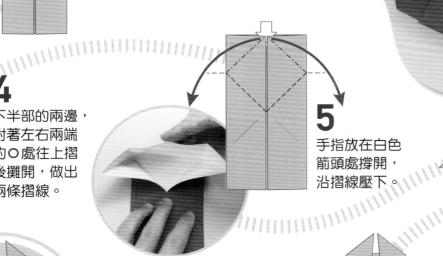

5 手指放在白色箭頭處撐開，沿摺線壓下。

6 兩側往斜上方摺，做出大顎。

7 翻面。

8 下緣沿線稍微往上摺。

9 在適當位置再次上摺。

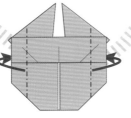

10 兩側尖角沿線往後摺。

11 兩邊於適當位置沿線往後收。

完成！！

鐵甲武士
鍬形蟲
利用堅硬的大顎，爭奪地盤和求偶。

甲蟲大力士
獨角仙

雄性獨有的觭角，
讓牠成為力氣最大的甲蟲。

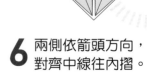

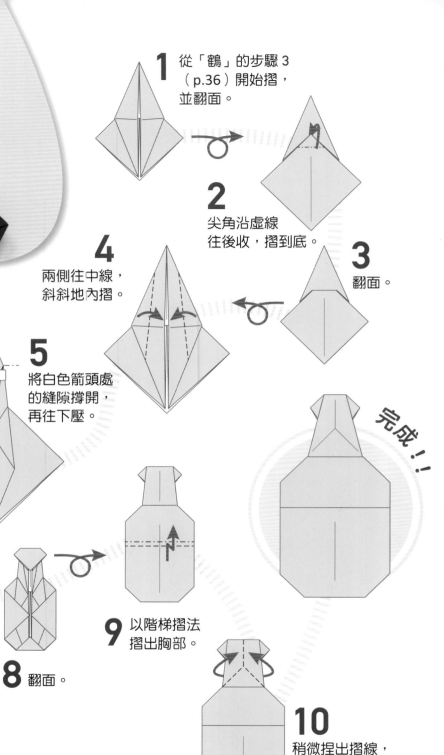

1 從「鶴」的步驟 3 （p.36）開始摺， 並翻面。

2 尖角沿虛線 往後收，摺到底。

3 翻面。

4 兩側往中線， 斜斜地內摺。

5 將白色箭頭處 的縫隙撐開， 再往下壓。

6 兩側依箭頭方向， 對齊中線往內摺。

7 底部的角沿線 往上摺。

8 翻面。

9 以階梯摺法 摺出胸部。

10 稍微捏出摺線， 呈現出立體感 的觭角。

完成！！

1
從「鶴」
的步驟 4
（p.36）
開始摺。

2 依箭頭方向，
一片往右翻、
一片往左翻。

3
上下旋轉。

4
箭頭起點處的尖角，
往兩側拉出並壓摺。

5
前後兩片的兩側平
行中間摺線內摺。

6
做出虛線，
左側尖角往
外反摺。

7
再往外反摺
一次，做出
頭部。

完成!!

優越的飛行能力，
不需改變頭的方向，
就能往前、後、
左、右飛。

自然界的直升機
蜻蜓

8 前後兩片的尖
角處往下摺。

9 沿虛線往內收。
背面做相同動作。

10
前後兩片往下
摺至兩旁，就
能展開翅膀。

帶著房子走
蝸牛

用肚子走路的軟體動物，腹部會分泌黏液幫助前進。

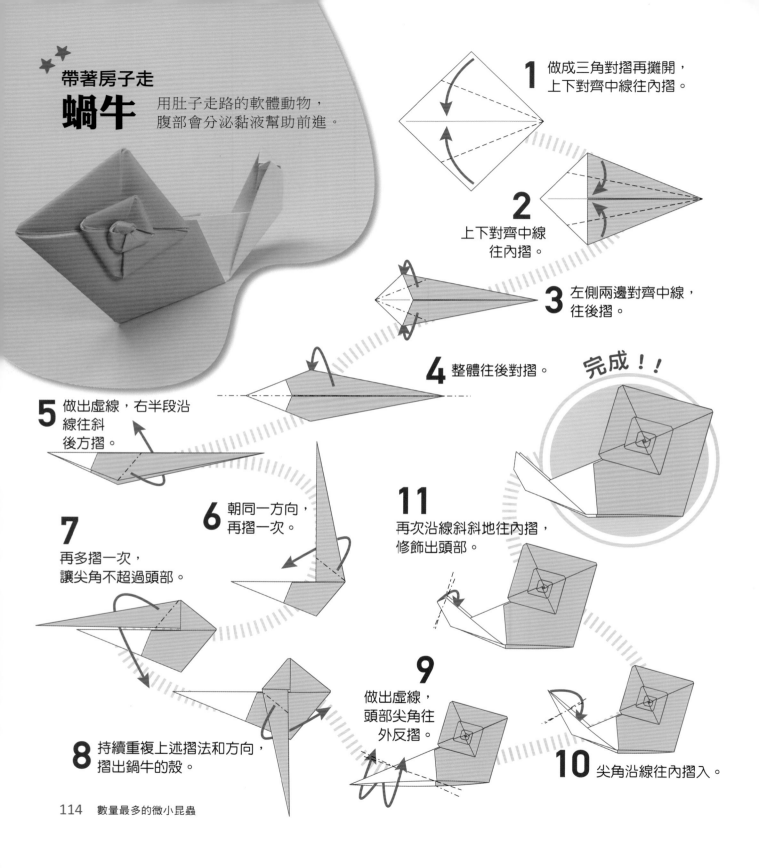

1 做成三角對摺再攤開，上下對齊中線往內摺。

2 上下對齊中線往內摺。

3 左側兩邊對齊中線，往後摺。

4 整體往後對摺。

5 做出虛線，右半段沿線往斜後方摺。

6 朝同一方向，再摺一次。

7 再多摺一次，讓尖角不超過頭部。

8 持續重複上述摺法和方向，摺出蝸牛的殼。

9 做出虛線，頭部尖角往外反摺。

10 尖角沿線往內摺入。

11 再次沿線斜斜地往內摺，修飾出頭部。

完成!!

做三角對摺後攤開，
做出摺線。

1

2 邊角依箭頭方向，
在三分之一處往下摺。

七星瓢蟲在左右兩翅各有三個斑點，
第七顆班點會在兩翅中間喔。

4 沿虛線
往內摺。

3 邊角依箭頭方向，
在三分之一處往上摺。

5

兩側往後摺。

6 兩側依箭
頭方向往
後摺。

背部畫上黑點，完成!!

8

底部突出部分
往後收。

7

做出虛線，將○處
從下方往右移，
讓瓢蟲突起。

115

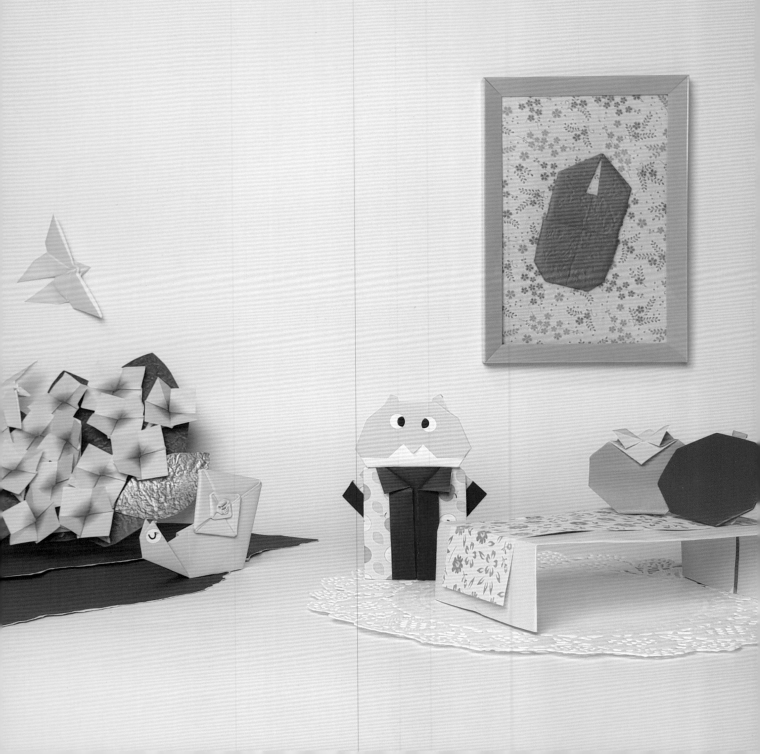

6

清新美麗的
植物公園

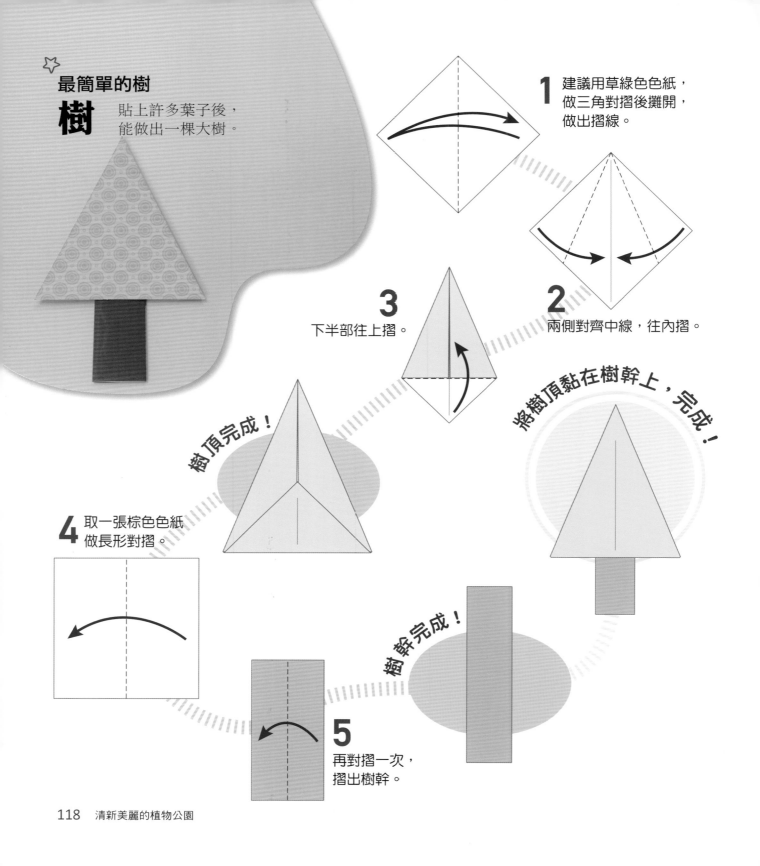

☆
最簡單的樹

樹
貼上許多葉子後，
能做出一棵大樹。

1 建議用草綠色色紙，
做三角對摺後攤開，
做出摺線。

2 兩側對齊中線，往內摺。

3 下半部往上摺。

樹頂完成！

將樹頂黏在樹幹上，完成！

4 取一張棕色色紙
做長形對摺。

5 再對摺一次，
摺出樹幹。

樹幹完成！

1 將綠色色紙摺成三角口袋（p.6）。

2 右側第一片對齊中線摺後攤開，做出摺線。

3 手指放在白色箭頭處，往左展開後壓下。

4 底部尖角依箭頭方向往內收。

5 將○邊翻至左側，即完成一片。其餘3片，重複步驟2～4。

6 將葉片散開。

7 取一張棕色色紙做長形對摺。

8 捲成圓柱狀，用膠水黏緊。

能站立的樹
立體樹木

再用小張的白色色紙摺樹頂，套上後就像被白雪覆蓋！

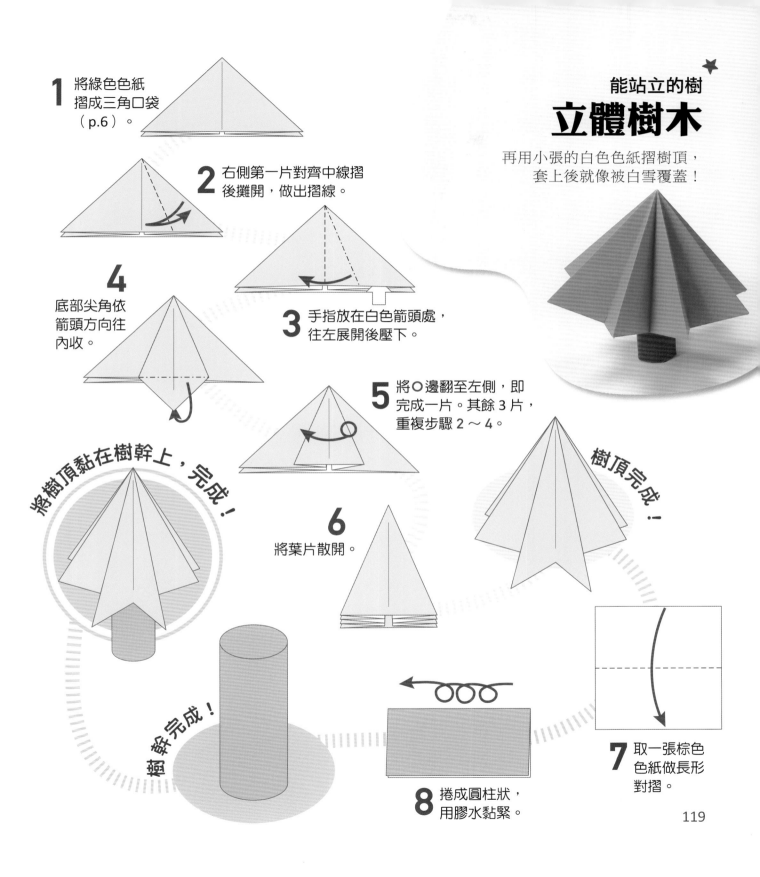

樹頂完成！

將樹頂黏在樹幹上，完成！

樹幹完成！

★
呈現出葉脈的
葉子

葉脈是運送水分和養分的通道。

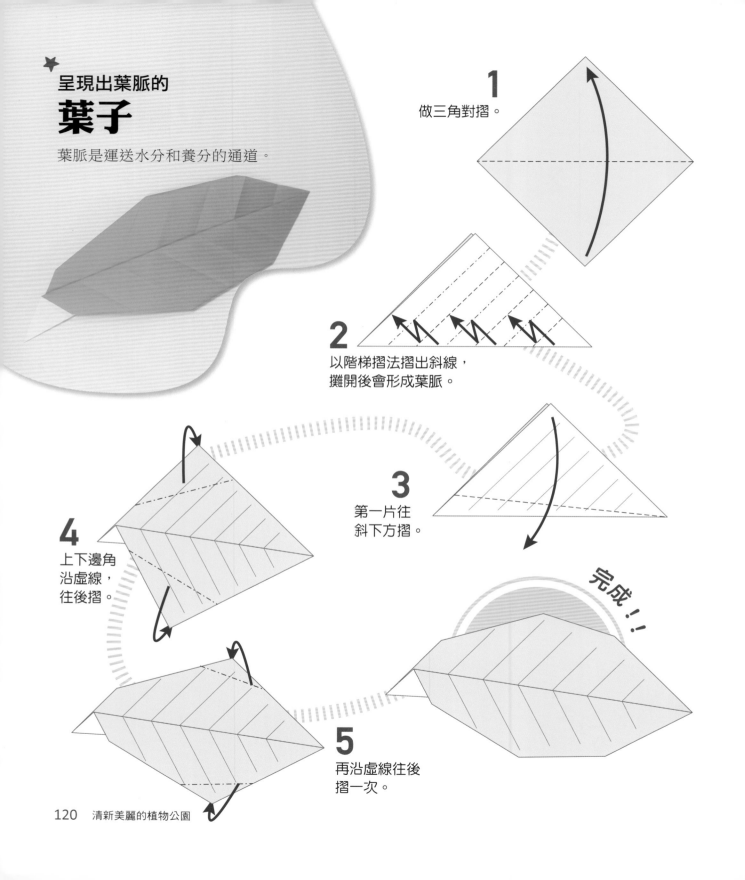

1
做三角對摺。

2
以階梯摺法摺出斜線，
攤開後會形成葉脈。

3
第一片往
斜下方摺。

4
上下邊角
沿虛線，
往後摺。

5
再沿虛線往後
摺一次。

完成!!

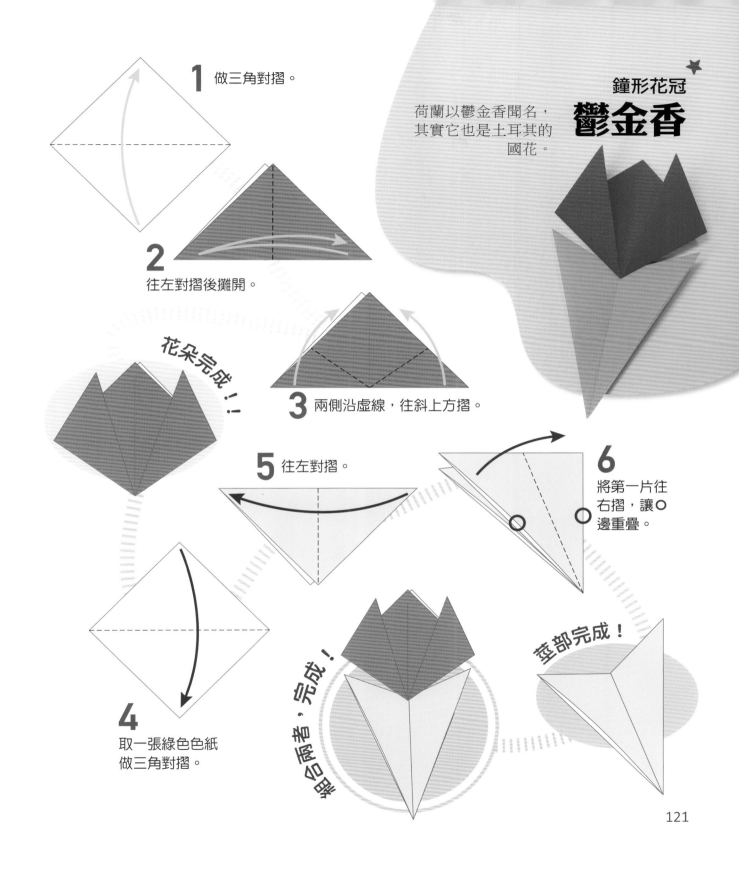

1 做三角對摺。

2 往左對摺後攤開。

3 兩側沿虛線，往斜上方摺。

花朵完成！！

4 取一張綠色色紙做三角對摺。

5 往左對摺。

6 將第一片往右摺，讓〇邊重疊。

莖部完成！

組合兩者，完成！

鐘形花冠
鬱金香

荷蘭以鬱金香聞名，其實它也是土耳其的國花。

121

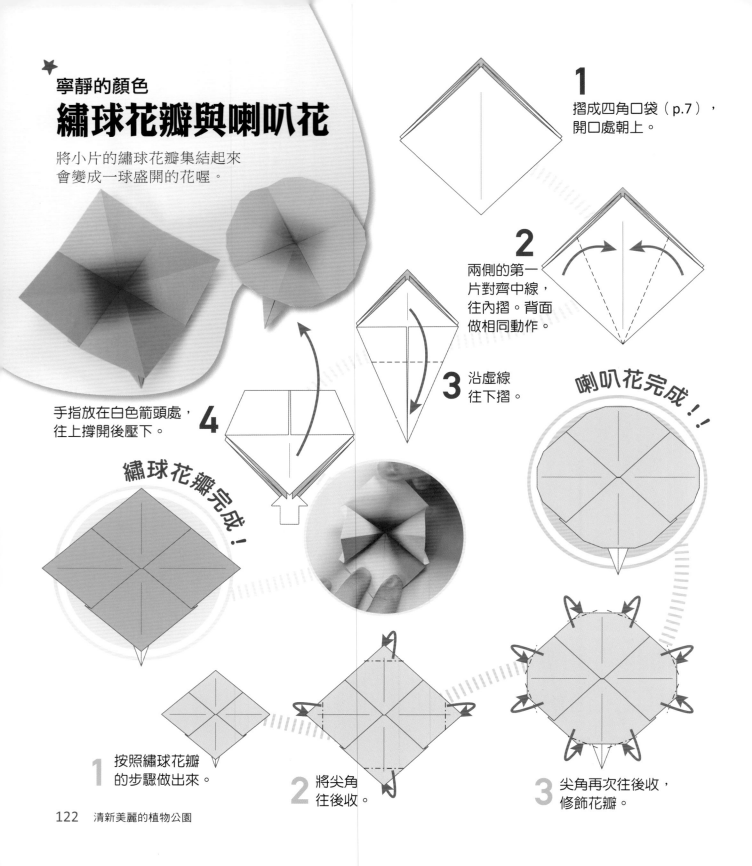

★
寧靜的顏色
繡球花瓣與喇叭花

將小片的繡球花瓣集結起來
會變成一球盛開的花喔。

1 摺成四角口袋（p.7），
開口處朝上。

2 兩側的第一
片對齊中線，
往內摺。背面
做相同動作。

3 沿虛線
往下摺。

4 手指放在白色箭頭處，
往上撐開後壓下。

喇叭花完成！！

繡球花瓣完成！

1 按照繡球花瓣
的步驟做出來。

2 將尖角
往後收。

3 尖角再次往後收，
修飾花瓣。

1 摺成四角口袋
（p.7）。

2 兩側對齊中線內摺後攤開，
做出摺線。
背面做相同動作。

3 白色箭頭處撐開後，
將兩側沿虛線往內摺入。
背面做相同動作。

4 上半部的兩邊
對齊中線往內摺，
背面做相同動作。

5 上下旋轉。

6 箭頭起點處，
往左右拉開。

7 前後兩片也
往外拉開。

完成！！

有四片花瓣
連翹花

看見怒放的連翹花，
就知道春天到了。

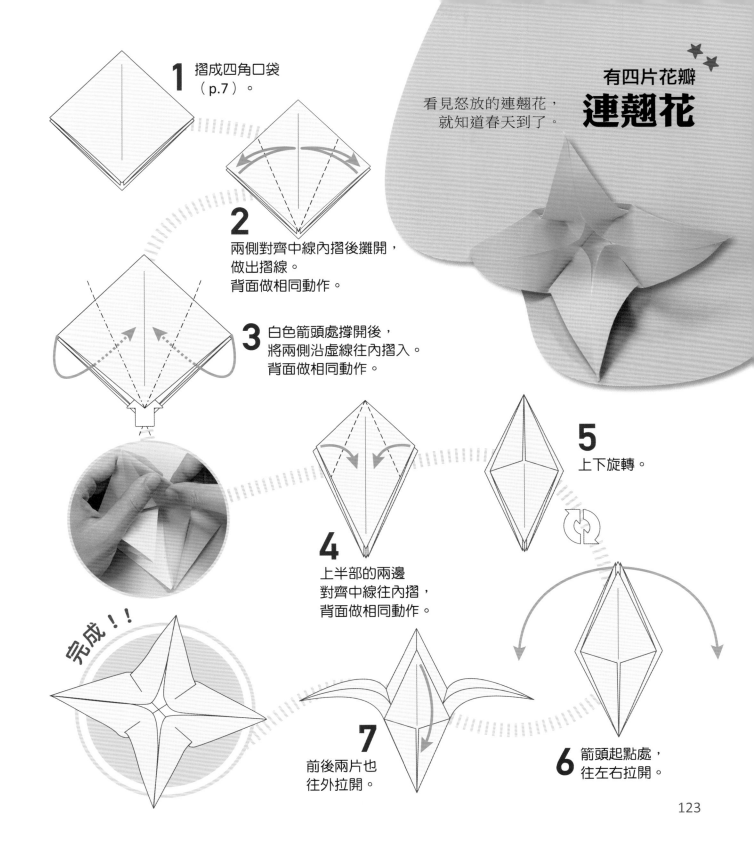

法國國花
鳶尾花
試著做出浪漫又優雅的鳶尾花吧！

1 摺成四角口袋（p.7）。

2 右側對齊中線內摺後攤開，做出摺線。

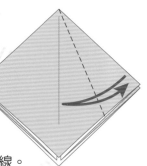

3 手指放在白色箭頭處，往旁撐開後壓下。

4 將○處翻至左側，即完成一片。其餘三片重複步驟 2 ～ 3。

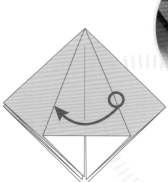

6 兩側沿摺線往內摺後壓下。

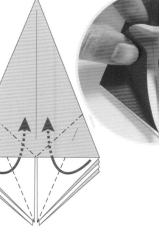

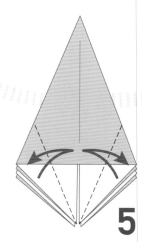

5 下半部兩側對齊中線往內摺後攤開，做出摺線。

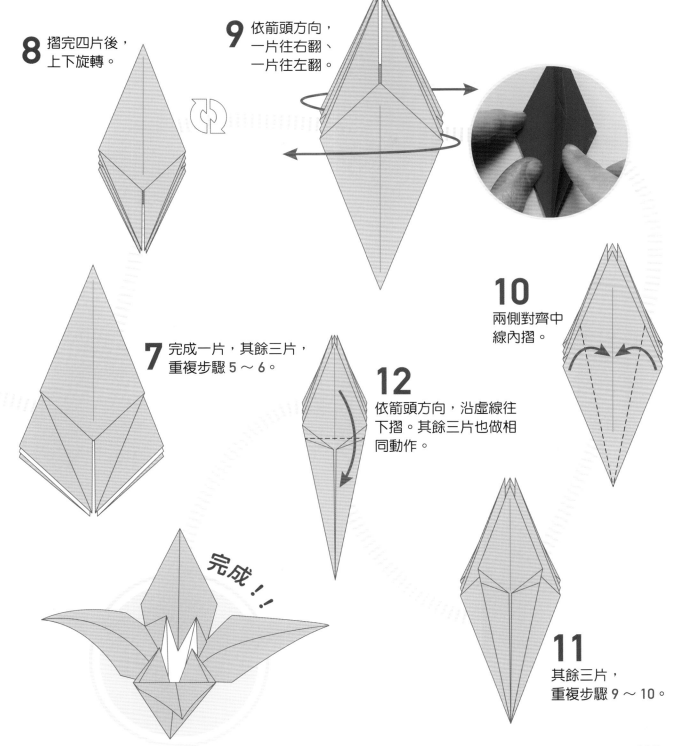

8 摺完四片後，
上下旋轉。

9 依箭頭方向，
一片往右翻、
一片往左翻。

7 完成一片，其餘三片，
重複步驟 5 ～ 6。

10 兩側對齊中
線內摺。

12 依箭頭方向，沿虛線往
下摺。其餘三片也做相
同動作。

11 其餘三片，
重複步驟 9 ～ 10。

完成！！

在池塘裡盛開

蓮花

用一般色紙摺蓮花容易裂開，建議使用手揉紙或牛皮紙等較強韌的紙張。

1 做兩次長形對摺再攤開，做出摺線。

2 做兩次三角對摺後攤開。

3 四個邊角往中心摺入。

4 再次往中心摺。

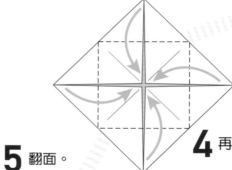

5 翻面。

6 四個邊角再往中心摺。

7 四個邊角，各往內摺四分之一。

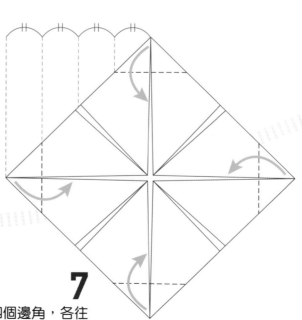

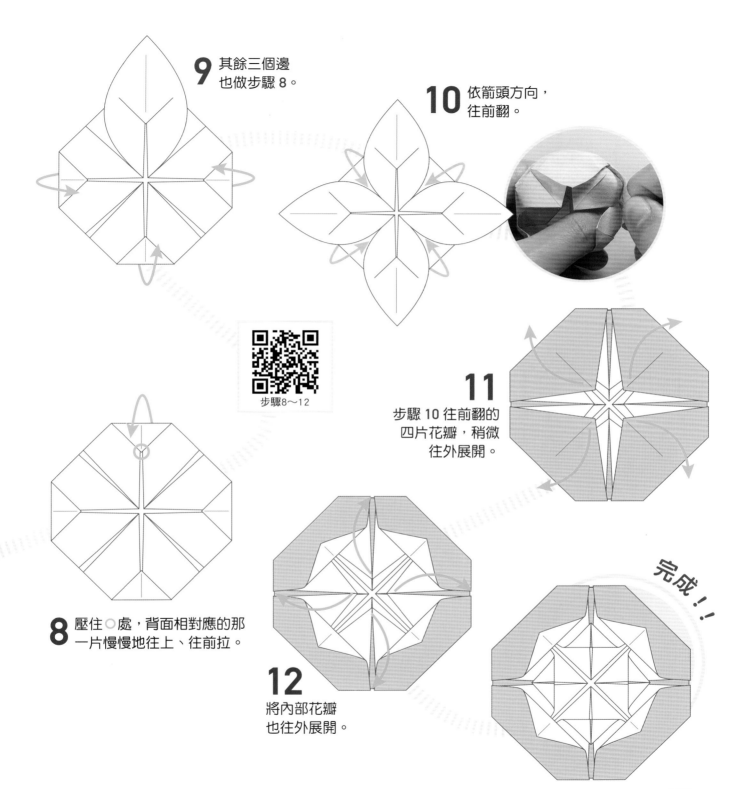

9 其餘三個邊
也做步驟 8。

10 依箭頭方向,
往前翻。

步驟8～12

11
步驟 10 往前翻的
四片花瓣,稍微
往外展開。

8 壓住 ○ 處,背面相對應的那
一片慢慢地往上、往前拉。

12
將內部花瓣
也往外展開。

完成!!

母親節的心意
康乃馨

紅色代表「健康」、粉色代表「不朽」，
不論什麼顏色，對媽媽都是最美的愛意。

1 準備兩張紅色
色紙，分成四
等分，共剪出
八張正方形。

2 以鬱金香莖部摺法
（p.121）摺出 8 片花瓣。

3 先將兩片花瓣結合，
○處插入白色箭頭處。

4 結合剩下的花瓣，
分成一組四片、一組三片。

5 將四片那組花瓣疊在
三片那組花瓣上，以
膠水固定。

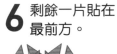

6 剩餘一片貼在
最前方。

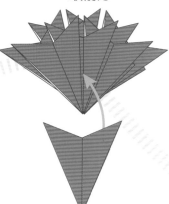

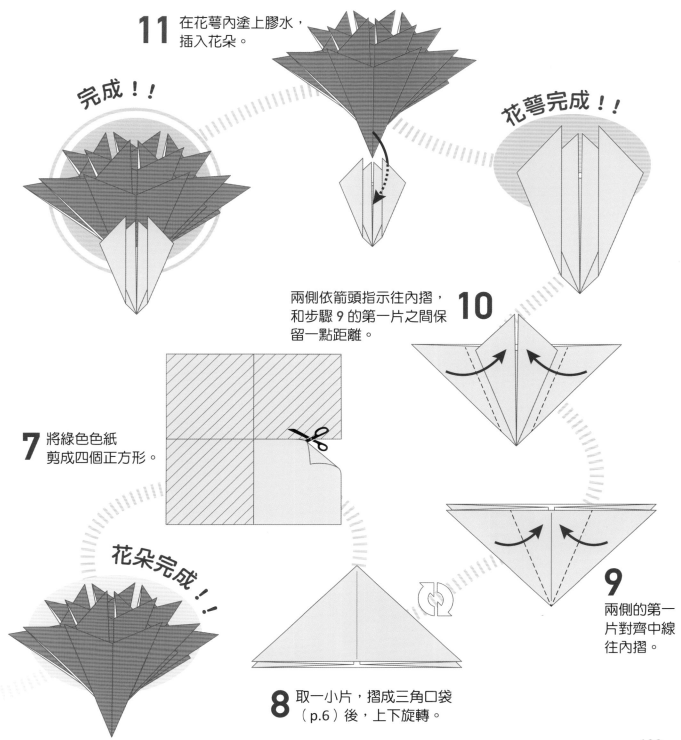

11 在花萼內塗上膠水，插入花朵。

完成！！

花萼完成！！

兩側依箭頭指示往內摺，和步驟 9 的第一片之間保留一點距離。 **10**

7 將綠色色紙剪成四個正方形。

花朵完成！！

8 取一小片，摺成三角口袋（p.6）後，上下旋轉。

9 兩側的第一片對齊中線往內摺。

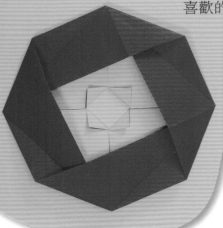

在冬天開花
山茶花

山茶花有紅色、粉紅色和白色等多種顏色，選擇自己最喜歡的配色吧！

1 做兩次三角對摺後攤開。

2 依箭頭方向對中線往內摺。

3 依箭頭方向，另一邊也對中線往內摺。

4 手指放在白色箭頭處，往右上撐開後壓下。

8 撐開白色箭頭處，將左側兩片沿虛線往內摺。

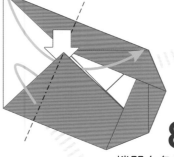

6 手指放在白色箭頭處，往左上撐開後壓下。

5 依箭頭方向，對中線往下摺。

7 使 ○ 處重疊，對摺後攤開，做出摺線。

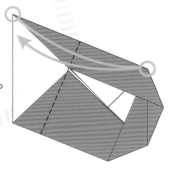

10 手指放在白色箭頭處，
撐開後塞入○處壓平。

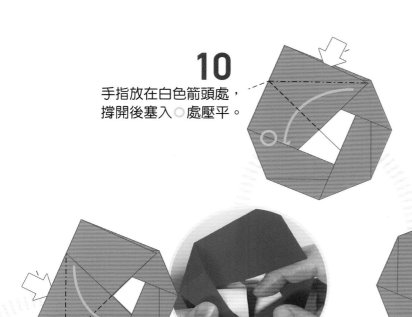

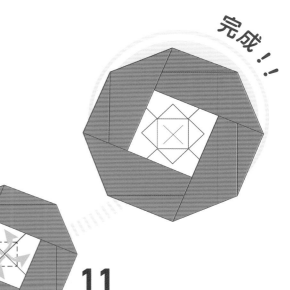

完成！！

9 手指放在白色箭頭處，
向右撐開後塞入○處壓平。

11 將內層的四小片，
稍微往外翻。

★★

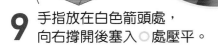

玫瑰

2 從「山茶花」的步驟 2
開始摺到最後。

小花完成！！

1 做兩次長形對摺後攤開，
四個邊角再往中心摺入。

3 取另一
張色紙
摺出山
茶花，
當做大
花。

完成！！

4 將小花放入
大花中。

韓國國花
木槿花

木槿花的花期從春天到秋天，
因此韓國人稱它為「無窮花」，
也象徵著強韌的生命力。

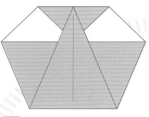

1 準備五張粉色色紙。
取一張做三角對摺後
攤開，做出摺線。

2 兩側對齊
中間摺線，
往內摺。

3 頂部的角沿虛線
往下摺。

4 依箭頭方向
往上對摺。

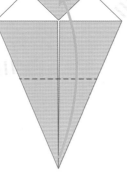

5 翻面。再照以上步驟，
做出其他四片花瓣。

花瓣完成！！

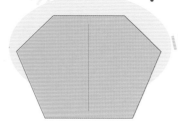

6 取黃色色紙
做三角對摺後攤開。

7 兩側對齊中間摺線，
往內摺。

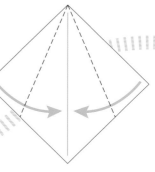

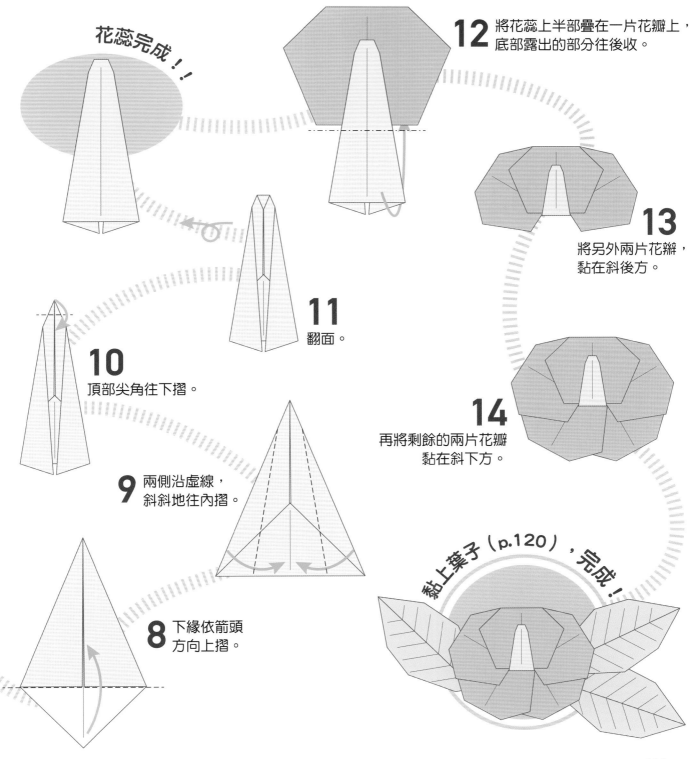

花蕊完成！！

12 將花蕊上半部疊在一片花瓣上，底部露出的部分往後收。

13 將另外兩片花瓣，黏在斜後方。

14 再將剩餘的兩片花瓣黏在斜下方。

11 翻面。

10 頂部尖角往下摺。

9 兩側沿虛線，斜斜地往內摺。

8 下緣依箭頭方向上摺。

黏上葉子（p.120），完成！

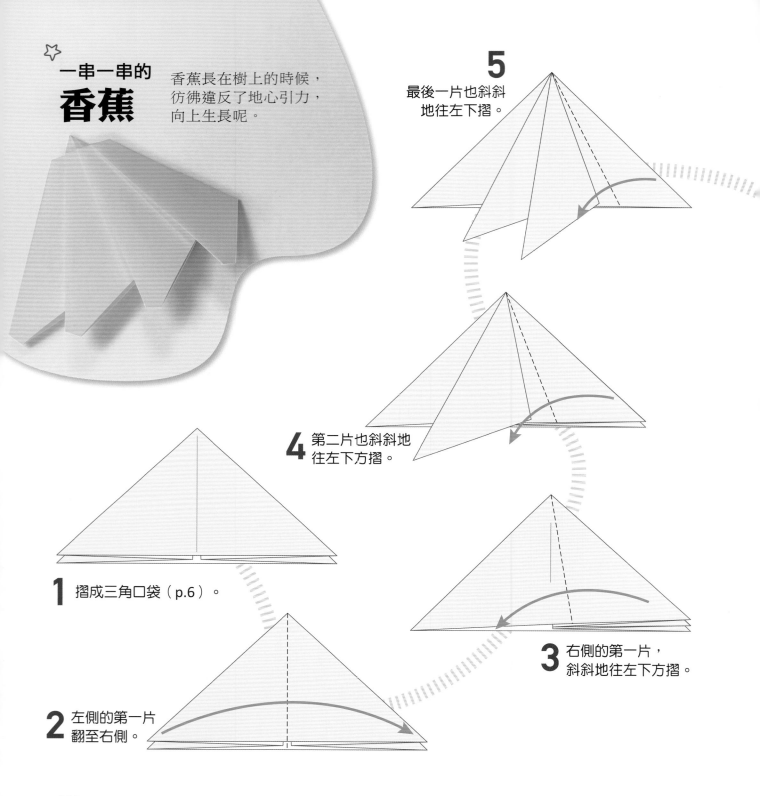

☆
一串一串的
香蕉

香蕉長在樹上的時候，
彷彿違反了地心引力，
向上生長呢。

5 最後一片也斜斜
地往左下摺。

4 第二片也斜斜地
往左下方摺。

3 右側的第一片，
斜斜地往左下方摺。

1 摺成三角口袋（p.6）。

2 左側的第一片
翻至右側。

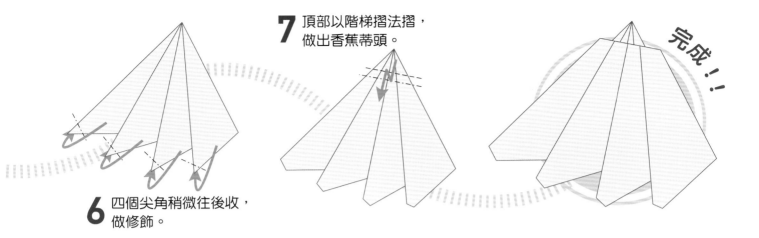

7 頂部以階梯摺法摺，做出香蕉蒂頭。

6 四個尖角稍微往後收，做修飾。

完成！！

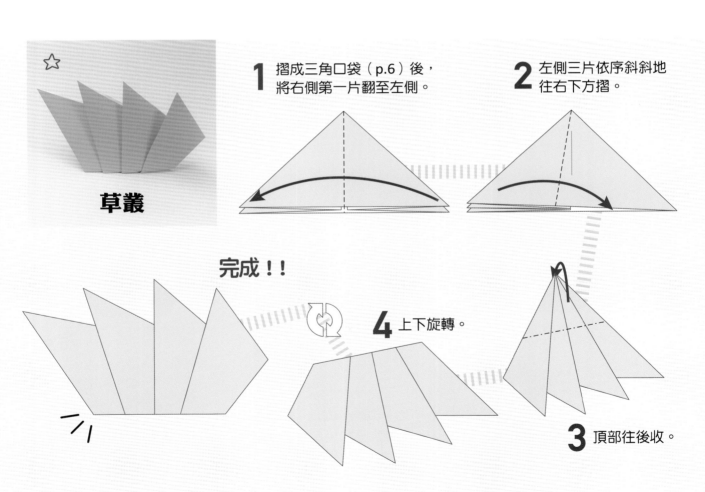

草叢

1 摺成三角口袋（p.6）後，將右側第一片翻至左側。

2 左側三片依序斜斜地往右下方摺。

完成！！

4 上下旋轉。

3 頂部往後收。

酸甜的滋味

蘋果

摺出蘋果的蒂頭
看起來會更完整喔。

1
建議使用紅綠
雙色色紙，做
三角對摺。

2
將直角處置於右上方，
左方與下方尖角往直角摺。

4 再往右摺一次後攤開，
做出摺線。

3
依箭頭指示，
往左摺。

8
翻面。

5
手指放在白色
箭頭處，往右
撐開後壓下。

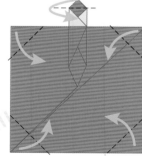

6
箭頭起點處的
兩側，往內摺
三分之一。

7 五個尖角往內收，
可用膠水固定。

完成！！

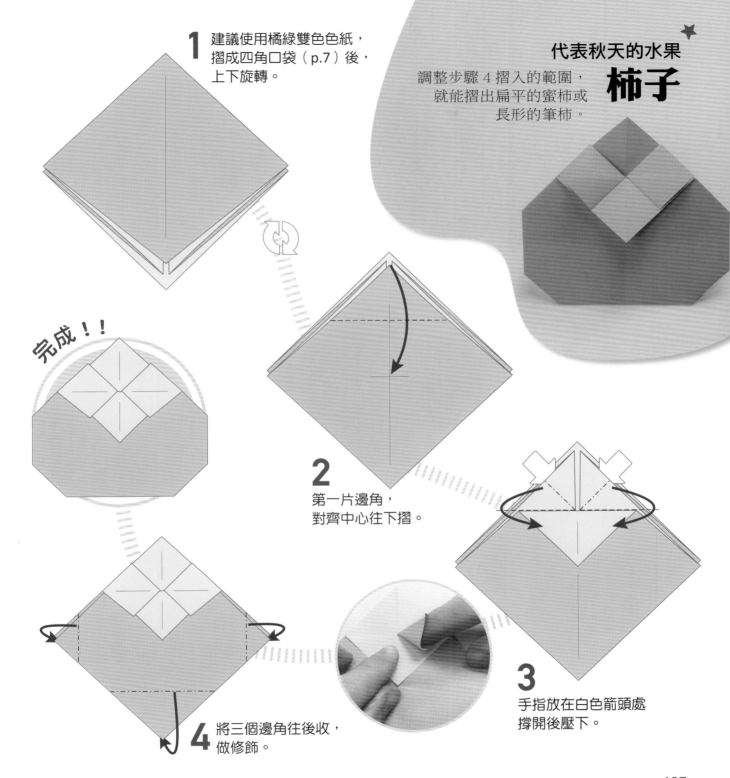

1 建議使用橘綠雙色色紙，
摺成四角口袋（p.7）後，
上下旋轉。

代表秋天的水果
柿子

調整步驟 4 摺入的範圍，
就能摺出扁平的蜜柿或
長形的筆柿。

2 第一片邊角，
對齊中心往下摺。

3 手指放在白色箭頭處
撐開後壓下。

完成！！

4 將三個邊角往後收，
做修飾。

137

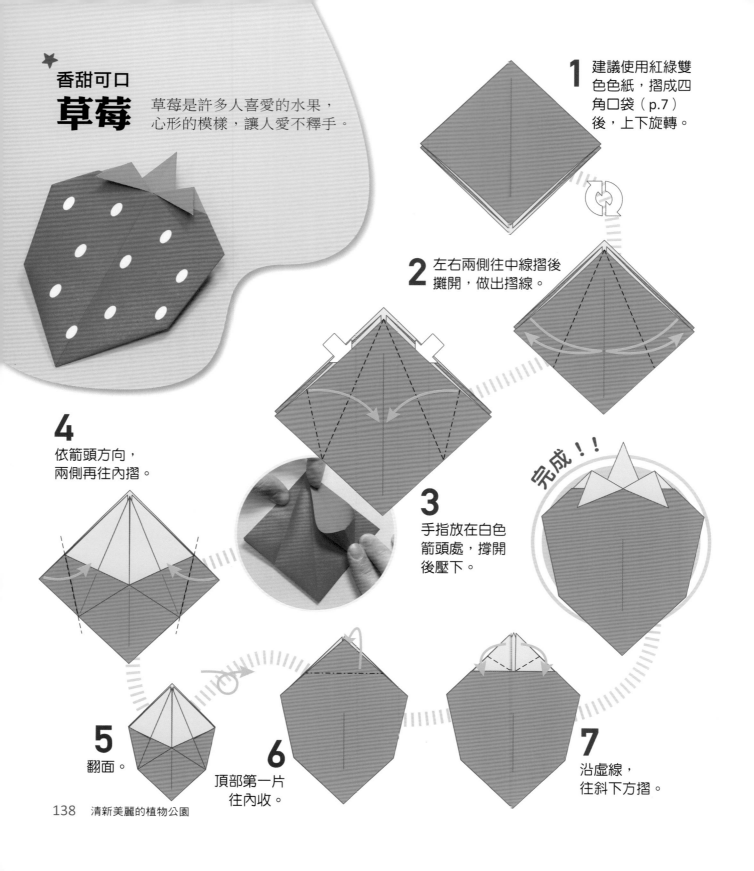

★
香甜可口
草莓

草莓是許多人喜愛的水果，
心形的模樣，讓人愛不釋手。

1 建議使用紅綠雙
色色紙，摺成四
角口袋（p.7）
後，上下旋轉。

2 左右兩側往中線摺後
攤開，做出摺線。

3 手指放在白色
箭頭處，撐開
後壓下。

4 依箭頭方向，
兩側再往內摺。

完成！！

5 翻面。

6 頂部第一片
往內收。

7 沿虛線，
往斜下方摺。

1 建議使用橘綠雙色色紙，摺成四角口袋（p.7）後，上下旋轉。

胡蘿蔔能提高免疫力，還可以保護眼睛！

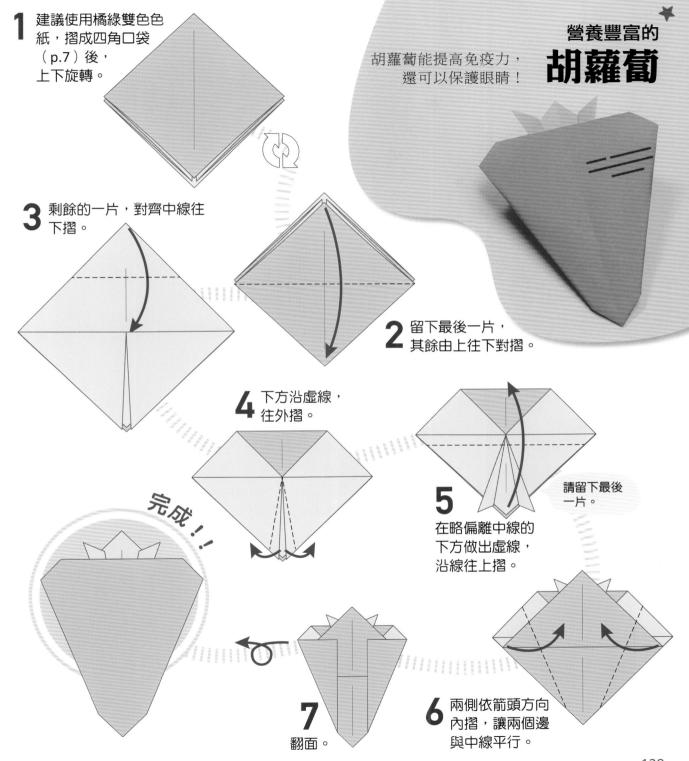

3 剩餘的一片，對齊中線往下摺。

2 留下最後一片，其餘由上往下對摺。

4 下方沿虛線，往外摺。

5 在略偏離中線的下方做出虛線，沿線往上摺。

請留下最後一片。

完成!!

7 翻面。

6 兩側依箭頭方向內摺，讓兩個邊與中線平行。

139

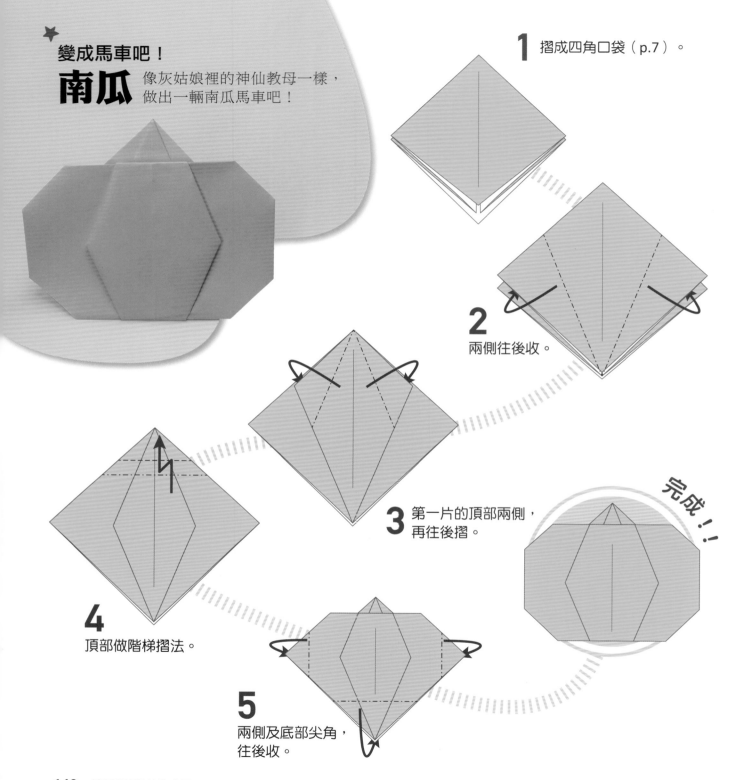

變成馬車吧！

南瓜

像灰姑娘裡的神仙教母一樣，
做出一輛南瓜馬車吧！

1 摺成四角口袋（p.7）。

2 兩側往後收。

3 第一片的頂部兩側，再往後摺。

4 頂部做階梯摺法。

5 兩側及底部尖角，往後收。

完成！！

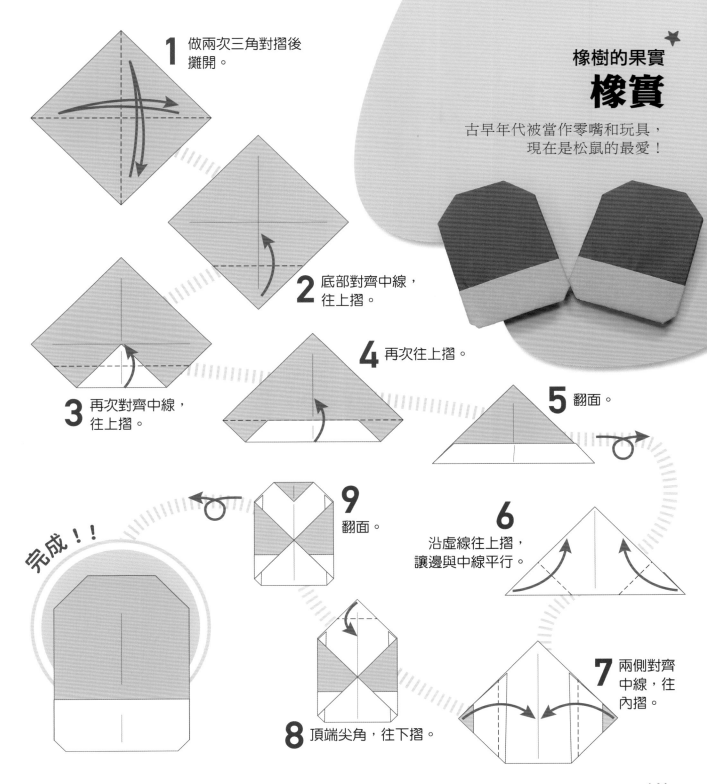

1 做兩次三角對摺後攤開。

2 底部對齊中線，往上摺。

3 再次對齊中線，往上摺。

4 再次往上摺。

5 翻面。

6 沿虛線往上摺，讓邊與中線平行。

7 兩側對齊中線，往內摺。

8 頂端尖角，往下摺。

9 翻面。

完成！！

橡樹的果實
橡實

古早年代被當作零嘴和玩具，現在是松鼠的最愛！

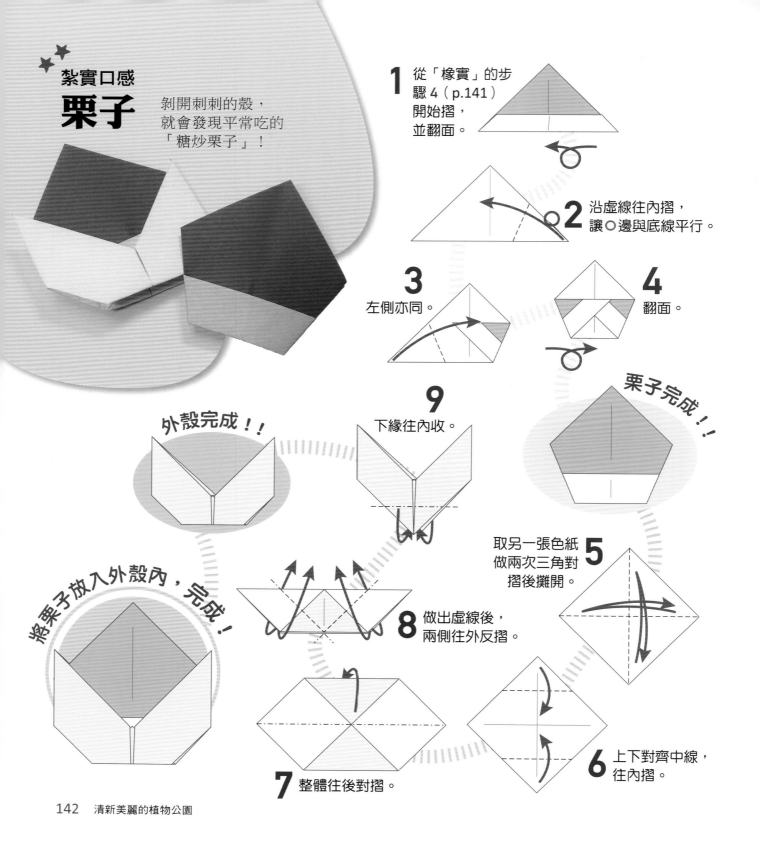

紮實口感
栗子

剝開刺刺的殼，
就會發現平常吃的
「糖炒栗子」！

1 從「橡實」的步驟 4（p.141）開始摺，並翻面。

2 沿虛線往內摺，讓○邊與底線平行。

3 左側亦同。

4 翻面。

栗子完成！！

取另一張色紙做兩次三角對摺後攤開 **5**

6 上下對齊中線，往內摺。

7 整體往後對摺。

8 做出虛線後，兩側往外反摺。

9 下緣往內收。

外殼完成！！

將栗子放入外殼內，完成！

7

創新不斷的
生活工具

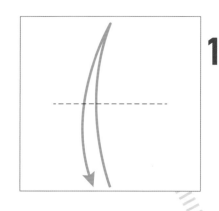

古早房子
茅草屋
編織茅草或蘆葦而成的
傳統房屋。

1 做長形對摺，
稍微壓出摺
線再攤開。

2 上側對齊中
線，往下摺。

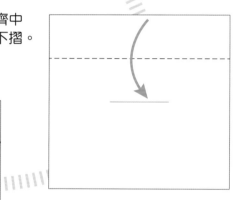

3 上緣邊角往內摺
再攤開。

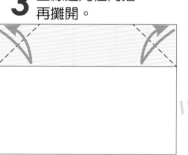

4 撐開白色箭頭處，
左右上方邊角往內
壓摺。

6 底部往後摺，
使茅草屋可以立起。

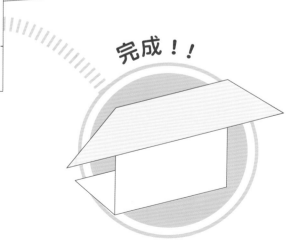

完成！！

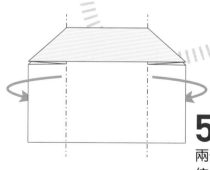

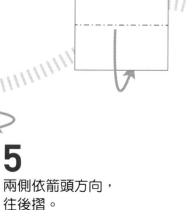

5
兩側依箭頭方向，
往後摺。

1 做長形對摺。

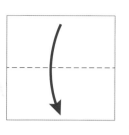

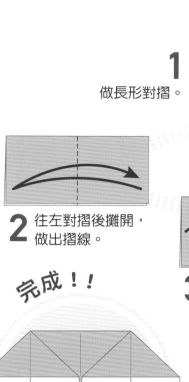

2 往左對摺後攤開，
做出摺線。

3 兩側對齊中線
往內摺。

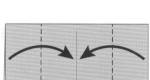

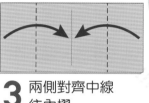

敞開大門 ☆
打開中間的門，
畫出房子裡面的景象吧！
房屋

完成！！

4 手指放在白色箭頭處，
往旁撐開後壓下。

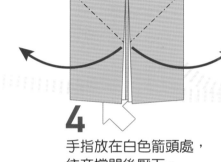

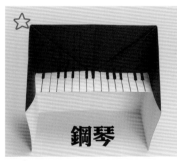

鋼琴

1 從「房屋」的
成品開始摺。

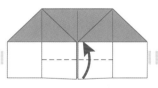

2 中間兩片沿線往
上摺。

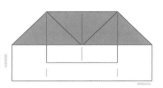

3 在中間畫出
鋼琴鍵盤。

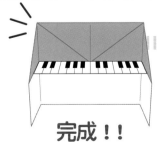

完成！！

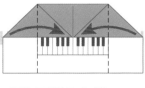

5 兩側往內摺，
就可以立起來。

4 鍵盤與琴身的交
接處，往上摺。

145

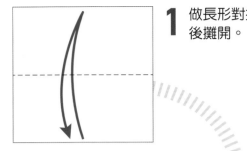

三角屋頂
立體房屋

試著做出大大的房子，
再摺出屋內的家具吧！

1 做長形對摺
後攤開。

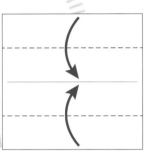

2 上下對齊中間摺線，
往內摺。

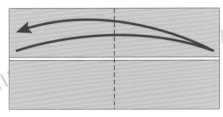

3 往右對摺再攤開。

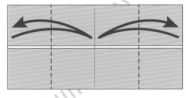

4 兩側對齊中間摺線
往內摺後攤開。

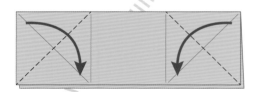

8 左右邊角
往下摺。

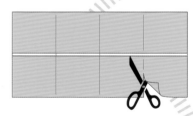

5 沿著步驟 4 的摺線，
剪下其中一邊。

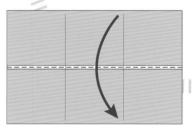

6 整體往下
對摺。

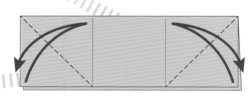

7 兩側邊角依箭頭方向上摺後
攤開，做出摺線。

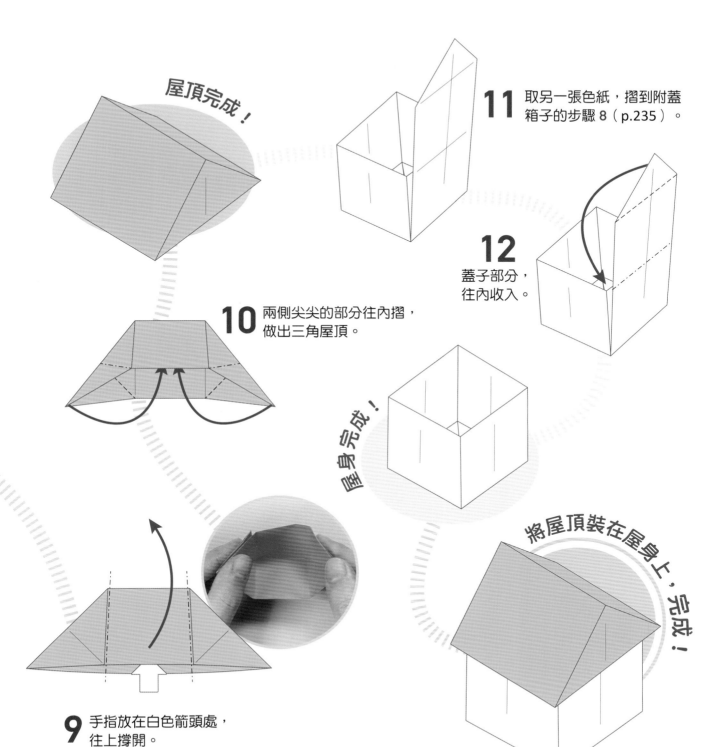

屋頂完成！

11 取另一張色紙，摺到附蓋箱子的步驟 8（p.235）。

12 蓋子部分，往內收入。

10 兩側尖尖的部分往內摺，做出三角屋頂。

屋身完成！

將屋頂裝在屋身上，完成！

9 手指放在白色箭頭處，往上撐開。

☆ 5 步驟迅速完成！

餐桌

試著剪下有紋樣的色紙，
當成桌布鋪上餐桌！

1 做長形對摺後攤開，
稍微壓出摺線。

2 上下對齊中間摺線，
往內摺。

3 往左對摺後攤開，
稍微做出摺線。

4 兩側對齊中間摺線，
往內摺。

完成！！

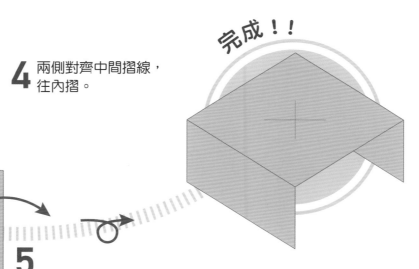

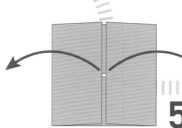

5 攤開兩側，垂直
立起。翻面。

跟餐桌很相似，
但是更精緻。

1 從「餐桌」
的步驟 3
（p.148）
開始摺。

2 兩側對齊中間
摺線，稍微做
出摺線。

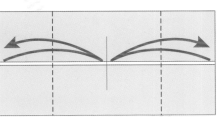

完成！！

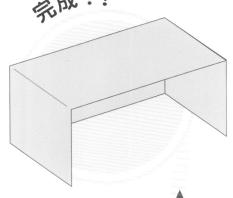

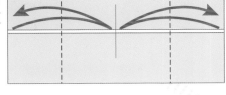

3 做出虛線，將右邊角沿
線內摺，讓 ○ 處重疊，
形成垂直的 L 型。

6 左側重複步驟 3～5，
摺完後翻面。

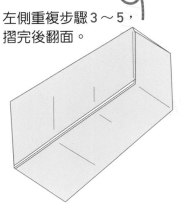

5
撐開白色箭頭處後，
塞入突出部分。

4 依箭頭方向，往斜下
方對摺。

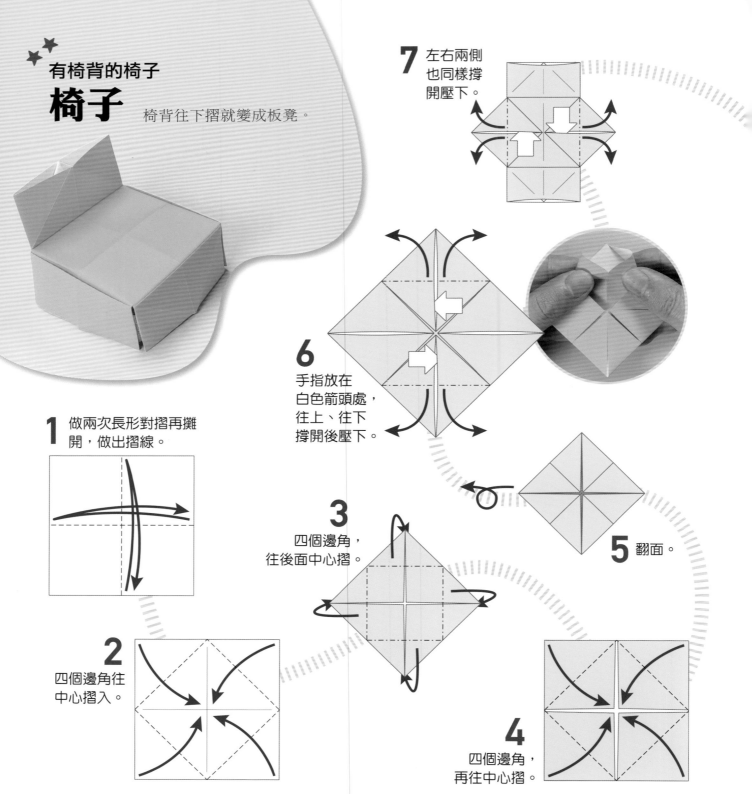

有椅背的椅子

椅子

椅背往下摺就變成板凳。

1 做兩次長形對摺再攤開，做出摺線。

2 四個邊角往中心摺入。

3 四個邊角，往後面中心摺。

4 四個邊角，再往中心摺。

5 翻面。

6 手指放在白色箭頭處，往上、往下撐開後壓下。

7 左右兩側也同樣撐開壓下。

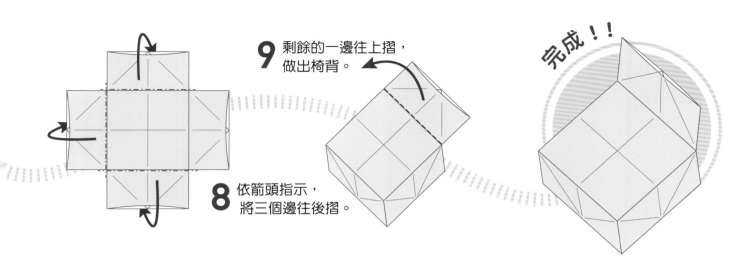

9 剩餘的一邊往上摺，做出椅背。

8 依箭頭指示，將三個邊往後摺。

完成！！

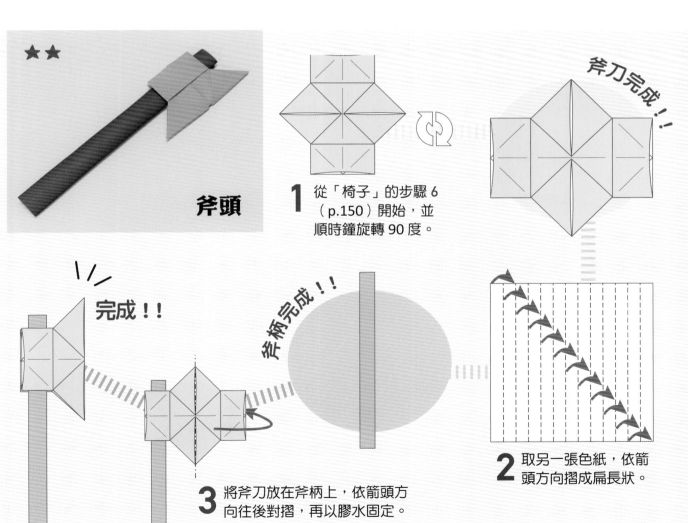

★★

斧頭

1 從「椅子」的步驟6（p.150）開始，並順時鐘旋轉90度。

斧刀完成！！

斧柄完成！！

完成！！

3 將斧刀放在斧柄上，依箭頭方向往後對摺，再以膠水固定。

2 取另一張色紙，依箭頭方向摺成扁長狀。

軟綿綿的
床鋪
再摺出棉被、枕頭，
與床鋪做成一組寢具！

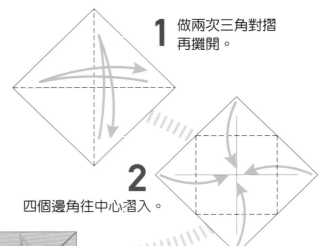

1 做兩次三角對摺
再攤開。

2 四個邊角往中心摺入。

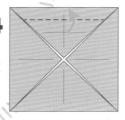

3 依箭頭指示，
將尖角往上對摺後攤開，
做出摺線。

4 再往上對摺，
讓步驟 3 的摺線
跟邊線重疊。

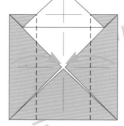

5 兩側對齊中線，
垂直往內摺，
使其立起。

6 翻面。

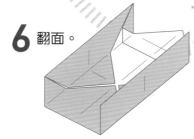

7 依箭頭指示，
垂直往上摺，
做床頭。

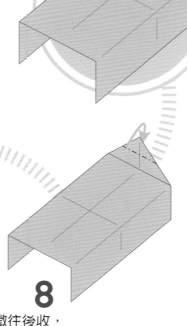

完成！！

8 尖角稍微往後收，
做修飾。

1 做三角對摺。

拿另外一張紙捲起來，
做出紙吸管吧！

2 箭頭起點處往下對摺後
攤開，做出摺線。

3 右側尖角往左上摺，
使○處重疊。

4 左側尖角往右上
摺，使○處重疊。

完成！！

6 另一片
往後收。

5 上半部第一
片往下摺。

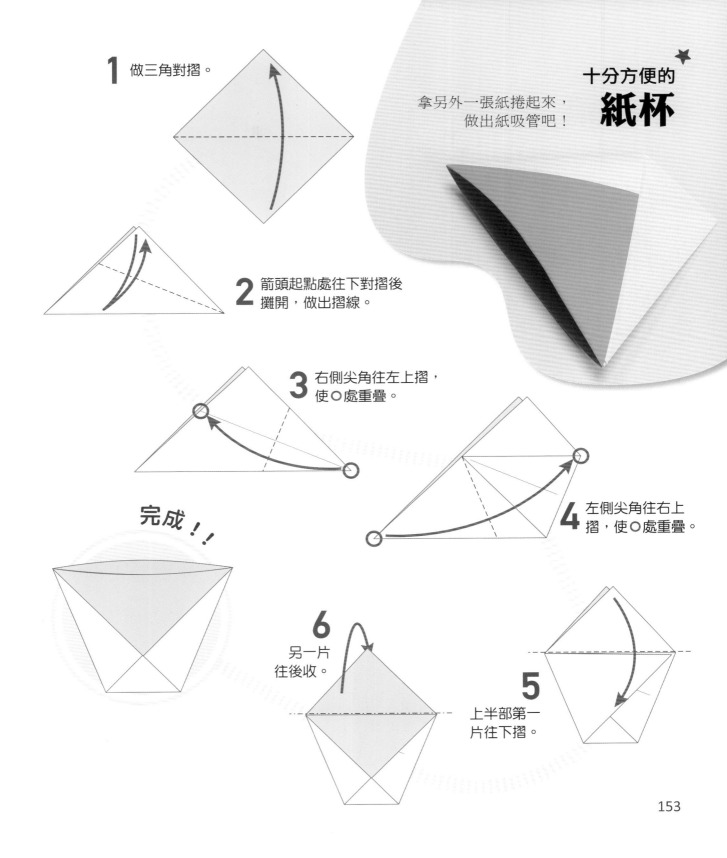

153

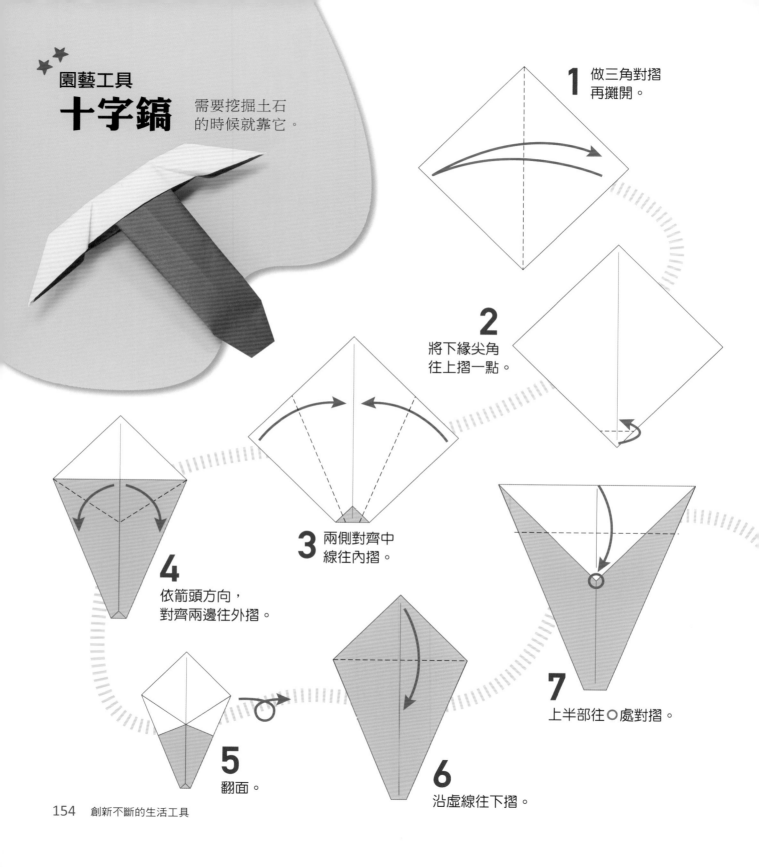

園藝工具
十字鎬
需要挖掘土石的時候就靠它。

1 做三角對摺再攤開。

2 將下緣尖角往上摺一點。

3 兩側對齊中線往內摺。

4 依箭頭方向，對齊兩邊往外摺。

5 翻面。

6 沿虛線往下摺。

7 上半部往○處對摺。

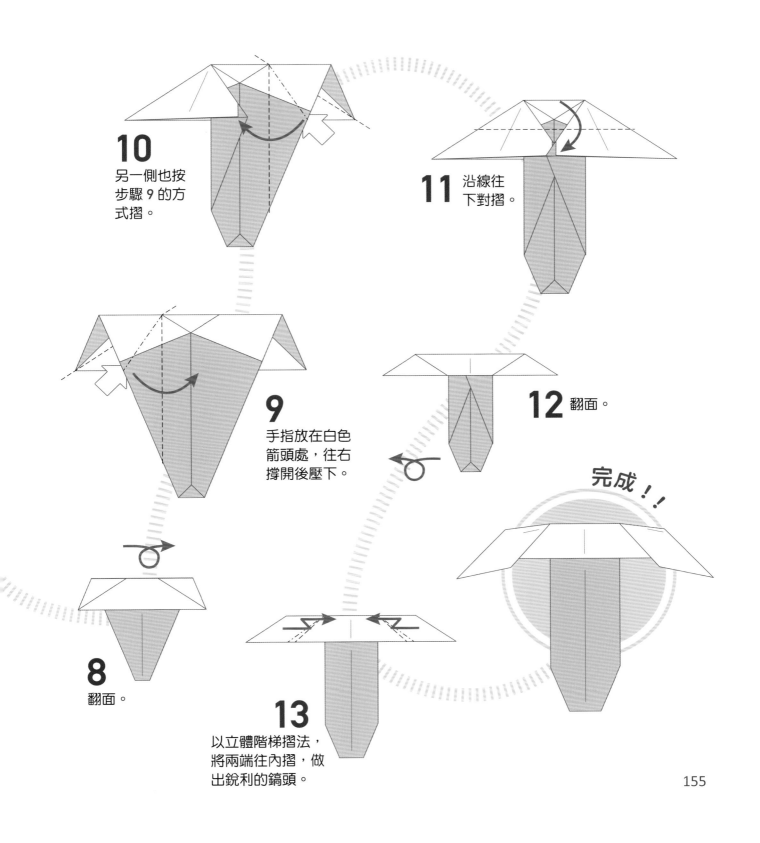

10 另一側也按步驟 9 的方式摺。

11 沿線往下對摺。

9 手指放在白色箭頭處,往右撐開後壓下。

12 翻面。

8 翻面。

13 以立體階梯摺法,將兩端往內摺,做出銳利的鎬頭。

完成!!

155

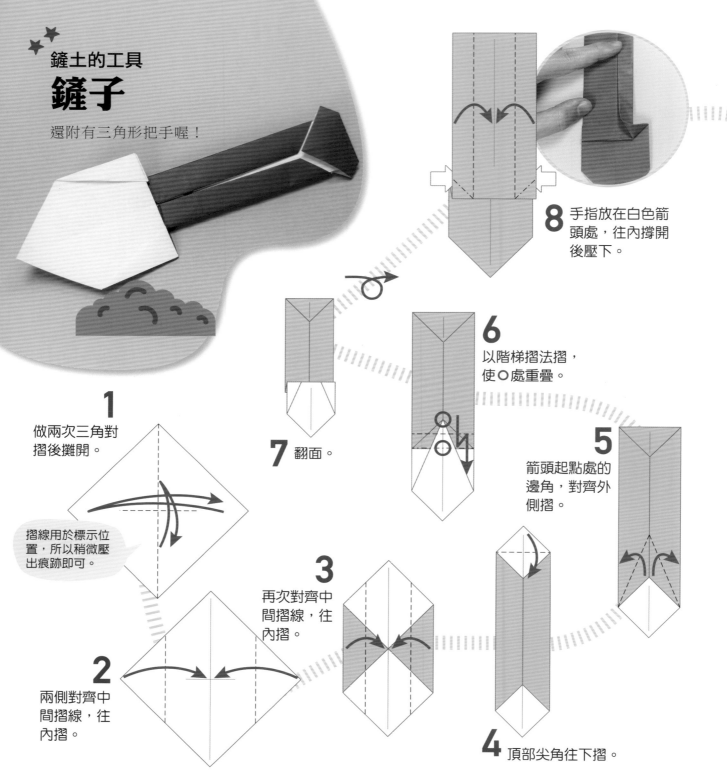

鏟土的工具

鏟子

還附有三角形把手喔！

8 手指放在白色箭頭處，往內撐開後壓下。

7 翻面。

6 以階梯摺法摺，使O處重疊。

5 箭頭起點處的邊角，對齊外側摺。

1 做兩次三角對摺後攤開。

摺線用於標示位置，所以稍微壓出痕跡即可。

2 兩側對齊中間摺線，往內摺。

3 再次對齊中間摺線，往內摺。

4 頂部尖角往下摺。

9 手指放在白色箭頭處，
往外撐開後壓下。

10 翻面。

完成！！

★★

湯匙

1 從「鏟子」
的步驟 8
（p.156）
開始摺。

2 沿虛線，
尖角往前摺。

3 下緣尖角
往上摺。

4 翻面。

完成！！

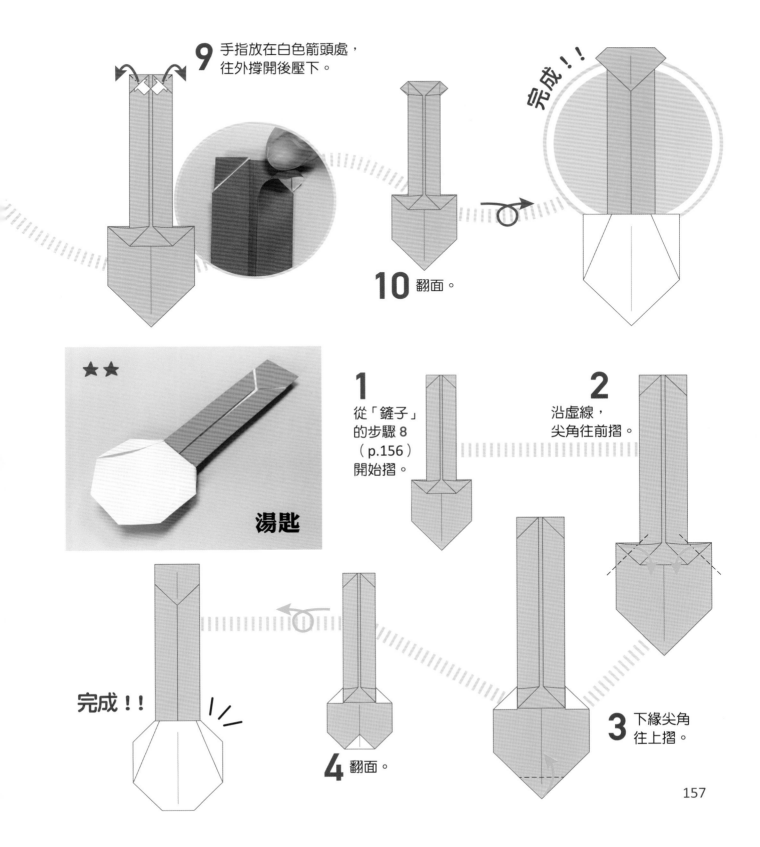

157

輕鬆使用的餐具
叉子

三齒叉子適合搭配甜點、
水果使用。

1 做長形對摺後
攤開。

2 兩邊對齊中間摺線，
往內摺。

3 上邊對齊左右邊，
做出摺線。

4 以步驟 3 做出的交接
處為中心，上邊往下
摺後攤開，做出摺線。

5 依摺線將兩邊往內摺，
摺成三角口袋。

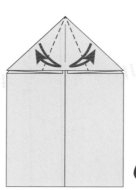

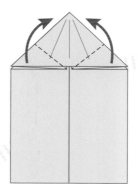

7 沿虛線往斜
上方摺。

6 兩邊對齊中間摺線，
往內摺再攤開。

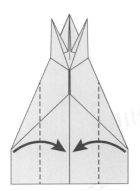

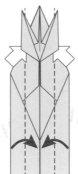

11
兩邊再對齊中線往內摺，
摺入白色箭頭處的空隙。

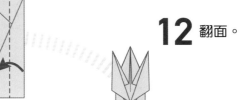

10 兩邊對齊中
線往內摺。

12 翻面。

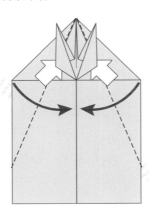

9
底層兩邊對齊
中線往內摺，
摺入白色箭頭
處的空隙。

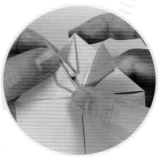

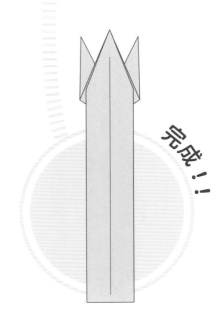

完成！！

8 以兔耳摺法，
做出尖角。

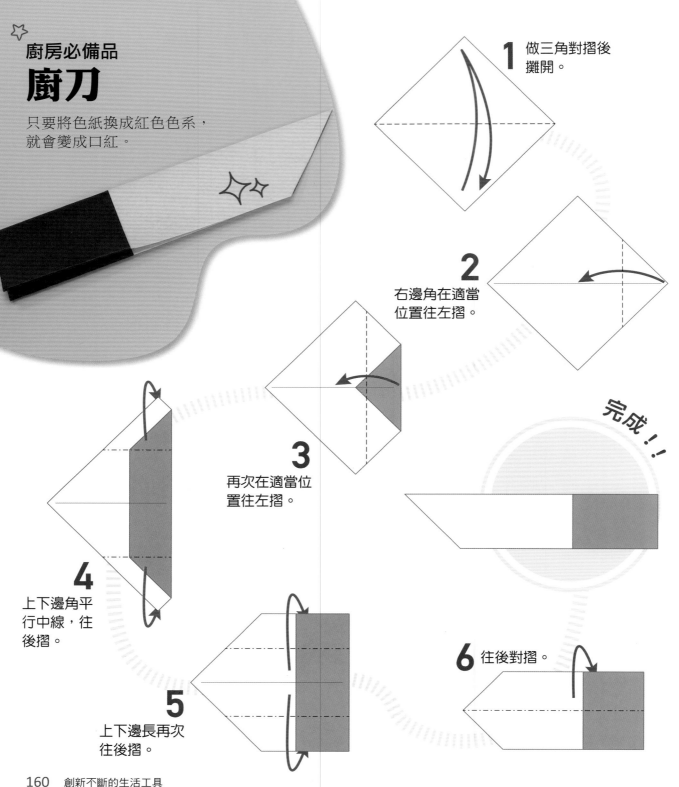

廚房必備品
廚刀

只要將色紙換成紅色色系，
就會變成口紅。

1 做三角對摺後攤開。

2 右邊角在適當位置往左摺。

3 再次在適當位置往左摺。

4 上下邊角平行中線，往後摺。

5 上下邊長再次往後摺。

6 往後對摺。

完成!!!

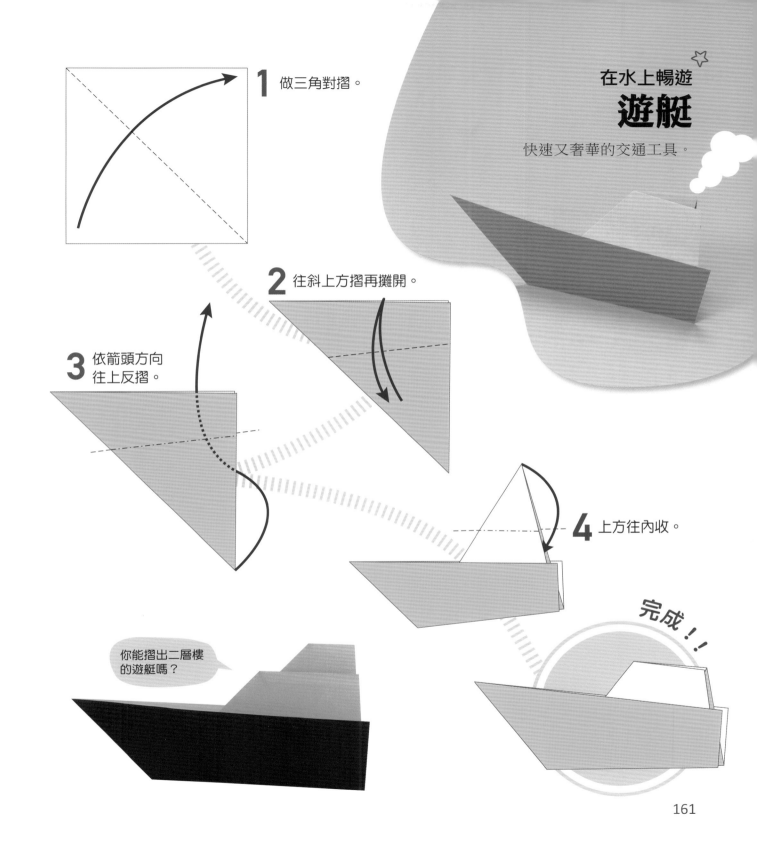

1 做三角對摺。

在水上暢遊
遊艇
快速又奢華的交通工具。

2 往斜上方摺再攤開。

3 依箭頭方向
往上反摺。

4 上方往內收。

你能摺出二層樓
的遊艇嗎？

完成！！

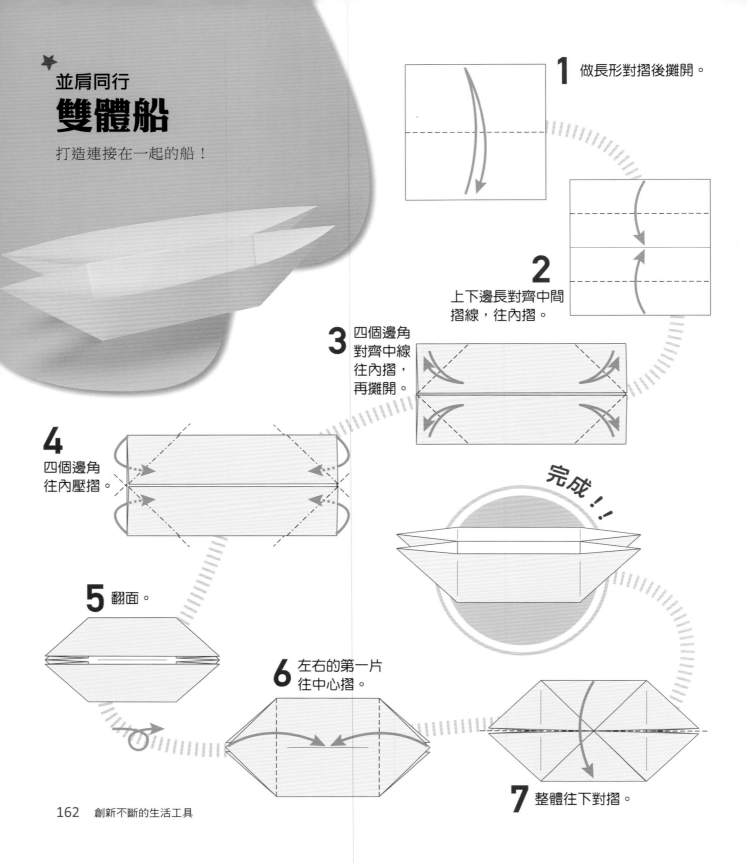

並肩同行
雙體船
打造連接在一起的船！

1 做長形對摺後攤開。

2 上下邊長對齊中間摺線，往內摺。

3 四個邊角對齊中線往內摺，再攤開。

4 四個邊角往內壓摺。

5 翻面。

6 左右的第一片往中心摺。

7 整體往下對摺。

完成！！

1 使用長方形色紙，將短邊對摺。

2 往左對摺再攤開。

若將步驟 7 往下摺一些，船身會降低，船帆則會升高。

3 左右上方邊角對齊中線，往內摺。

4 下方的第一片往上摺。

5 第二片往後摺。

9 依箭頭方向上摺往後攤開。背面做相同動作。

10 兩側尖角往外拉。

8 往前後撐開後壓下。

6 往前後撐開後壓下。

7 沿虛線往上摺。背面做相同動作。

完成!!

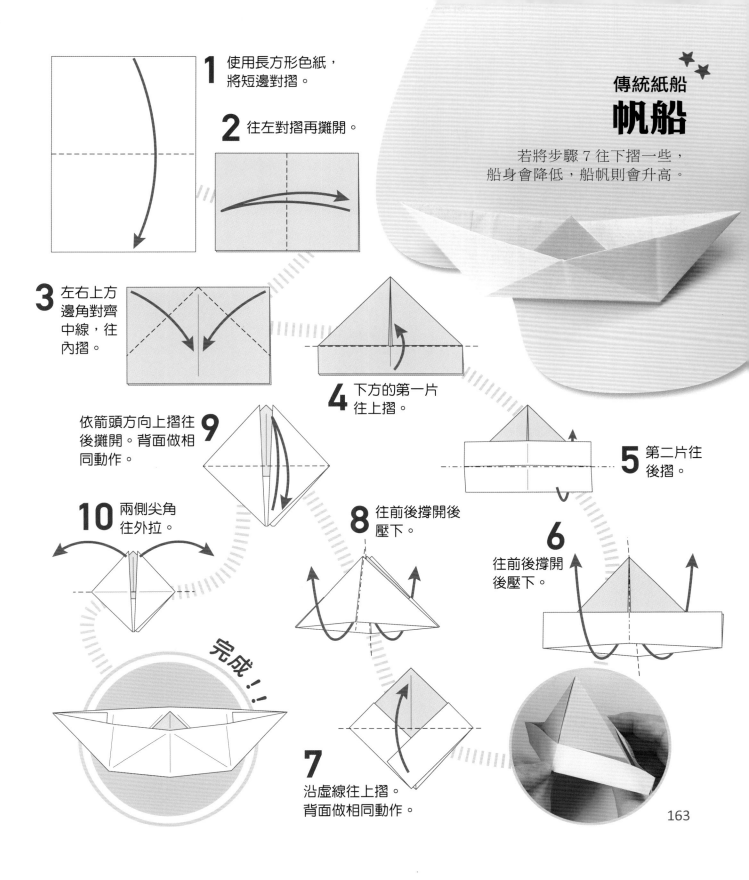

163

3、2、1！發射！

火箭

將上方尖端稍微後收，
就會有另一種樣貌喔！

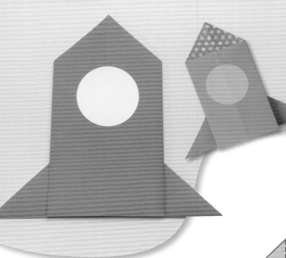

1 做三角對摺。

2 向左對摺後攤開。

3 左側邊角對齊中線摺，
再攤開。

4 右側邊角對齊步驟 3
的摺線，往左摺。

5 箭頭起點處的
邊角，沿著中
線往右摺。

6 箭頭起點處的邊角也往右摺，
使兩個尖角重疊。

7 箭頭起點處的邊角，
沿著中線往左摺。

8 翻面。

完成！！

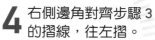
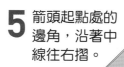
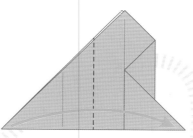
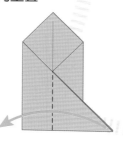

1 做長形對摺。

2 第一片往下對摺。

3 兩側邊角沿線下摺，摺出車輪。

完成！！

4 上緣兩側尖角沿線下摺，做出不同角度。

5 翻面。

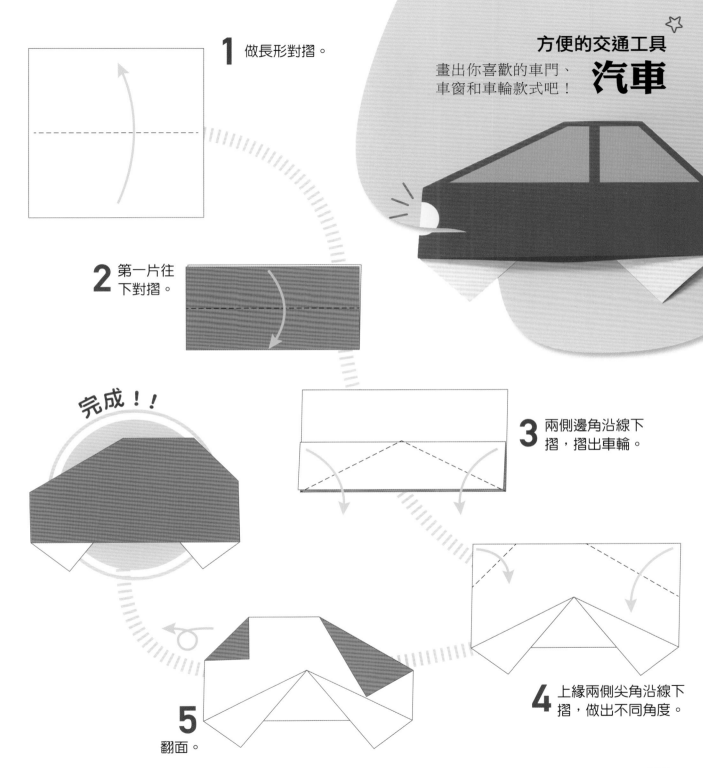

165

一起來賽車
玩具賽車

生活中的實際賽車，
前端更尖、車身更低。

1 做兩次三角對摺
後攤開。

2 左右兩側對齊
中線往內摺。

3 兩側邊長對齊
中線，往後摺。

4 上下尖角
往內摺。

10 由右往左摺，
使○處重疊。

5 上邊長
往下摺。

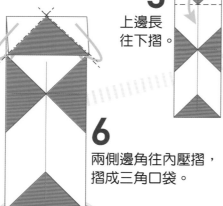

6 兩側邊角往內壓摺，
摺成三角口袋。

8 箭頭起點處
的第一片翻
至左側。

7 下邊長重複
步驟 5～6。

9 箭頭起點處
向外翻開。

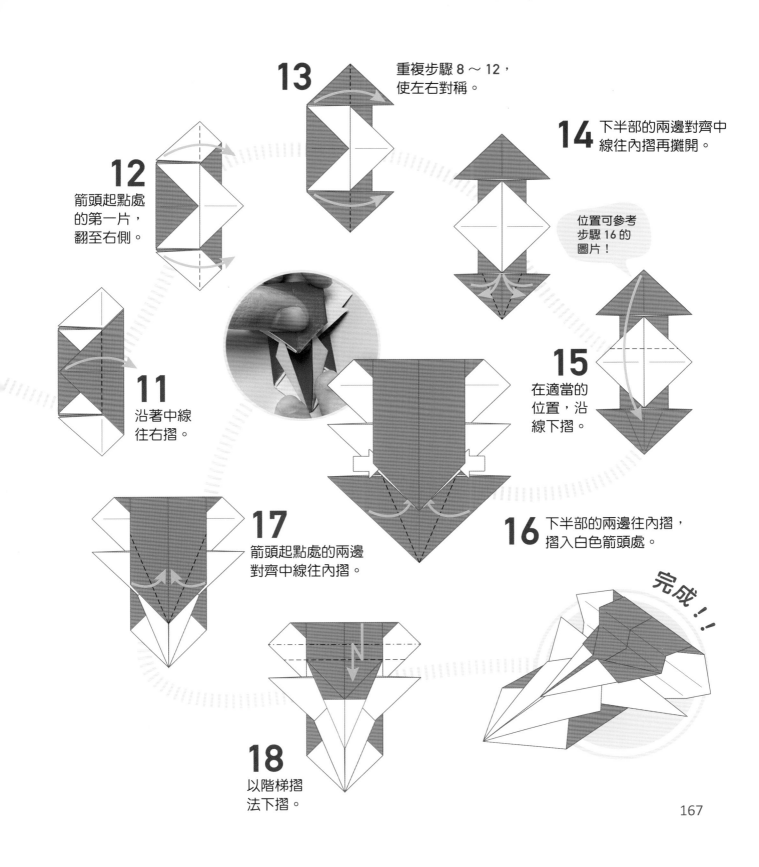

13 重複步驟 8 ~ 12，使左右對稱。

14 下半部的兩邊對齊中線往內摺再攤開。

位置可參考步驟 16 的圖片！

12 箭頭起點處的第一片，翻至右側。

11 沿著中線往右摺。

15 在適當的位置，沿線下摺。

17 箭頭起點處的兩邊對齊中線往內摺。

16 下半部的兩邊往內摺，摺入白色箭頭處。

完成!!

18 以階梯摺法下摺。

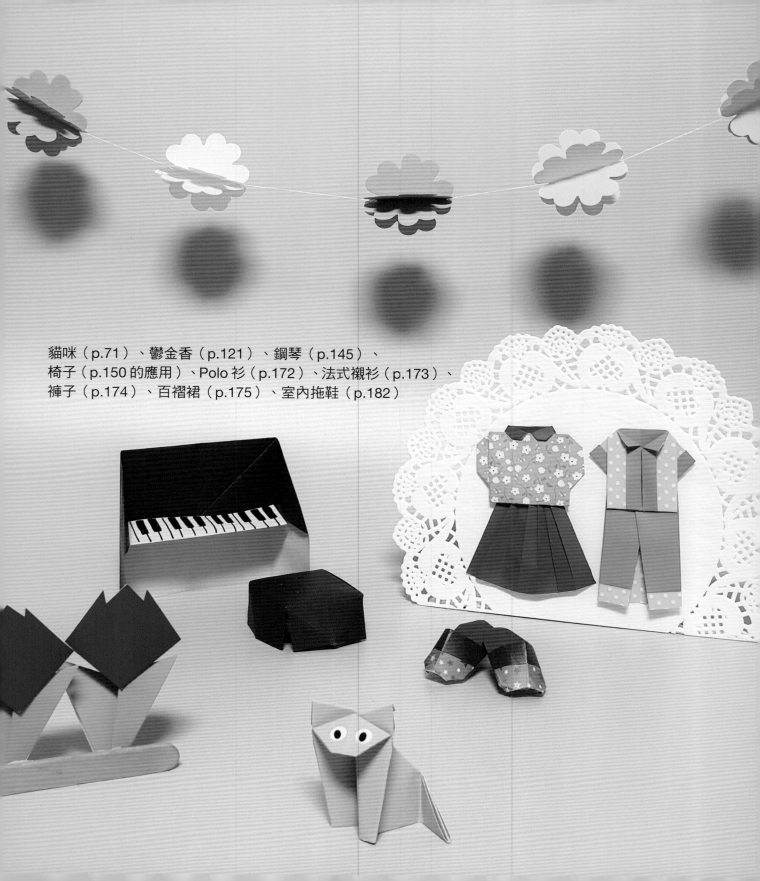

貓咪（p.71）、鬱金香（p.121）、鋼琴（p.145）、
椅子（p.150 的應用）、Polo 衫（p.172）、法式襯衫（p.173）、
褲子（p.174）、百褶裙（p.175）、室內拖鞋（p.182）

8

時尚穿搭的
服飾配件

☆
人物造型
短髮

調整步驟 2 和 3 的大小，
就會有不一樣的效果喔！

1 做兩次長形對摺後攤開。

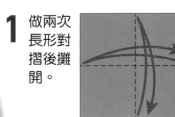

2 下邊對齊中線，往上摺。

3 沿虛線往後摺。

4 兩邊對齊中線，往內摺。

完成！！

5 四個邊角往內摺。

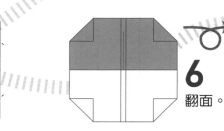

6 翻面。

☆

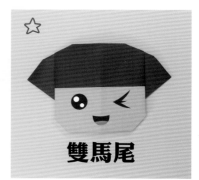

雙馬尾

1 從「短髮」的步驟 4 開始摺。

2 依箭頭方向，沿線往外摺。

3 四個邊角往內摺，做修飾。

完成！！

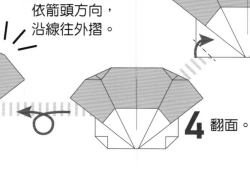

4 翻面。

1 摺出「紙杯」
（p.153）後翻面。

2 左右兩邊對
齊上緣，做
出摺線。

3 做兔耳摺法。

防曬好物
遮陽帽

兔耳摺法的突出處，
就是帽緣喔！

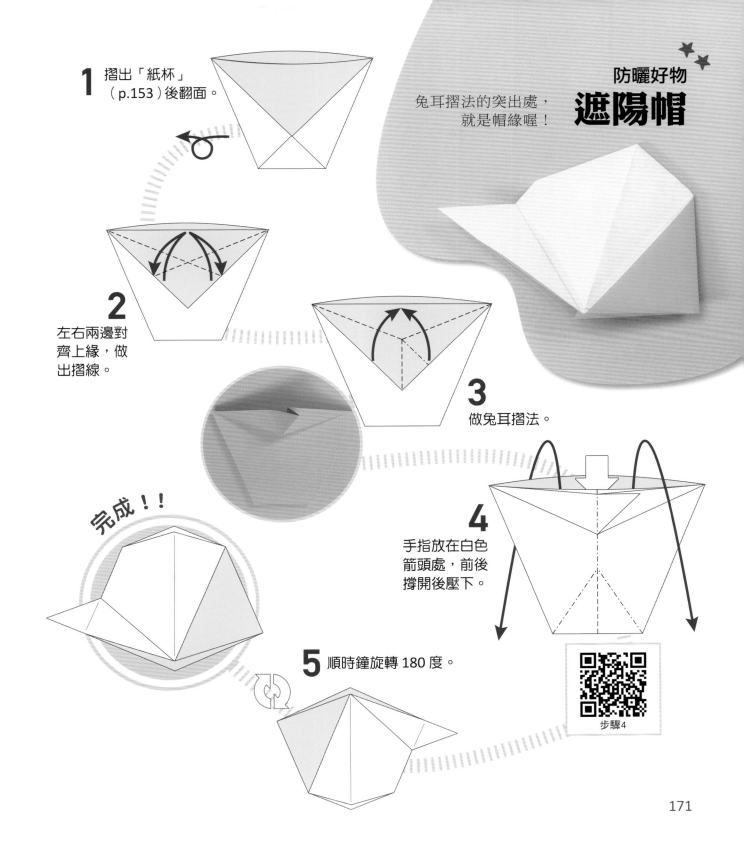

4 手指放在白色
箭頭處，前後
撐開後壓下。

步驟4

5 順時鐘旋轉 180 度。

完成！！

兩種上衣

Polo 衫

選擇想要的衣服顏色，
做出喜歡的上衣吧！

1 做長形對摺後
攤開。

2 兩側對齊中線，
往內摺。

3 第一片的下方，
沿線往外摺。

4 往上摺，摺線
低於開口處。

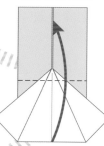

5 第一片的上方往下
摺，做出領口。

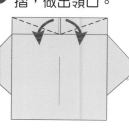

6 兩側尖角往斜後方摺。

7 突出部分往後摺。

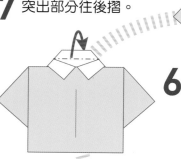

方領 Polo 衫完成！！

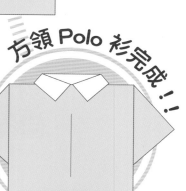

1 取另一張色紙
摺出方領 Polo 衫後，
再將尖角處往內修飾。

圓領 Polo 衫完成！！

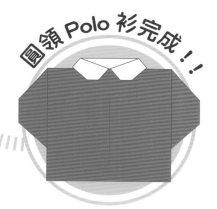

1 往左做長形對摺。

2 第一片稍微往右摺。

3 第二片依同樣寬度也往後摺。

4 攤開。

5 兩側對齊中線往內摺。

6 第一片的下方沿線往外摺。

7 往後對摺。

8 第一片的上方尖角往斜下方摺。

9 袖子沿著領口邊緣，往後摺。

完成！！

知性時尚感
法式襯衫
摺出漂亮的袖口與筆直的門襟。

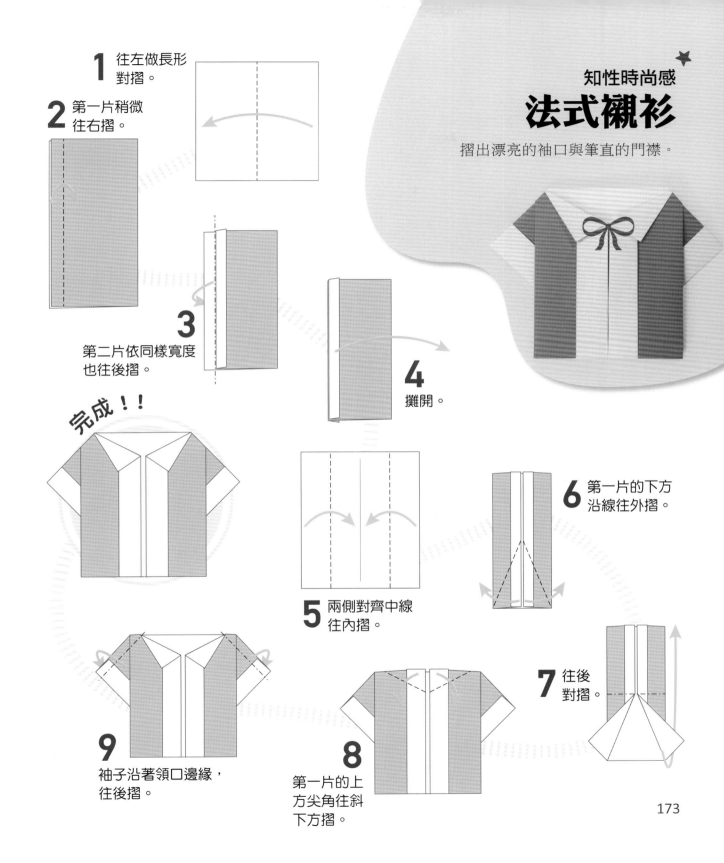

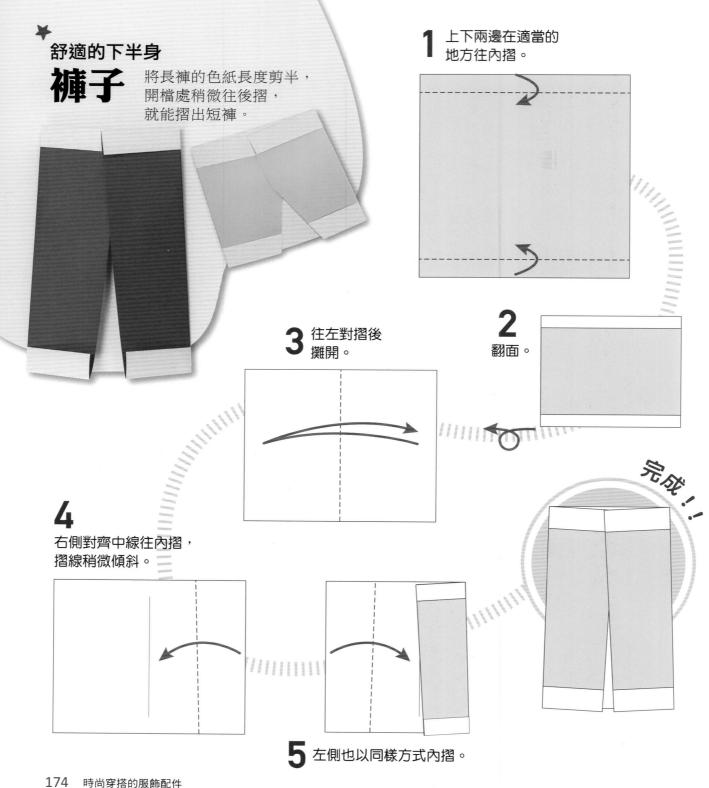

★
舒適的下半身
褲子
將長褲的色紙長度剪半，
開檔處稍微往後摺，
就能摺出短褲。

1 上下兩邊在適當的
地方往內摺。

2 翻面。

3 往左對摺後
攤開。

4
右側對齊中線往內摺，
摺線稍微傾斜。

5 左側也以同樣方式內摺。

完成！！

1 做長形對摺後攤開。

2 兩側對齊中線摺，再攤開。

3 反覆對摺，摺出八等分。

4 右側往內摺入一格。

漂亮的裙子
百褶裙

在許多傳統文化中，
男生也都是穿著裙子的哦。

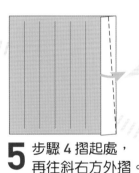

上半部摺起一半，
下半部全往右方摺。

5 步驟 4 摺起處，
再往斜右方外摺。

6 再次內摺一格。

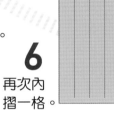

完成！！

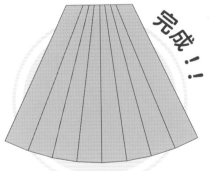

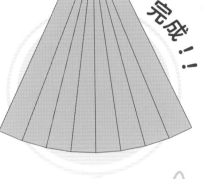

9 決定裙子長度後，
其餘部分往後收。

8 其餘六格以
同樣方式摺。

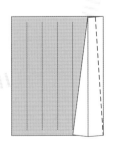

7 重複步驟 5 摺法，
往斜右方外摺。

175

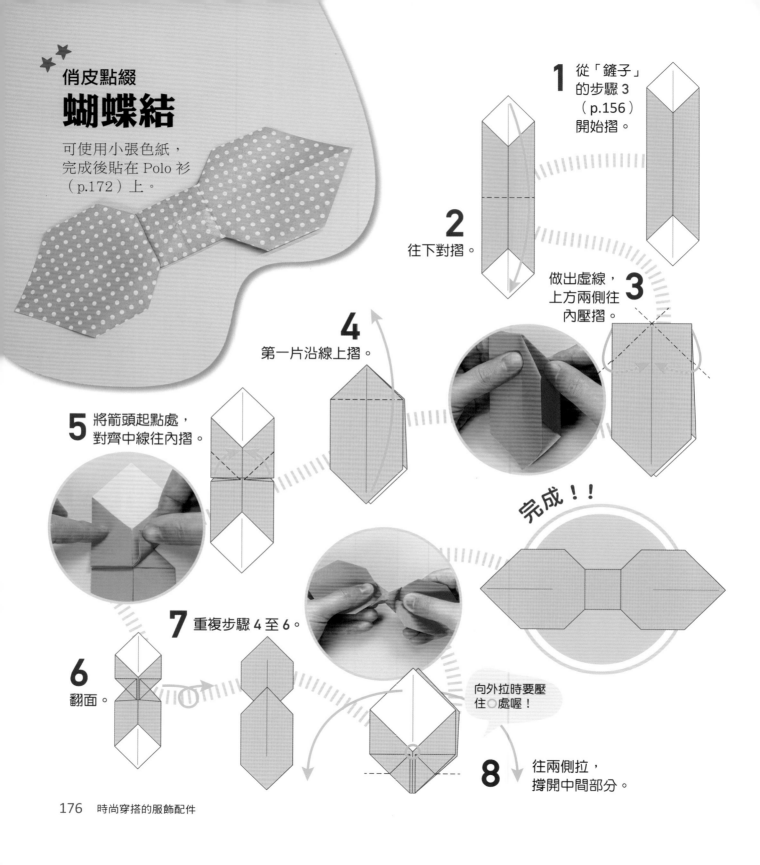

俏皮點綴
蝴蝶結

可使用小張色紙，
完成後貼在 Polo 衫
（p.172）上。

1 從「鏟子」
的步驟 3
（p.156）
開始摺。

2 往下對摺。

3 做出虛線，
上方兩側往
內壓摺。

4 第一片沿線上摺。

5 將箭頭起點處，
對齊中線往內摺。

6 翻面。

7 重複步驟 4 至 6。

完成！！

向外拉時要壓
住○處喔！

8 往兩側拉，
撐開中間部分。

2 上邊對齊中線摺，再攤開。

1 長形對摺兩次後攤開。

3 對齊步驟2的摺線往下摺，再以同樣寬度下摺一次。

4 翻面。

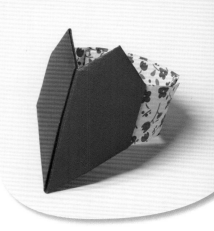

5 兩邊對齊中線，往內摺。

7 手指放在白色箭頭處，往外撐開後壓下。

8 將○處對齊中線內摺。

6 依步驟1的摺線往後摺。

11 橫條處捲成圓筒形，將一側邊角插入白色箭頭處。

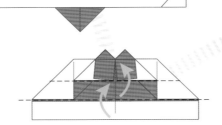

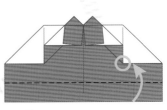

9 下緣往上摺至○處。

完成！！

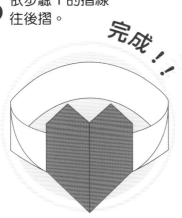

10 以步驟9摺起的寬度，再往上摺兩次。

177

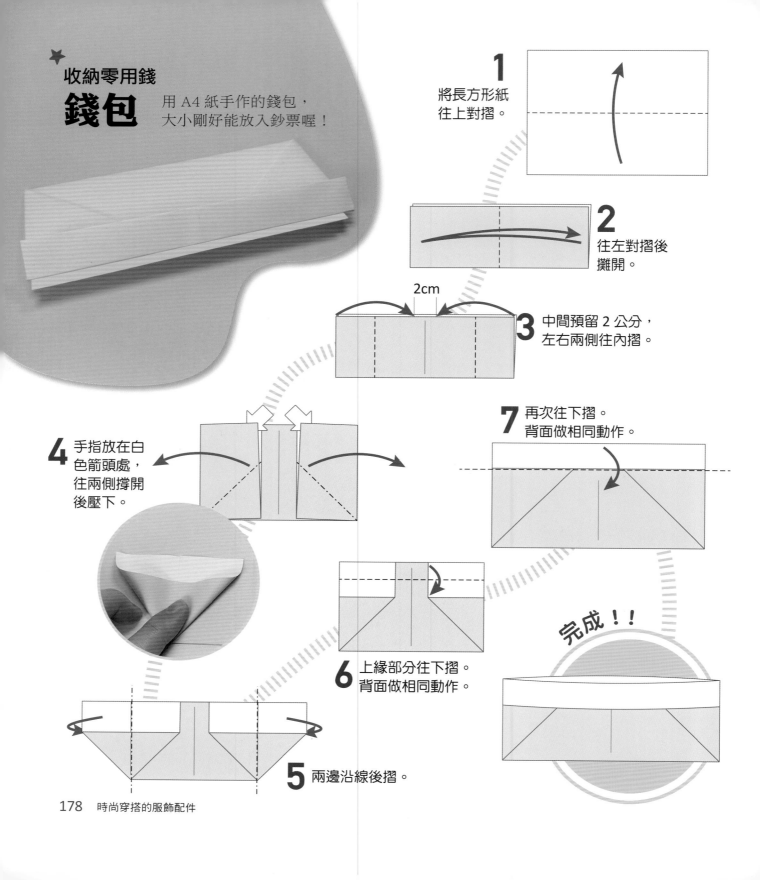

★
收納零用錢
錢包

用 A4 紙手作的錢包，
大小剛好能放入鈔票喔！

1 將長方形紙
往上對摺。

2 往左對摺後
攤開。

2cm

3 中間預留 2 公分，
左右兩側往內摺。

4 手指放在白
色箭頭處，
往兩側撐開
後壓下。

7 再次往下摺。
背面做相同動作。

6 上緣部分往下摺。
背面做相同動作。

5 兩邊沿線後摺。

完成！！

1 摺成四角口袋（p.7）。

色紙背面要朝外！

外出的好幫手
手提包

紙張選用喜愛的花色，
可做為收納的籃子。

2 第一片往上對摺。
背面做相同動作。

3 依箭頭方向，
一片往右摺、
一片往左摺。

4
兩側對齊中線內摺。
背面做相同動作。

5 依箭頭方向一片往
右摺、一片往左摺。

6
做出虛線，
第一片沿線內
摺。背面做相
同動作。

完成！！

7 第二片往下摺再攤開，
並將上下旋轉。

9 頂端手提部分，
可用膠水或膠帶
固定。

8
將白色箭頭處往
四個方向撐開，
壓平底部。

韓國傳統女性服飾
短襖和裙子

試著再用細長形的紙條，
做出衣帶搭配吧！

1 從「椅子」的步驟 7
（p.150）開始摺。

2 往下對摺。

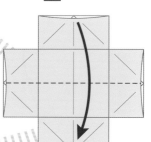

短襖完成！！

3 取另一張色紙摺成
四角口袋（p.7）。

4 兩側對齊中
線內摺。

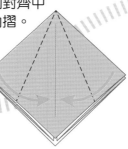

5 下方尖角沿
線往內摺
入。背面做
相同動作。

裙子完成！！

6 將裙子與短襖組合。

完成！！

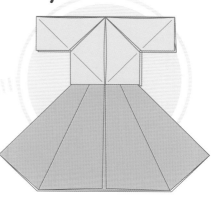

1 從「椅子」的步驟6（p.150）開始摺。

2 背面依箭頭方向攤開。

3 再依箭頭方向，往兩旁攤開。

完成！！

4 翻面。

褲子完成！！

5 兩側以兔耳摺法往下摺。

6 下方突出的部分，往後對摺。

7 摺出短襖（p.180）後，與褲子組合。

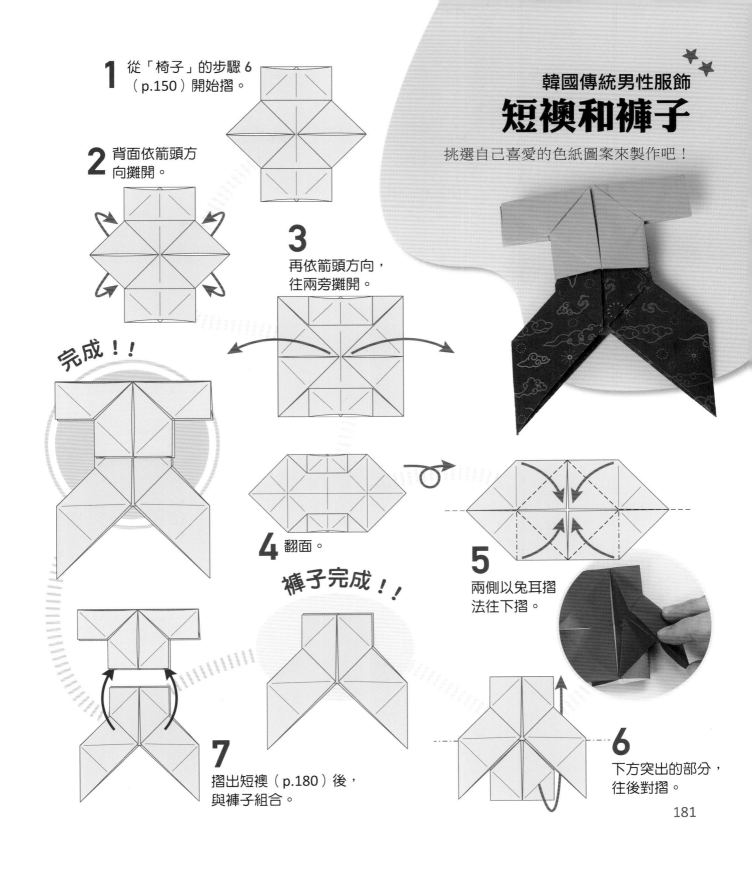

181

居家必備
室內拖鞋

步驟 3 的摺線，
會決定鞋面長度。

1 下邊長稍微
往上摺。

2 往右對摺。

3 往斜上方摺後攤
開，做出摺線。

8 按箭頭方向攤開。

5 前後兩片都沿線
往內摺。

4 依據步驟 3 的摺線，
往外反摺。

7 邊角往內收。
背面做相同動作。

6 再次內摺。

重覆以上步驟再做一個，完成！！

9

比比看誰更厲害的
飛機玩具

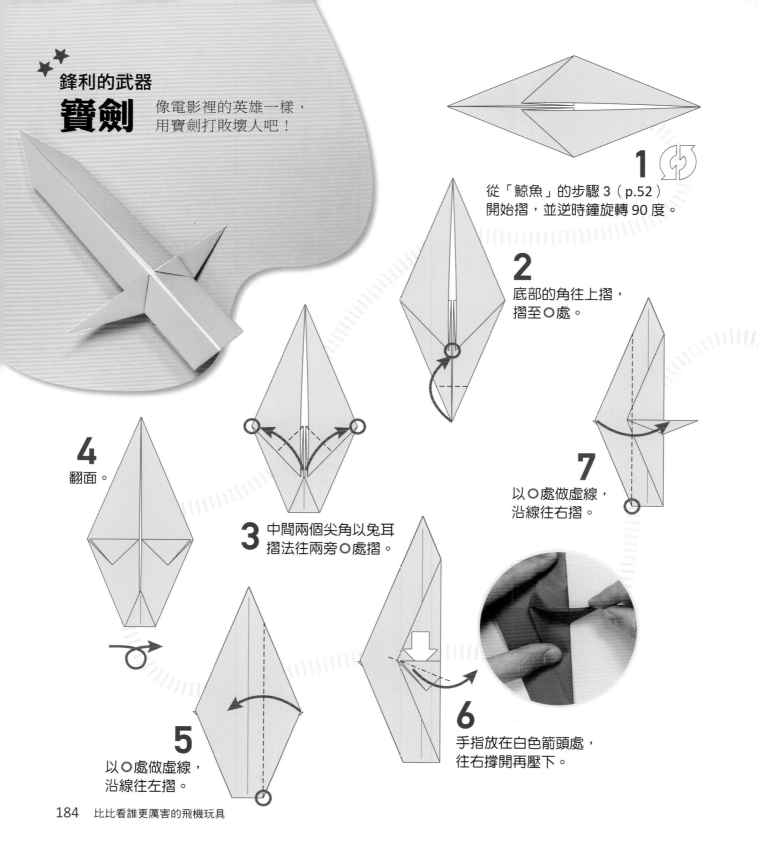

鋒利的武器
寶劍

像電影裡的英雄一樣，
用寶劍打敗壞人吧！

1

從「鯨魚」的步驟 3（p.52）
開始摺，並逆時鐘旋轉 90 度。

2

底部的角往上摺，
摺至〇處。

3

中間兩個尖角以兔耳
摺法往兩旁〇處摺。

4

翻面。

5

以〇處做虛線，
沿線往左摺。

6

手指放在白色箭頭處，
往右撐開再壓下。

7

以〇處做虛線，
沿線往右摺。

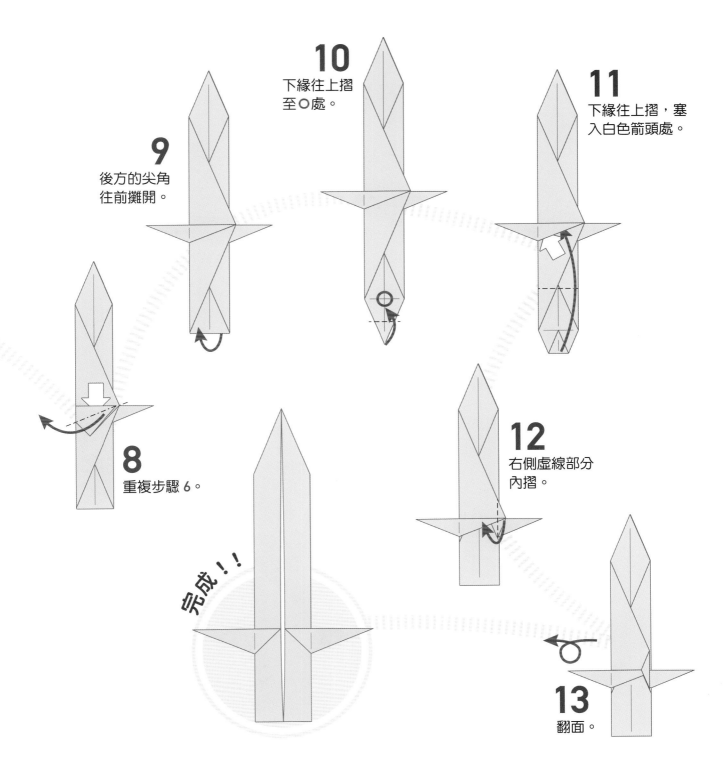

9
後方的尖角
往前攤開。

10
下緣往上摺
至○處。

11
下緣往上摺，塞
入白色箭頭處。

8
重複步驟 6。

完成！！

12
右側虛線部分
內摺。

13
翻面。

格紋造型
盾牌
如果跳過步驟 6 和 8，
可以摺出沒有把手的盾牌。

1 做長形對摺後攤開。

2 兩個 ○ 處往內摺，
另外兩個邊角往後摺。

3 兩側尖角對齊中心摺，
再攤開。

4 兩側對齊步驟 3
的摺線，往內摺。

9 右側對齊
中線，往
內摺。

10 翻面。

5 上半部沿線
往下摺。

8 箭頭起點處翻
至左側，形成
把手。

6 以兩側 ○ 處為準，先
做出 2 條摺線，於箭
頭起點處做兔耳摺法。

7 左側對齊中
線，往內摺。

完成！！

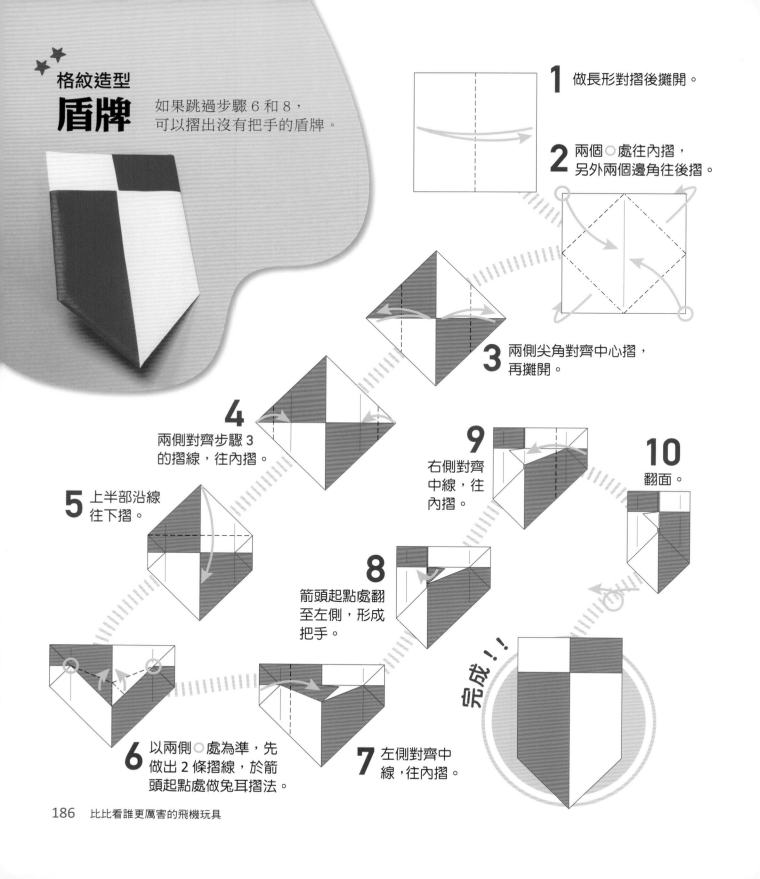

1 先做長形對摺後攤開，
上下邊對齊中線內摺。

2 整體往下對摺。
取另一張色紙，
以同樣步驟摺。

雖然是用紙做的玩具，
但被打到還是會痛。
所以玩的時候請小心！

忍者的武器
飛鏢

3 兩端依箭頭方向
內摺。

色紙開口
都要朝下

4 再次依箭頭
方向摺。

完成！！

5 其中一
組翻面。

8 翻面。

6 翻面的那組置於底層，
另一組交錯疊上。

9 底層那組沿線內摺，
塞入白色箭頭處的縫隙。

7 底層那組沿線內摺，
塞入白色箭頭處的縫隙。

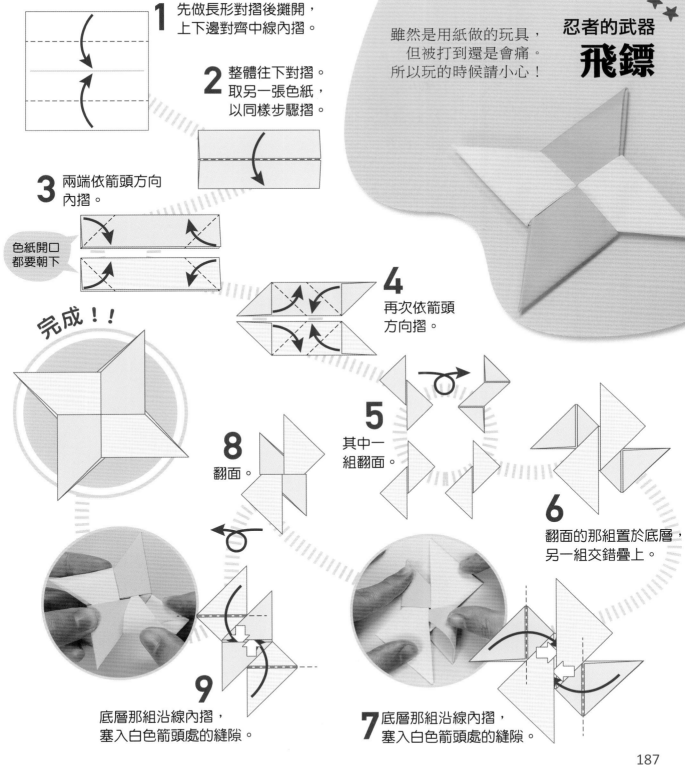

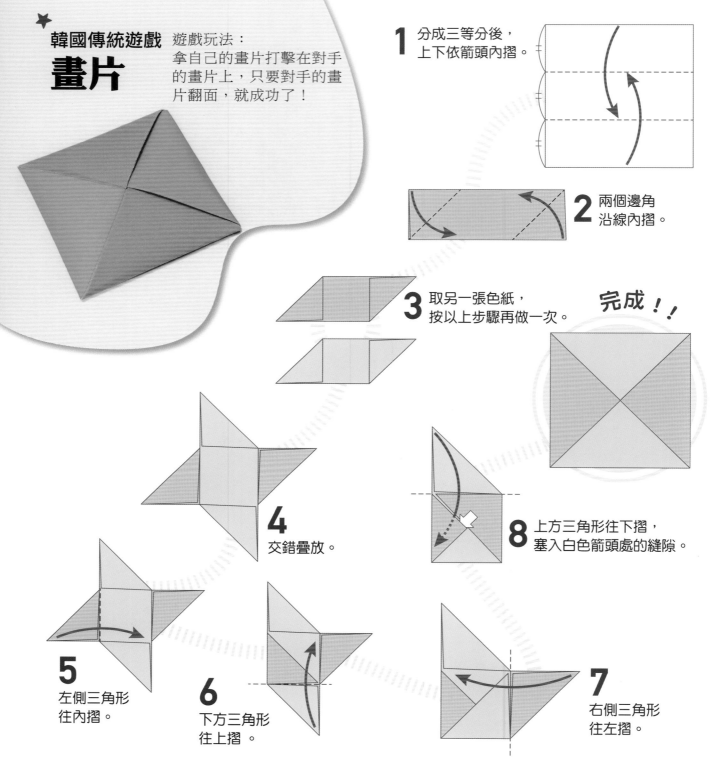

韓國傳統遊戲
畫片

遊戲玩法：
拿自己的畫片打擊在對手的畫片上，只要對手的畫片翻面，就成功了！

1 分成三等分後，上下依箭頭內摺。

2 兩個邊角沿線內摺。

3 取另一張色紙，按以上步驟再做一次。

完成！！

4 交錯疊放。

5 左側三角形往內摺。

6 下方三角形往上摺。

7 右側三角形往左摺。

8 上方三角形往下摺，塞入白色箭頭處的縫隙。

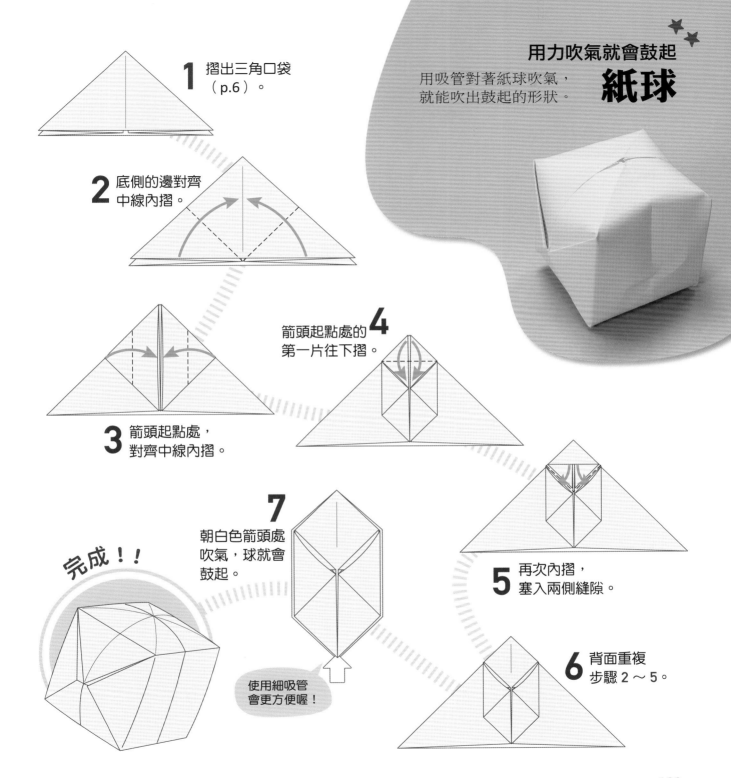

1 摺出三角口袋（p.6）。

2 底側的邊對齊中線內摺。

3 箭頭起點處，對齊中線內摺。

4 箭頭起點處的第一片往下摺。

用力吹氣就會鼓起
紙球

用吸管對著紙球吹氣，就能吹出鼓起的形狀。

5 再次內摺，塞入兩側縫隙。

6 背面重複步驟 2～5。

7 朝白色箭頭處吹氣，球就會鼓起。

使用細吸管會更方便喔！

完成！！

攻城武器
投石機

可以用小張的色紙（7.5cm*7.5cm）做成球後，用投石機發射看看！

1 做三角對摺後攤開。

2 做兩次長形對摺，再攤開。

3 頂部的角往中心摺，再攤開。

4 左右兩側的上邊對齊中線，內摺再攤開。

5 上緣沿線往內壓摺。

6 翻面。

7

左右兩側對齊中
線內摺。

8 上緣沿線
往下摺。

9 上下對摺，讓頂端
和底端重疊，稍微
壓出摺線後攤開。

若摺線時太用力，
投石機會很難活動。

10

兩側沿線內摺
再攤開。

11

手指放在白色箭頭處，
往兩旁撐開後立起。

完成！！

將☆處往下壓，就可以發射！

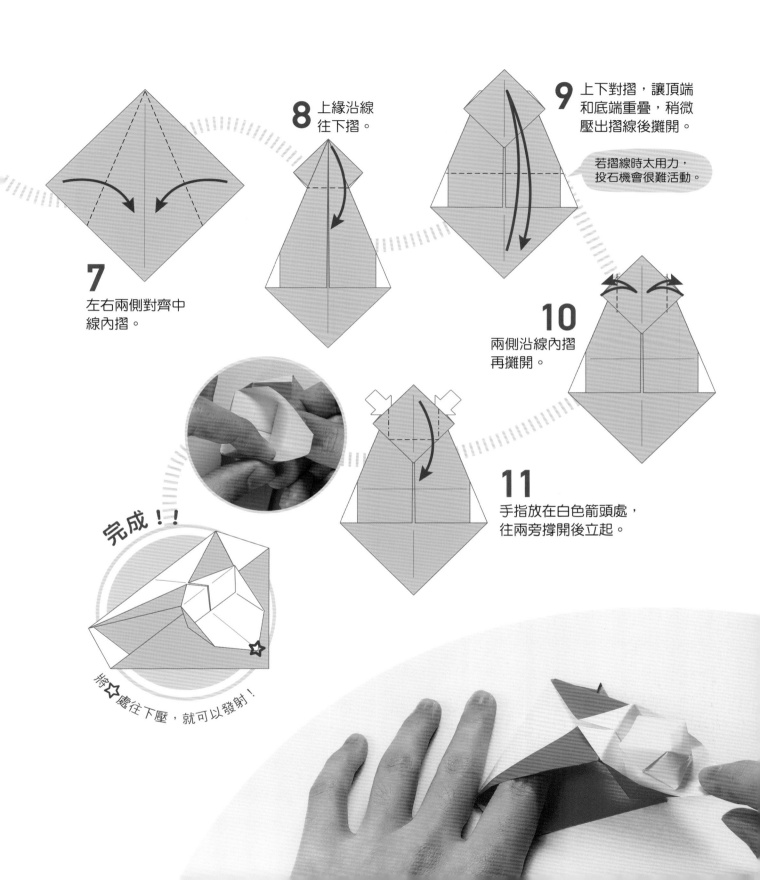

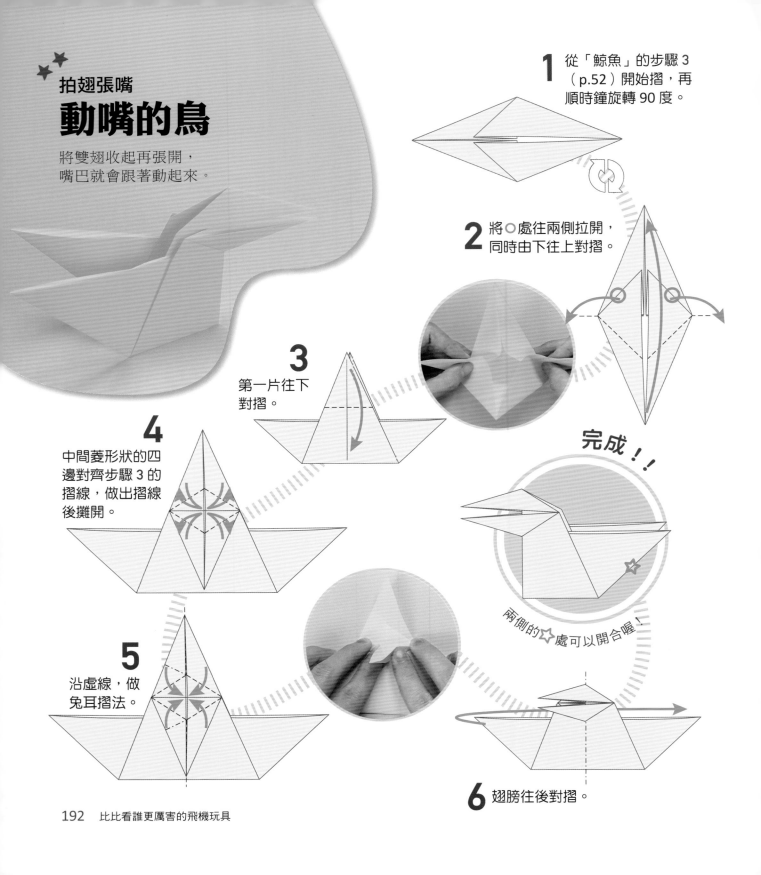

拍翅張嘴
動嘴的鳥

將雙翅收起再張開，
嘴巴就會跟著動起來。

1 從「鯨魚」的步驟 3（p.52）開始摺，再順時鐘旋轉 90 度。

2 將○處往兩側拉開，同時由下往上對摺。

3 第一片往下對摺。

4 中間菱形狀的四邊對齊步驟 3 的摺線，做出摺線後攤開。

5 沿虛線，做兔耳摺法。

6 翅膀往後對摺。

完成！！

兩側的☆處可以開合喔！

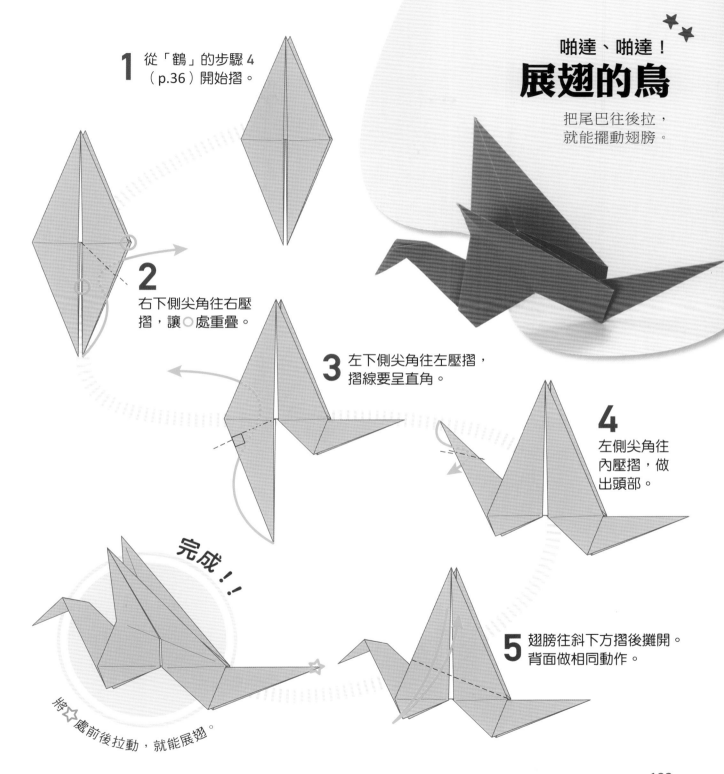

1 從「鶴」的步驟 4（p.36）開始摺。

2 右下側尖角往右壓摺，讓 ○ 處重疊。

3 左下側尖角往左壓摺，摺線要呈直角。

4 左側尖角往內壓摺，做出頭部。

5 翅膀往斜下方摺後攤開。背面做相同動作。

啪達、啪達！
展翅的鳥
把尾巴往後拉，就能擺動翅膀。

完成!!

將☆處前後拉動，就能展翅。

比比看誰跳得比較遠

跳躍的青蛙

用越小的紙摺，就能跳得越遠！

1 做長形對摺後
攤開。

2 兩側對齊中線，
往內摺。

3 上方兩個邊角依箭
頭方向，往兩邊對
齊摺再攤開。

4 以步驟3摺線的
交點為中心，往
下摺後攤開。

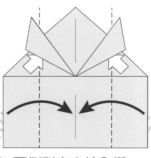

8 兩側對齊中線內摺，
塞入白色箭頭處的縫隙。

5 兩側往內
摺，做出
三角口袋
的樣子。

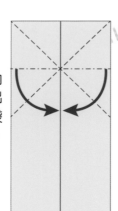

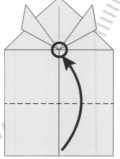

7 下緣對齊○處，
往上摺。

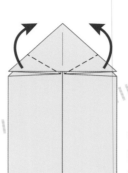

6 兩側尖角往斜上方摺，
摺出前腳。

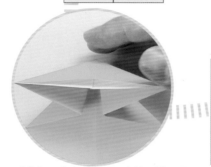

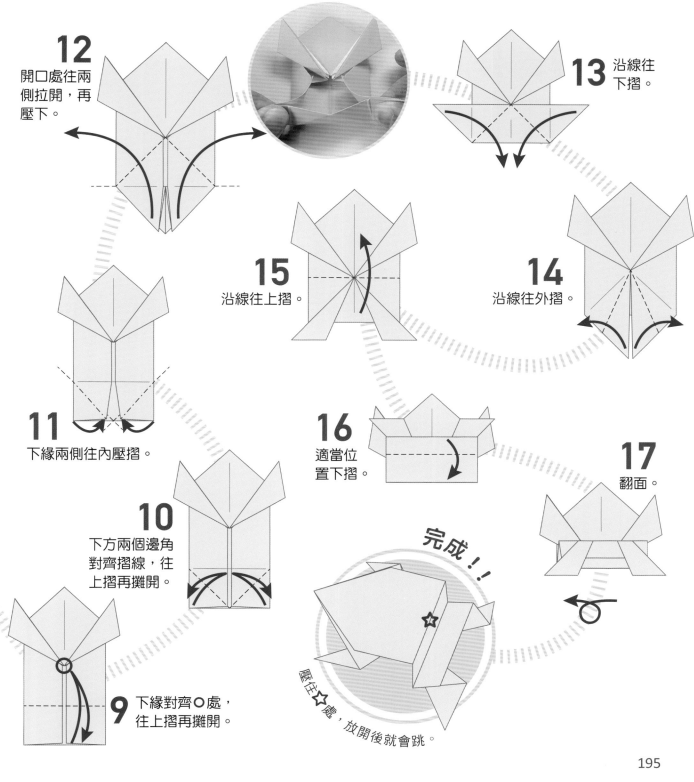

12 開口處往兩側拉開，再壓下。

13 沿線往下摺。

15 沿線往上摺。

14 沿線往外摺。

11 下緣兩側往內壓摺。

16 適當位置下摺。

17 翻面。

10 下方兩個邊角對齊摺線，往上摺再攤開。

9 下緣對齊○處，往上摺再攤開。

完成！！

壓住☆處，放開後就會跳。

195

跳躍吧!
升級版青蛙

★ ★ ★

製作更堅固的青蛙,再跟朋友比一場!

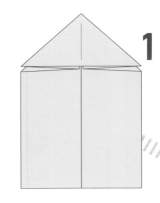

1 從「跳躍的青蛙」
(p.194)的步驟 5
開始摺。

2 下方做「跳躍的青蛙」
步驟 3 ~ 5。

3 兩側邊角對齊中線,
依箭頭方向內摺。

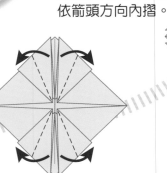

4 依箭頭方向,
四個邊往外摺。

完成!!

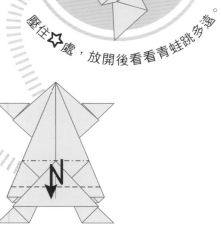

壓住☆處,放開後看看青蛙跳多遠。

5 翻面。

6 底部的角沿
線上摺。

7 兩側往內摺,塞入白
色箭頭處的縫隙。

8 依箭頭方向做階梯摺法。

1 做兩次長形對摺再攤開。

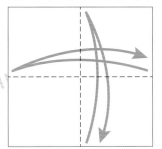

又哭又笑又皺眉
表情包

每翻一次就有不同的表情，
隨意畫出特別的表情吧！

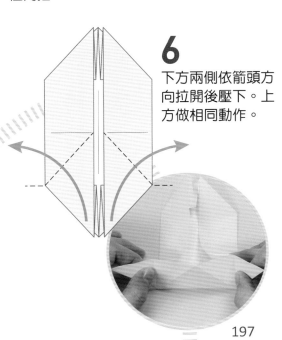

2 四個邊角往中心
摺再攤開。

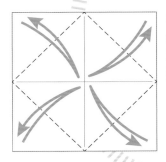

3 兩側對齊中線，
往內摺。

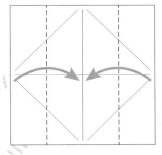

4 四個邊角對齊
中線，往內摺
再攤開。

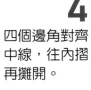
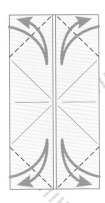

6 下方兩側依箭頭方
向拉開後壓下。上
方做相同動作。

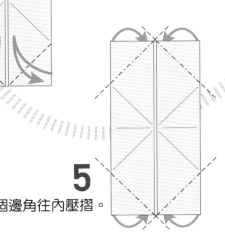

5 四個邊角往內壓摺。

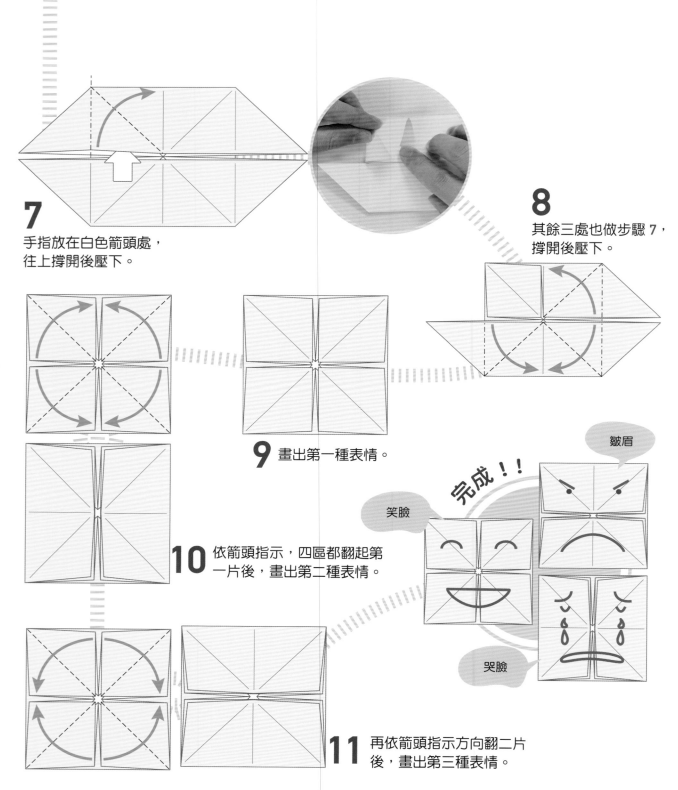

7 手指放在白色箭頭處，
往上撐開後壓下。

8 其餘三處也做步驟 7，
撐開後壓下。

9 畫出第一種表情。

10 依箭頭指示，四區都翻起第
一片後，畫出第二種表情。

11 再依箭頭指示方向翻二片
後，畫出第三種表情。

完成！！

皺眉

笑臉

哭臉

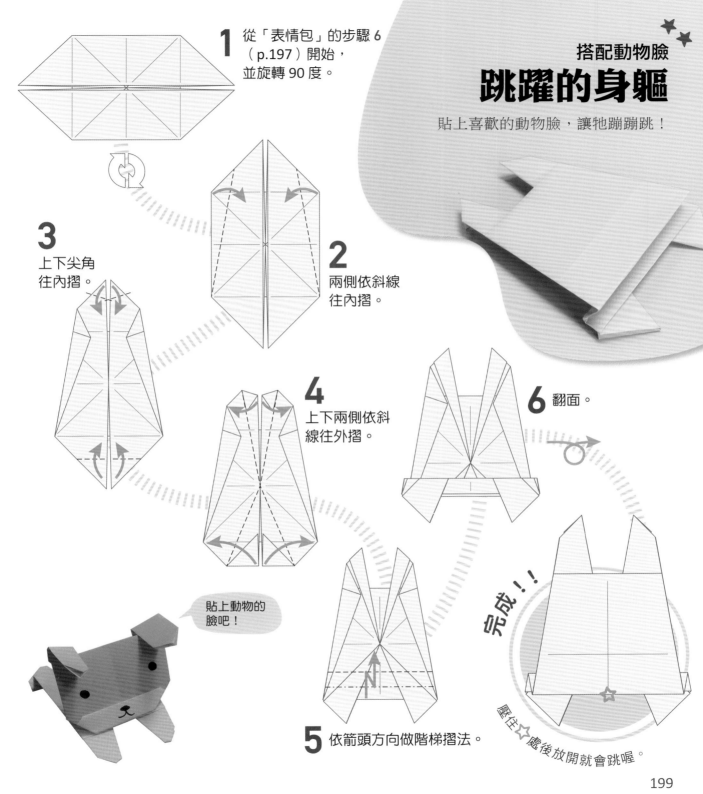

1 從「表情包」的步驟 6 （p.197）開始，並旋轉 90 度。

搭配動物臉
跳躍的身軀
貼上喜歡的動物臉，讓牠蹦蹦跳！

2 兩側依斜線往內摺。

3 上下尖角往內摺。

4 上下兩側依斜線往外摺。

6 翻面。

貼上動物的臉吧！

5 依箭頭方向做階梯摺法。

完成！！

壓住☆處後放開就會跳喔。

旋轉吧！

陀螺

比比看誰的陀螺
轉得更久。

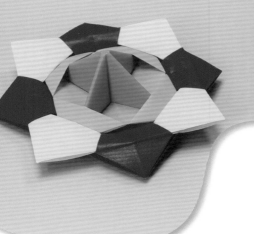

1 從「表情包」的
步驟 8（p.197）
開始摺。

2 先從左上區開始，
將兩邊對齊中線
摺，再攤開。

3 手指放在白色箭頭
處，沿對角線方向
撐開並壓下。

4 其餘三區重複
步驟 2 ～ 3。

取另一張色紙，
從「椅子」的步
驟 4（p.150）開
始摺，並翻面。**7**

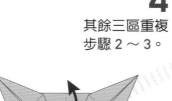

5 依箭頭方向，
沿線往外展開。

底盤完成！

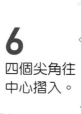

6 四個尖角往
中心摺入。

8 依箭頭沿線
往外展開。

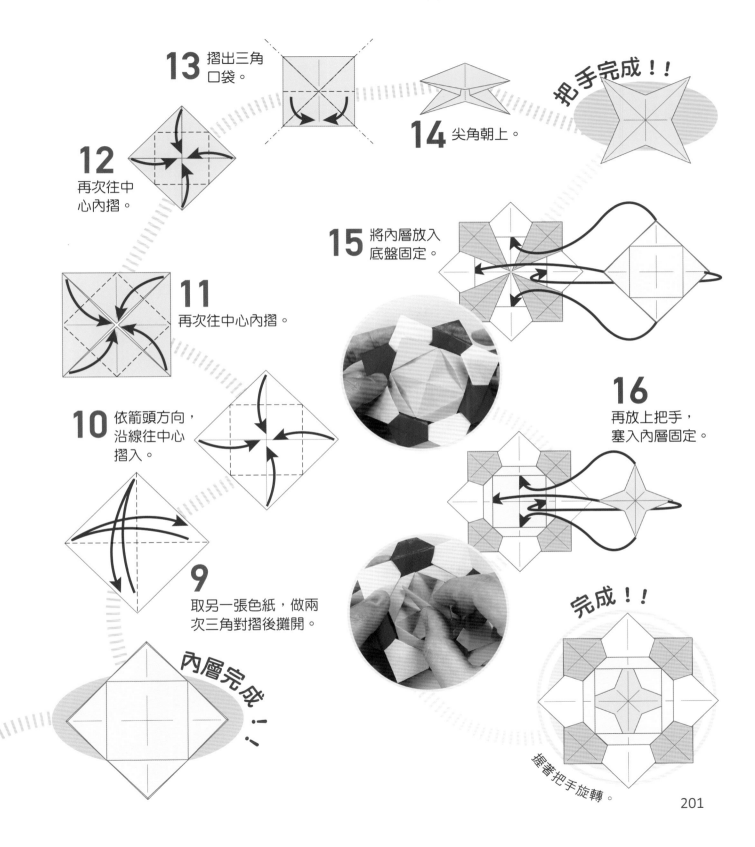

13 摺出三角口袋。

14 尖角朝上。

把手完成！！

12 再次往中心內摺。

15 將內層放入底盤固定。

11 再次往中心內摺。

16 再放上把手，塞入內層固定。

10 依箭頭方向，沿線往中心摺入。

9 取另一張色紙，做兩次三角對摺後攤開。

內層完成！！

完成！！

握著把手旋轉。

造型飛機 1
王冠飛機

原來不是飛機的外型也能飛！

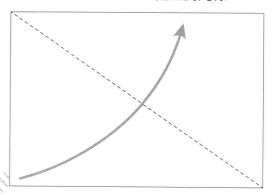

1 在長方形色紙上，摺出對角線。

2 往上摺約 1 公分。

此摺幅是以 A4 為例，若使用小一點的紙，可以減少摺幅。

3 再次往上摺。

完成！！

飛行力★

4 依箭頭方向捲，並將一角插在另一角內。

像這樣握住後往前發射。

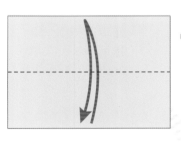

1 取一張長方形色紙，長邊對摺。

魟魚飛機

用 A4 紙就能輕易摺出快速的飛機！

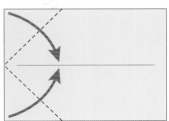

2 左側邊角對中線內摺。

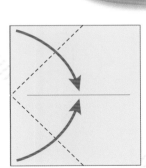

完成！！

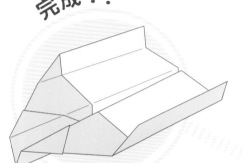

飛行力 ★★★★★

3 三角形部分往後摺。

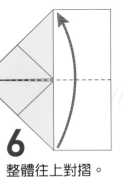

4 左側邊長對中線內摺。

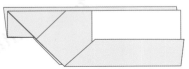

9 展開機翼的水平面與修飾的部分。

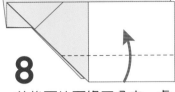

8 前後兩片下緣三分之一處往上摺，修飾機翼。

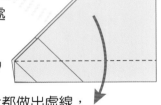

7 前後兩片都做出虛線，沿線下摺做出機翼。

6 整體往上對摺。

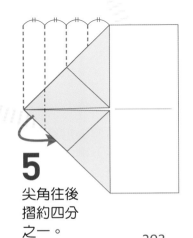

5 尖角往後摺約四分之一。

203

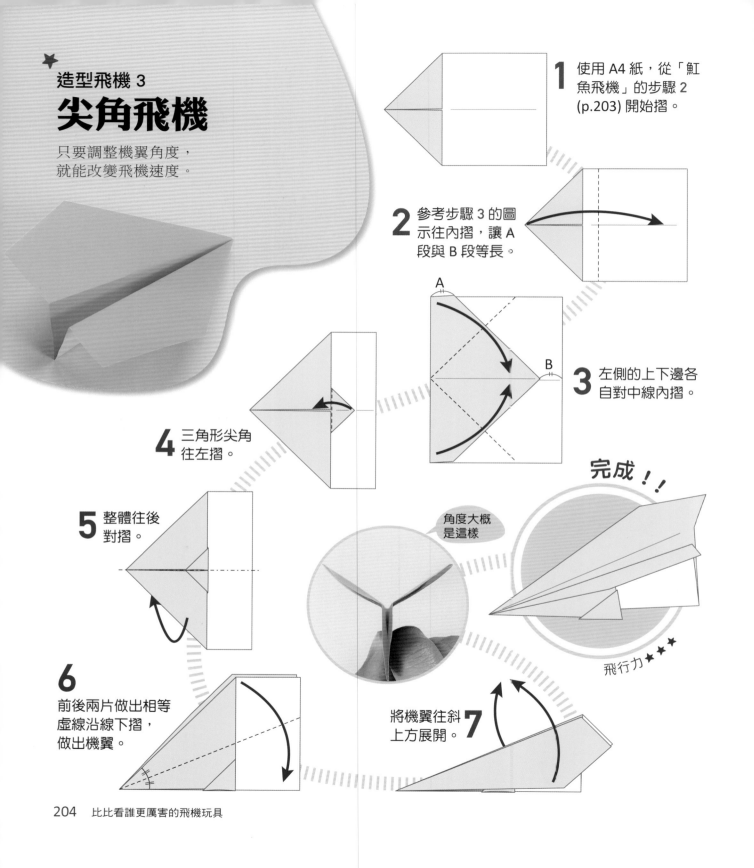

造型飛機 3
尖角飛機

只要調整機翼角度，
就能改變飛機速度。

1 使用 A4 紙，從「魟魚飛機」的步驟 2 (p.203) 開始摺。

2 參考步驟 3 的圖示往內摺，讓 A 段與 B 段等長。

A

B

3 左側的上下邊各自對中線內摺。

4 三角形尖角往左摺。

5 整體往後對摺。

角度大概是這樣

完成！！

飛行力 ★★★

6 前後兩片做出相等虛線沿線下摺，做出機翼。

7 將機翼往斜上方展開。

1 使用 A4 紙,從「魟魚飛機」的步驟 2(p.203)開始摺。

2 參考步驟 3 的圖示往內摺,讓 B 段比 A 段更長。

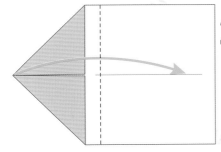

A

間距

B

3 左側的上下邊與中線保留間距,往內摺。

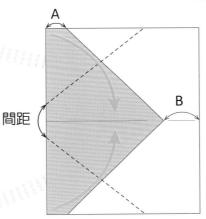

4 三角形尖角往左摺。

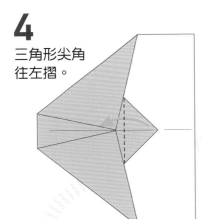

7 機翼往斜上方展開。

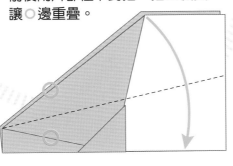

完成!!

5 整體往後對摺。

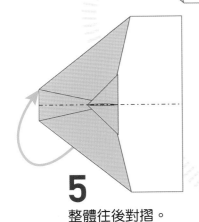

6 前後兩片都往下對摺,摺出機翼,讓 ○ 邊重疊。

飛行力 ★★★★

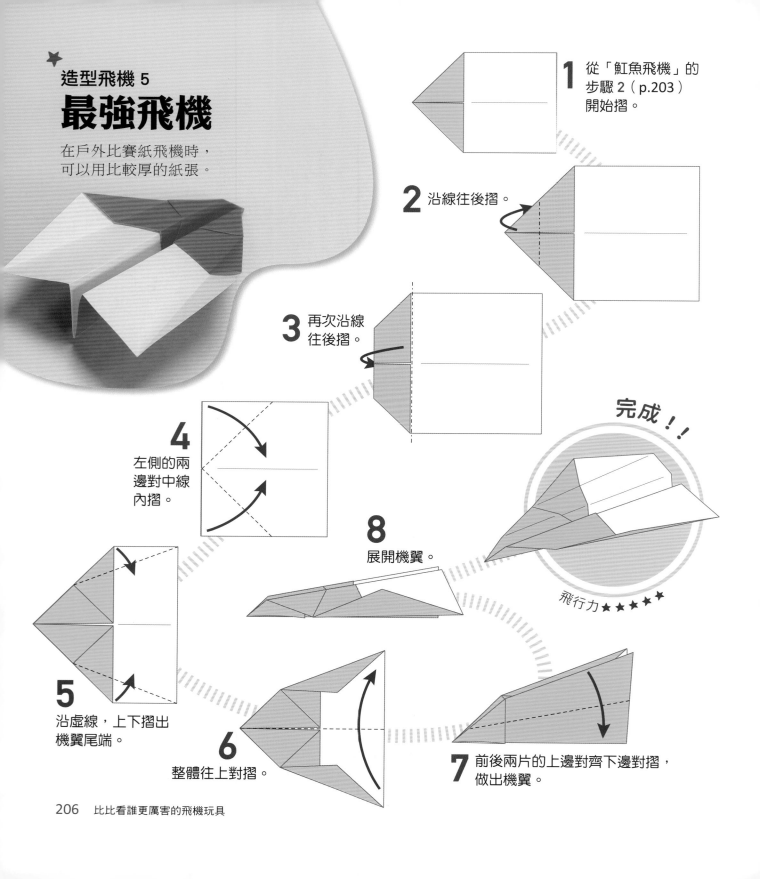

★
造型飛機 5
最強飛機

在戶外比賽紙飛機時，
可以用比較厚的紙張。

1 從「魟魚飛機」的
步驟 2（p.203）
開始摺。

2 沿線往後摺。

3 再次沿線
往後摺。

4 左側的兩
邊對中線
內摺。

5 沿虛線，上下摺出
機翼尾端。

6 整體往上對摺。

7 前後兩片的上邊對齊下邊對摺，
做出機翼。

8 展開機翼。

完成！！

飛行力★★★★★

1 取一張長方形色紙，長邊對摺再攤開。

燕子飛機

機頭和機翼的設計像燕子，所以能飛得像鳥一樣快。

2 依圖示做出摺線後，做出三角口袋。

3 對齊中線內摺。

4 做兔耳摺法。

5 尖角沿線後摺。

6 整體往上對摺。

7 前後兩片機翼往下摺。

完成！！

飛行力 ★★★★

8 用筆捲起機翼。

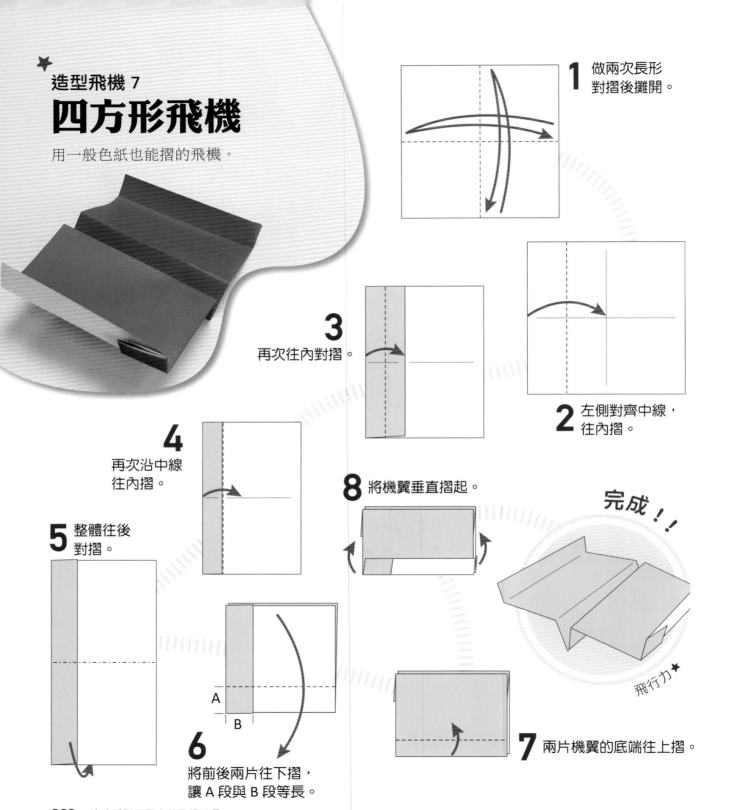

★
造型飛機 7
四方形飛機
用一般色紙也能摺的飛機。

1 做兩次長形對摺後攤開。

2 左側對齊中線，往內摺。

3 再次往內對摺。

4 再次沿中線往內摺。

5 整體往後對摺。

6 將前後兩片往下摺，讓 A 段與 B 段等長。

7 兩片機翼的底端往上摺。

8 將機翼垂直摺起。

完成！！

飛行力 ★

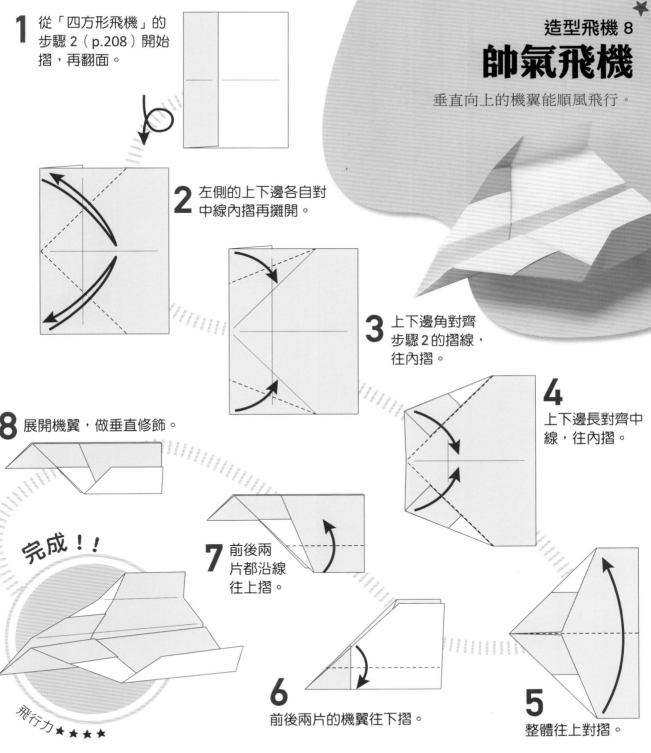

1 從「四方形飛機」的步驟2（p.208）開始摺，再翻面。

2 左側的上下邊各自對中線內摺再攤開。

造型飛機 8

帥氣飛機

垂直向上的機翼能順風飛行。

3 上下邊角對齊步驟2的摺線，往內摺。

4 上下邊長對齊中線，往內摺。

8 展開機翼，做垂直修飾。

7 前後兩片都沿線往上摺。

6 前後兩片的機翼往下摺。

5 整體往上對摺。

完成！！

飛行力 ★★★★

209

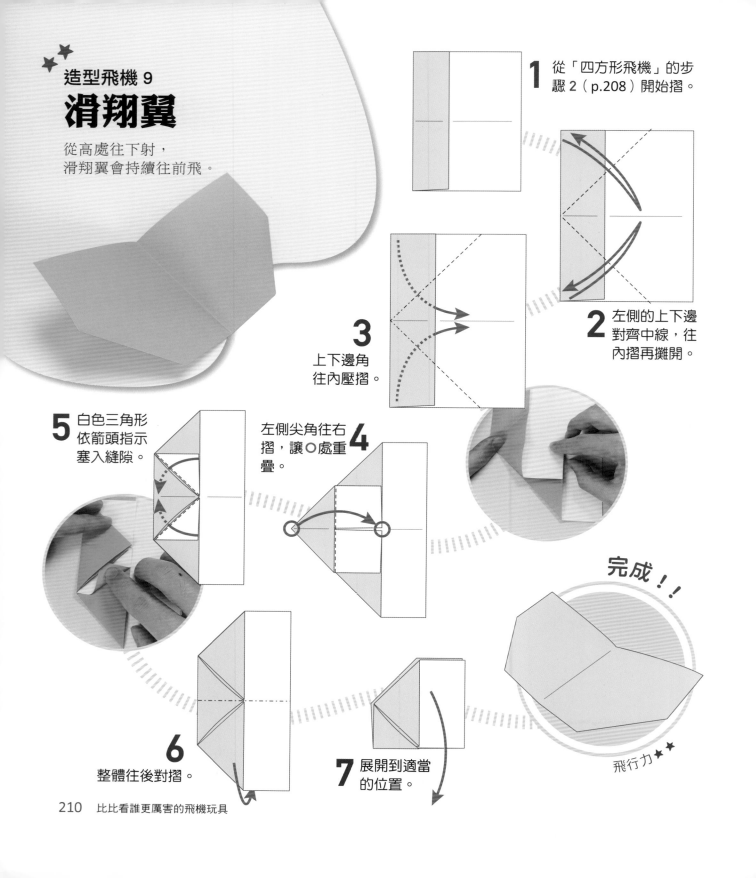

造型飛機 9
滑翔翼

從高處往下射，
滑翔翼會持續往前飛。

1 從「四方形飛機」的步驟 2（p.208）開始摺。

2 左側的上下邊對齊中線，往內摺再攤開。

3 上下邊角往內壓摺。

4 左側尖角往右摺，讓○處重疊。

5 白色三角形依箭頭指示塞入縫隙。

6 整體往後對摺。

7 展開到適當的位置。

完成！！

飛行力★★

1 摺成三角口袋（p.6）。

造型飛機 10
蟬型飛機

抓緊身體再射出去，
會繞圈飛翔。

2 第一片對齊中線往內摺。

3 對邊線外摺後攤開，做出摺線。

4 頂部的角沿線往下摺。

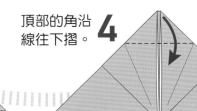

5 依箭頭方向，兩側往內收。

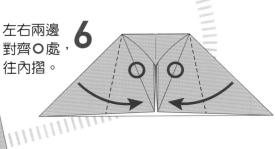

6 左右兩邊對齊○處，往內摺。

完成！！

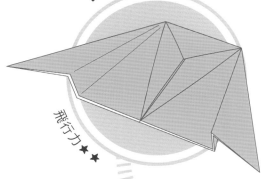

飛行力★★

8 將機翼立起。

7 依箭頭方向，對齊外側的邊往外摺。

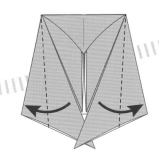

211

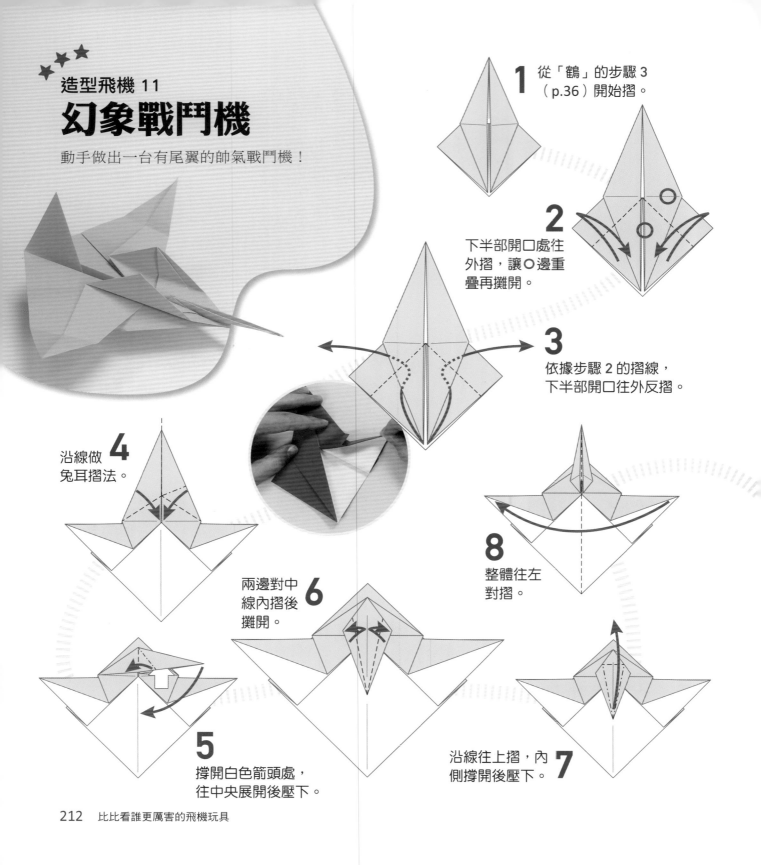

★★★
造型飛機 11
幻象戰鬥機
動手做出一台有尾翼的帥氣戰鬥機！

1 從「鶴」的步驟 3
（p.36）開始摺。

2 下半部開口處往
外摺，讓〇邊重
疊再攤開。

3 依據步驟 2 的摺線，
下半部開口往外反摺。

4 沿線做
兔耳摺法。

5 撐開白色箭頭處，
往中央展開後壓下。

6 兩邊對中
線內摺後
攤開。

7 沿線往上摺，內
側撐開後壓下。

8 整體往左
對摺。

212　比比看誰更厲害的飛機玩具

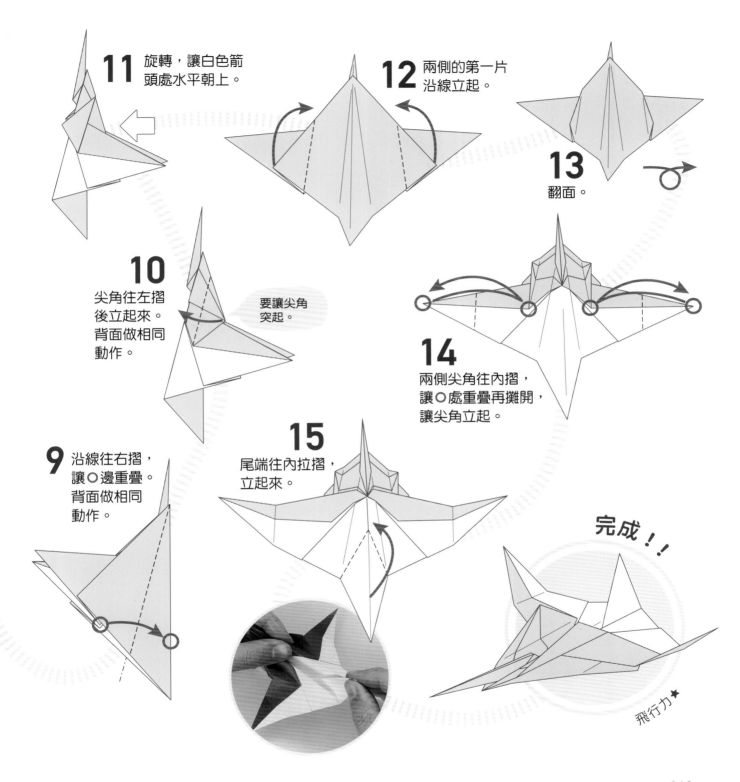

11 旋轉，讓白色箭頭處水平朝上。

12 兩側的第一片沿線立起。

13 翻面。

10 尖角往左摺後立起來。背面做相同動作。

要讓尖角突起。

14 兩側尖角往內摺，讓○處重疊再攤開，讓尖角立起。

9 沿線往右摺，讓○邊重疊。背面做相同動作。

15 尾端往內拉摺，立起來。

完成！！

飛行力★

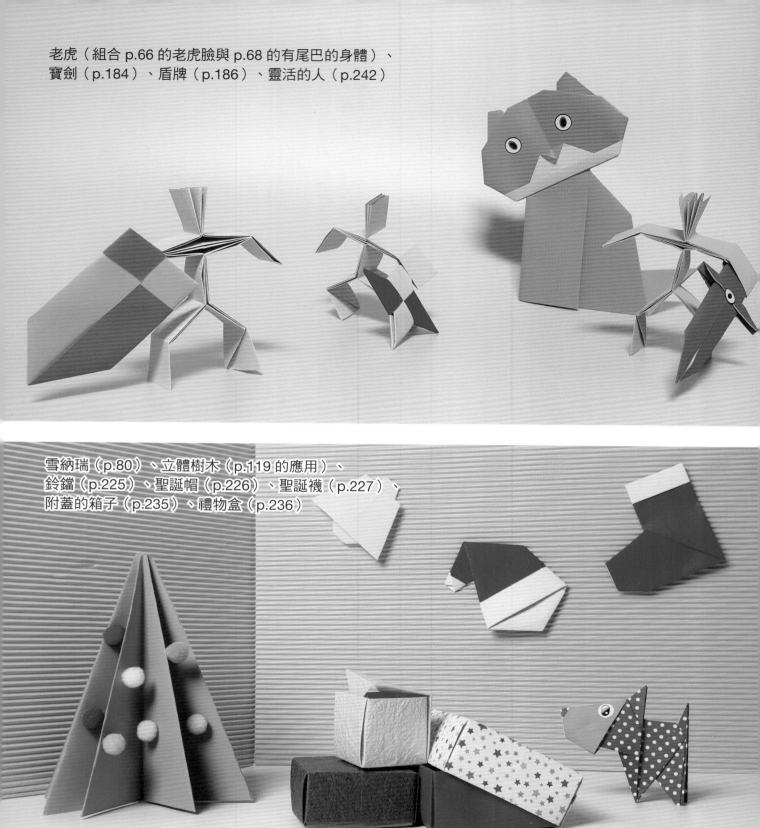

老虎（組合 p.66 的老虎臉與 p.68 的有尾巴的身體）、
寶劍（p.184）、盾牌（p.186）、靈活的人（p.242）

雪納瑞（p.80）、立體樹木（p.119 的應用）、
鈴鐺（p.225）、聖誕帽（p.226）、聖誕襪（p.227）、
附蓋的箱子（p.235）、禮物盒（p.236）

10

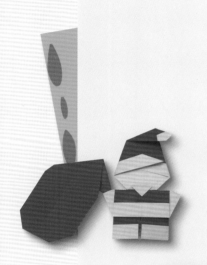

增添色彩的
星象與節慶

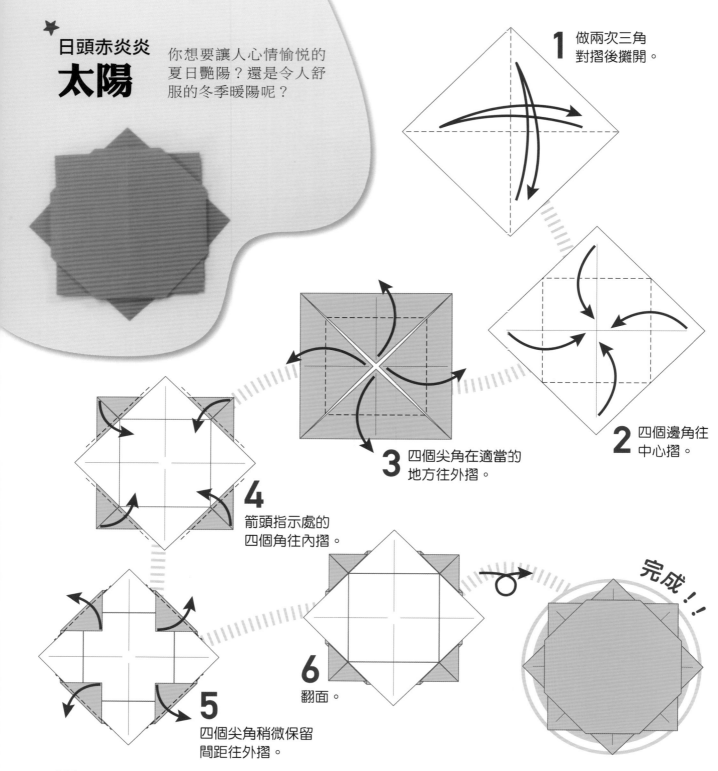

日頭赤炎炎
太陽

你想要讓人心情愉悦的夏日艷陽?還是令人舒服的冬季暖陽呢?

1 做兩次三角對摺後攤開。

2 四個邊角往中心摺。

3 四個尖角在適當的地方往外摺。

4 箭頭指示處的四個角往內摺。

5 四個尖角稍微保留間距往外摺。

6 翻面。

完成!!

1 做長形對摺。

2 沿線往斜上方摺。

3 再次沿線往斜上方摺。

4 四個尖角往內摺，修飾雲朵邊緣。

5 翻面。

完成！！

調整摺起的幅度，
製作出屬於你的雲吧！

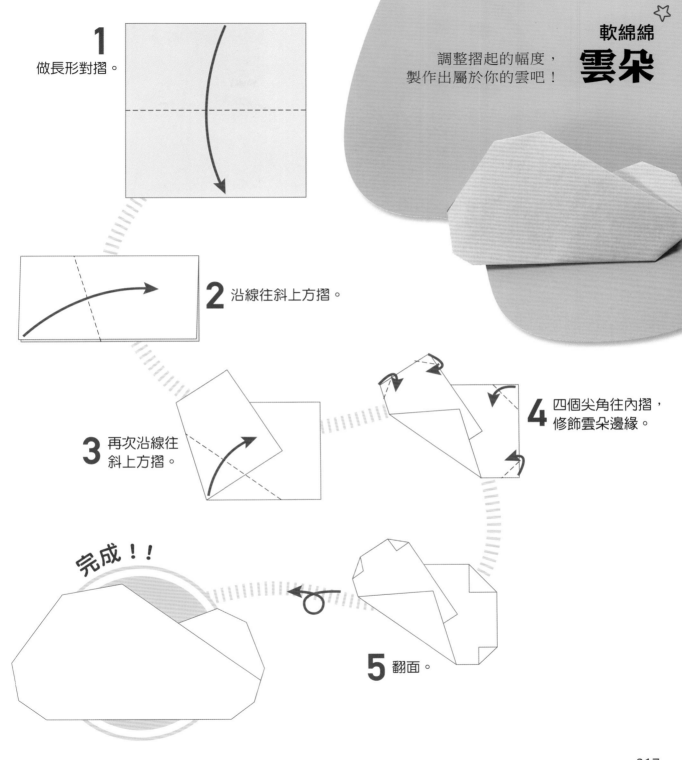

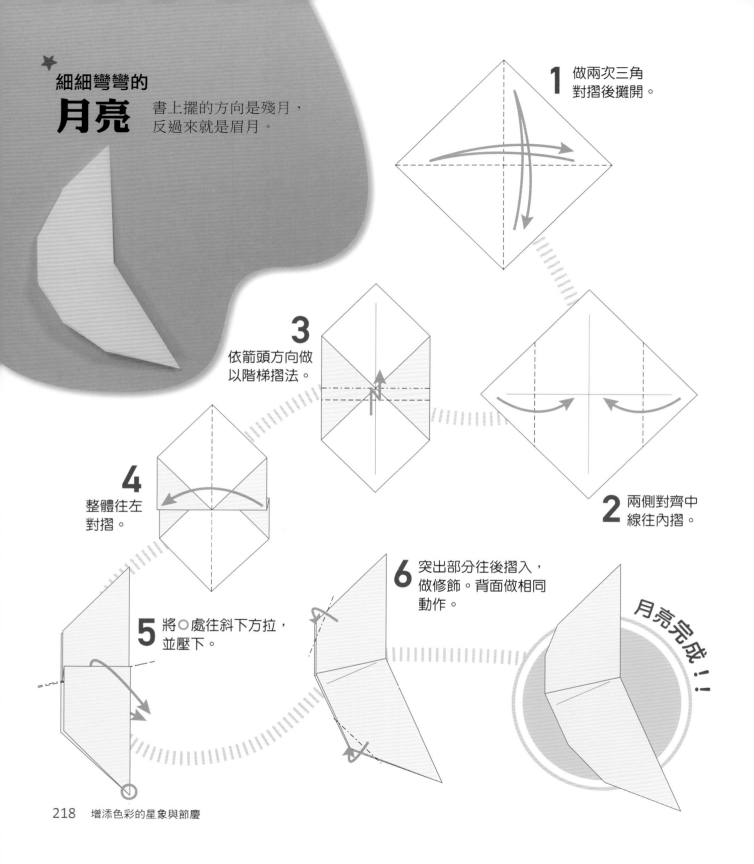

★
細細彎彎的
月亮

書上擺的方向是殘月，
反過來就是眉月。

1 做兩次三角
對摺後攤開。

2 兩側對齊中
線往內摺。

3 依箭頭方向做
以階梯摺法。

4 整體往左
對摺。

5 將○處往斜下方拉，
並壓下。

6 突出部分往後摺入，
做修飾。背面做相同
動作。

月亮完成！！

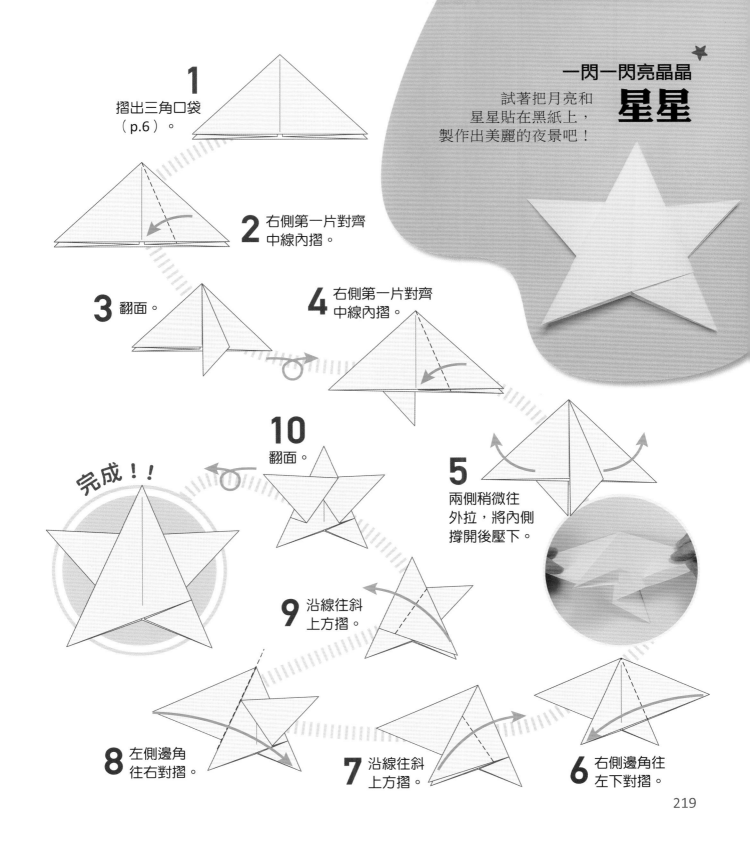

1 摺出三角口袋
（p.6）。

2 右側第一片對齊
中線內摺。

3 翻面。

4 右側第一片對齊
中線內摺。

一閃一閃亮晶晶
星星

試著把月亮和
星星貼在黑紙上，
製作出美麗的夜景吧！

5 兩側稍微往
外拉，將內側
撐開後壓下。

6 右側邊角往
左下對摺。

7 沿線往斜
上方摺。

8 左側邊角
往右對摺。

9 沿線往斜
上方摺。

10 翻面。

完成！！

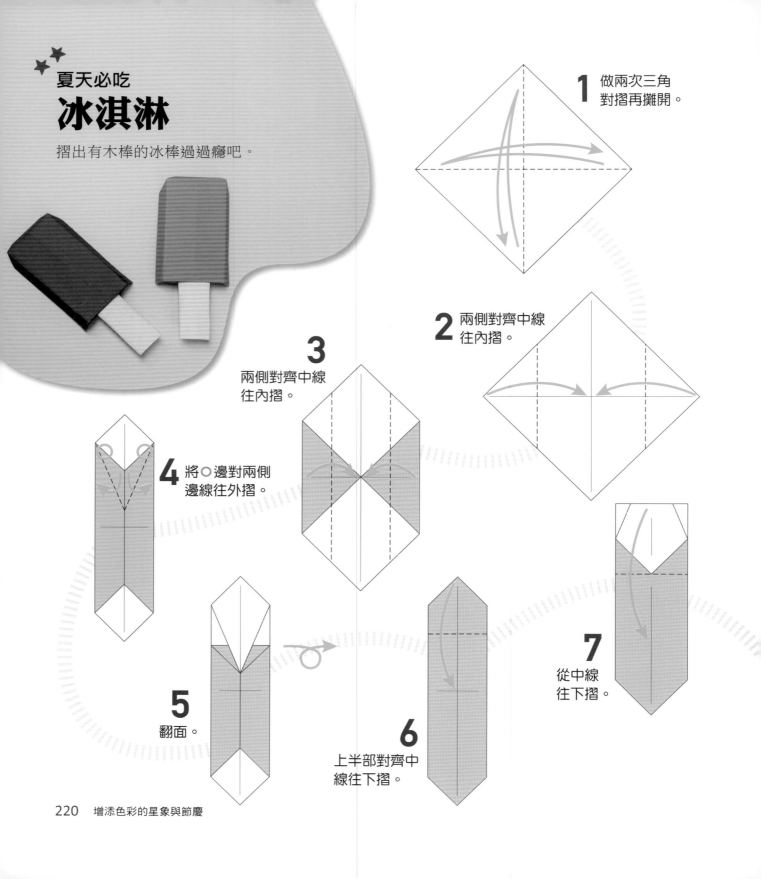

夏天必吃
冰淇淋

摺出有木棒的冰棒過過癮吧。

1 做兩次三角對摺再攤開。

2 兩側對齊中線往內摺。

3 兩側對齊中線往內摺。

4 將○邊對兩側邊線往外摺。

5 翻面。

6 上半部對齊中線往下摺。

7 從中線往下摺。

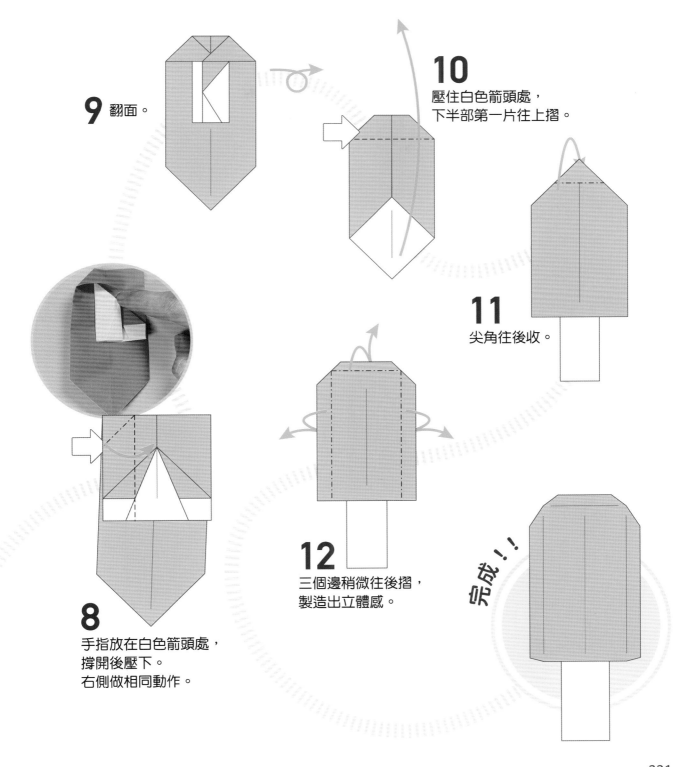

9 翻面。

10 壓住白色箭頭處，
下半部第一片往上摺。

11 尖角往後收。

12 三個邊稍微往後摺，
製造出立體感。

8 手指放在白色箭頭處，
撐開後壓下。
右側做相同動作。

完成！！

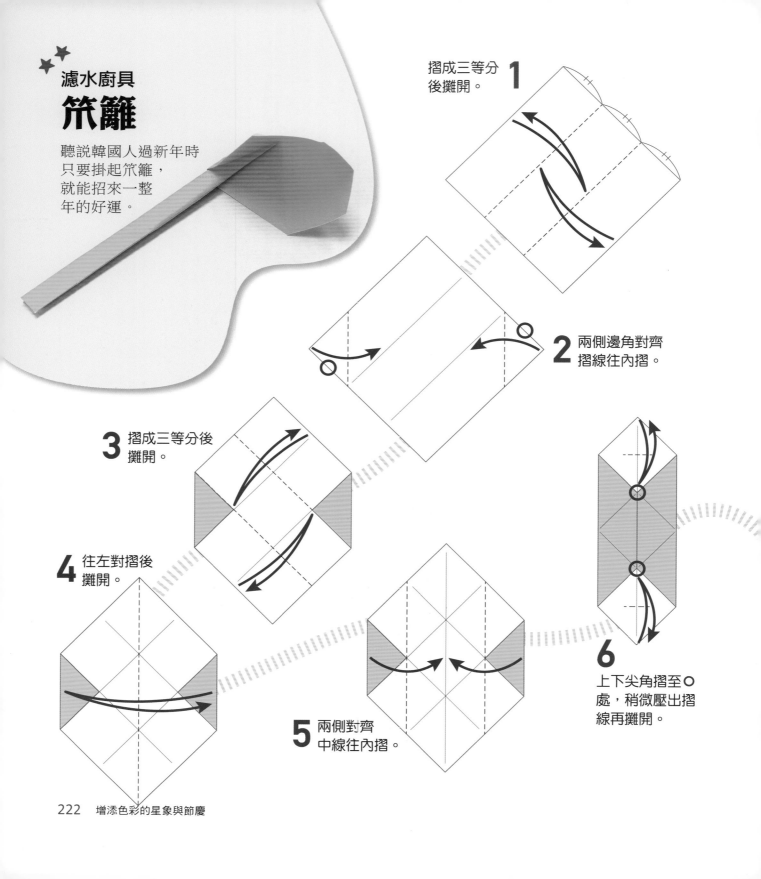

濾水廚具
笊籬

聽說韓國人過新年時只要掛起笊籬，就能招來一整年的好運。

1 摺成三等分後攤開。

2 兩側邊角對齊摺線往內摺。

3 摺成三等分後攤開。

4 往左對摺後攤開。

5 兩側對齊中線往內摺。

6 上下尖角摺至〇處，稍微壓出摺線再攤開。

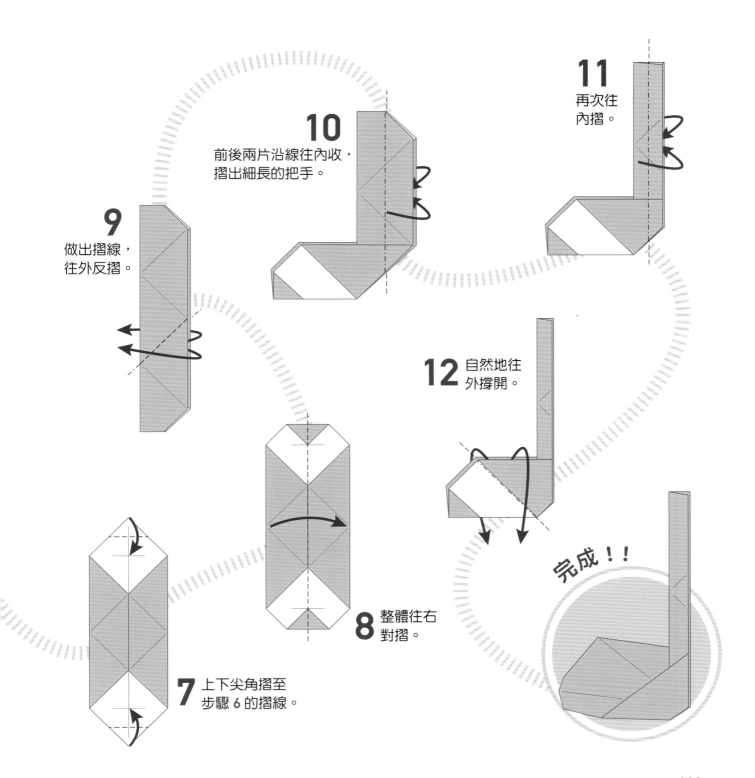

9 做出摺線，
往外反摺。

10 前後兩片沿線往內收，
摺出細長的把手。

11 再次往
內摺。

12 自然地往
外撐開。

7 上下尖角摺至
步驟 6 的摺線。

8 整體往右
對摺。

完成！！

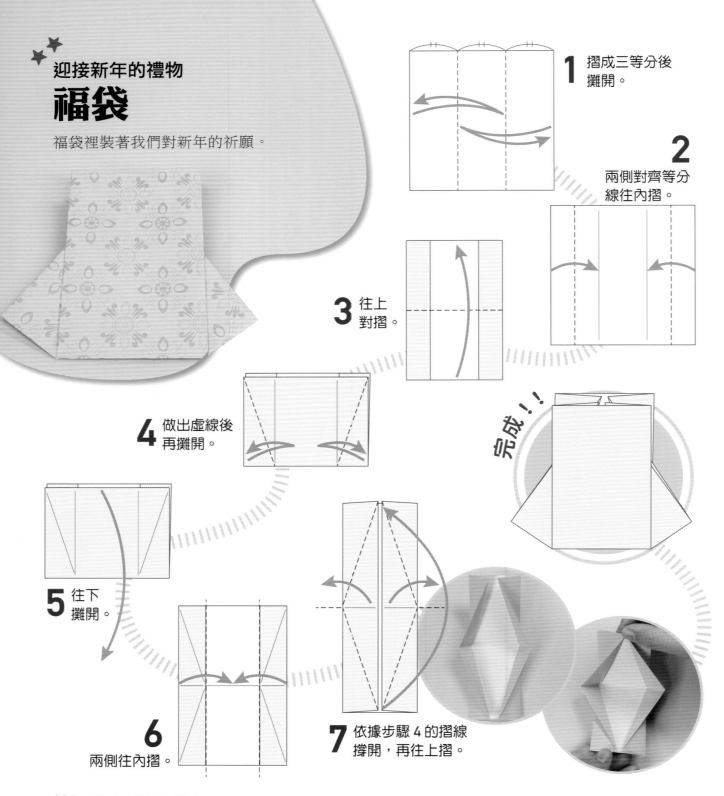

迎接新年的禮物
福袋
福袋裡裝著我們對新年的祈願。

1 摺成三等分後攤開。

2 兩側對齊等分線往內摺。

3 往上對摺。

4 做出虛線後再攤開。

5 往下攤開。

6 兩側往內摺。

7 依據步驟 4 的摺線撐開，再往上摺。

完成！！

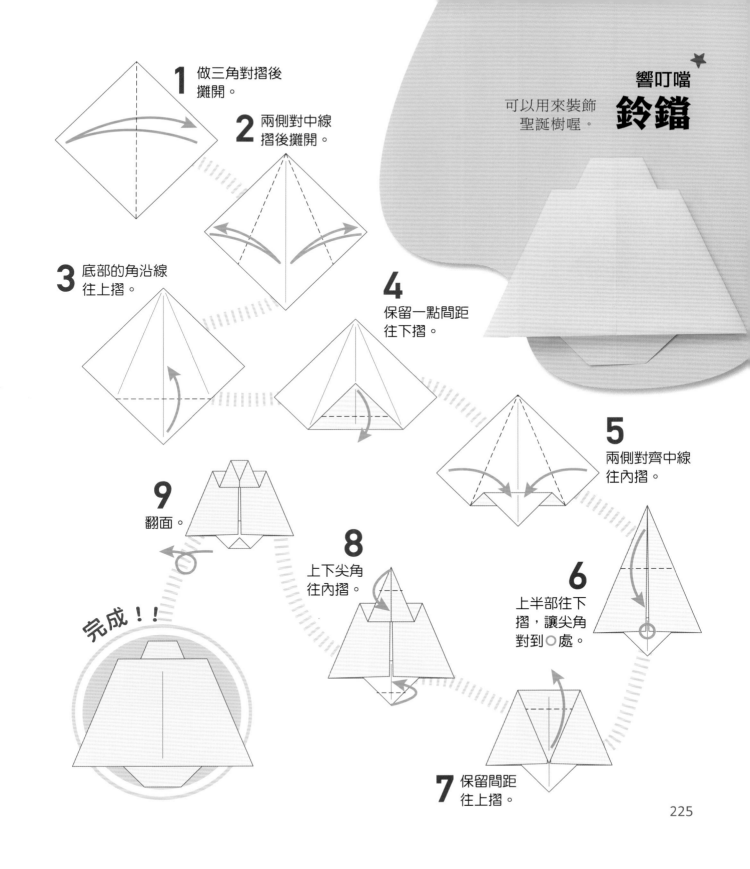

1 做三角對摺後攤開。

2 兩側對中線摺後攤開。

3 底部的角沿線往上摺。

4 保留一點間距往下摺。

響叮噹
鈴鐺 ★

可以用來裝飾聖誕樹喔。

5 兩側對齊中線往內摺。

6 上半部往下摺，讓尖角對到○處。

7 保留間距往上摺。

8 上下尖角往內摺。

9 翻面。

完成！！

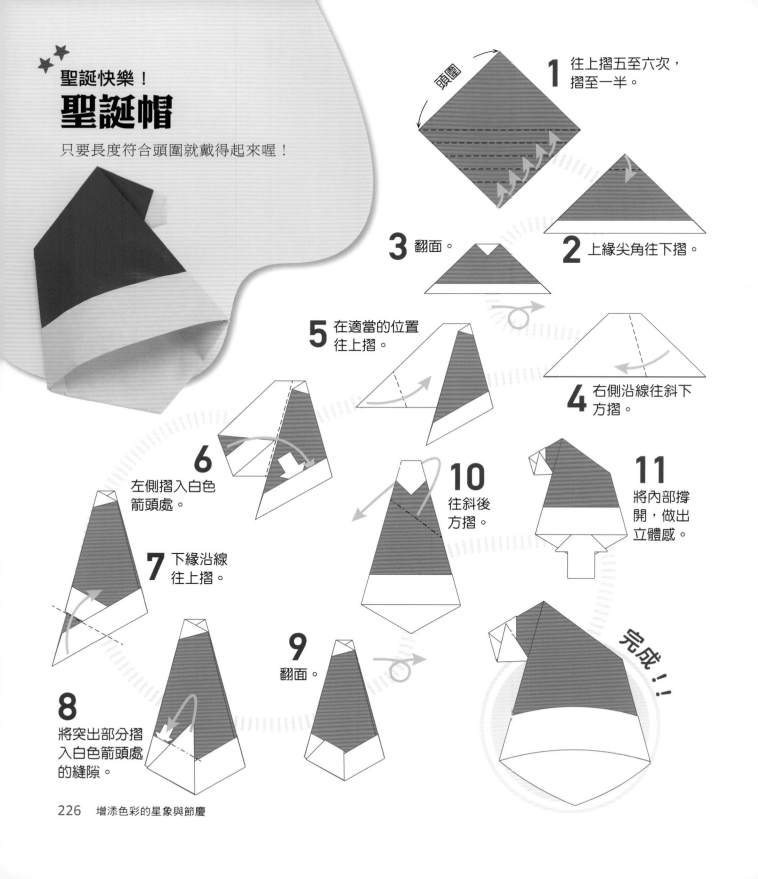

聖誕快樂！
聖誕帽
只要長度符合頭圍就戴得起來喔！

1 往上摺五至六次，摺至一半。

頭圍

2 上緣尖角往下摺。

3 翻面。

4 右側沿線往斜下方摺。

5 在適當的位置往上摺。

6 左側摺入白色箭頭處。

7 下緣沿線往上摺。

8 將突出部分摺入白色箭頭處的縫隙。

9 翻面。

10 往斜後方摺。

11 將內部撐開，做出立體感。

完成！！

1 上緣稍微往下摺。

2 翻面。

3 往左對摺再攤開。

4 兩側對中線內摺。

5 往右對摺。

9 左下方尖角往內摺入。背面做相同動作。

8 尖角往內壓摺。

6 做出虛線，下半部往內壓摺。

完成！！

7 往左拉摺。

227

溫馨祝福
聖誕卡片

做出有聖誕老公公臉部的卡片，
並試著畫出五官吧！

1 從「投石機」的步驟 5
（p.190）開始摺。

2 小正方形處往下
摺後攤開。

放大

3 往上摺至中
間摺線。

4 沿虛線往上
摺 2 次。

5 兩側沿線
往後摺。

6 翻面。

7 對摺後稍微壓出
摺線，再攤開。

稍微壓一下
中間即可。

10
尖角對
下邊摺。

11 步驟 9 摺起處，
往下攤開。

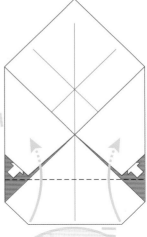

12
將下方沿線
上摺，摺入
白色箭頭處
的縫隙。

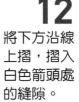

9 往上摺讓○
處重疊。

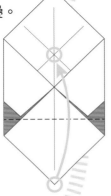

13
往下對摺。

8 兩側對齊中線
往內摺。

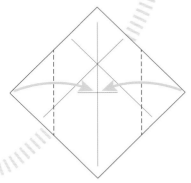

14
下緣尖角往後收。

完成！！

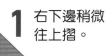

從煙囪降落！
聖誕老公公

帶著滿滿的
禮物袋來囉！

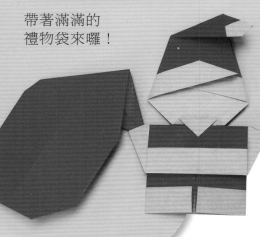

1 右下邊稍微
往上摺。

2 左下邊也往
上摺。

3 頂部的角在
適當的地方
下摺。

4 翻面。

5 右側往斜
下方摺。

6 左側也沿
線內摺。

7 尖角往內收。

8 上半部沿線
往斜下方摺。

9 以階梯摺法
摺出鬍子。

臉部完成！！

10 取另一張
色紙，上
下摺起一
段。

11 翻面。

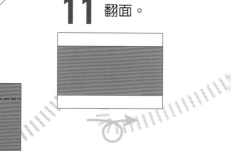

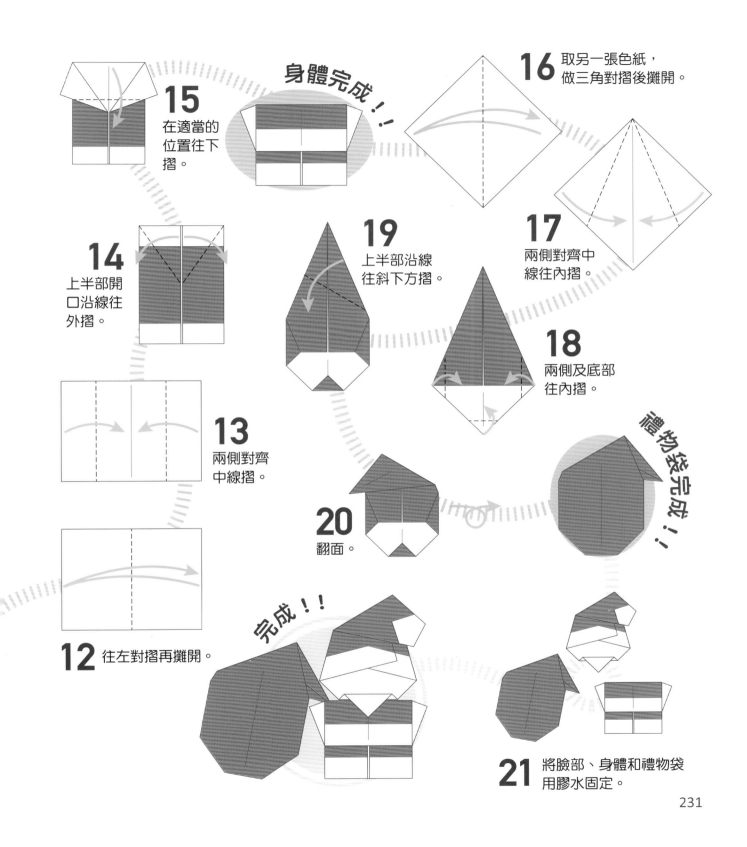

15 在適當的位置往下摺。

身體完成！！

16 取另一張色紙，做三角對摺後攤開。

14 上半部開口沿線往外摺。

19 上半部沿線往斜下方摺。

17 兩側對齊中線往內摺。

13 兩側對齊中線摺。

18 兩側及底部往內摺。

禮物袋完成！！

12 往左對摺再攤開。

20 翻面。

完成！！

21 將臉部、身體和禮物袋用膠水固定。

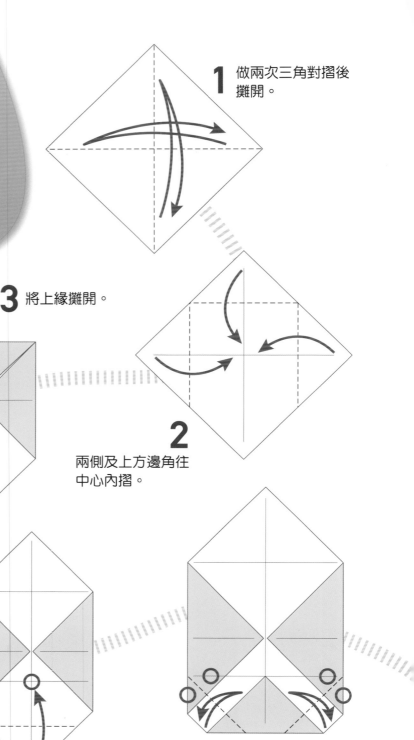

傳遞心意
信封套

步驟 11 可改用喜愛的貼紙封口。

1 做兩次三角對摺後攤開。

2 兩側及上方邊角往中心內摺。

3 將上緣攤開。

4 下方邊角往上摺，讓○處重疊後攤開。

5 往上摺讓○處重疊。

6 下緣兩邊往內摺，讓○處重疊後攤開。

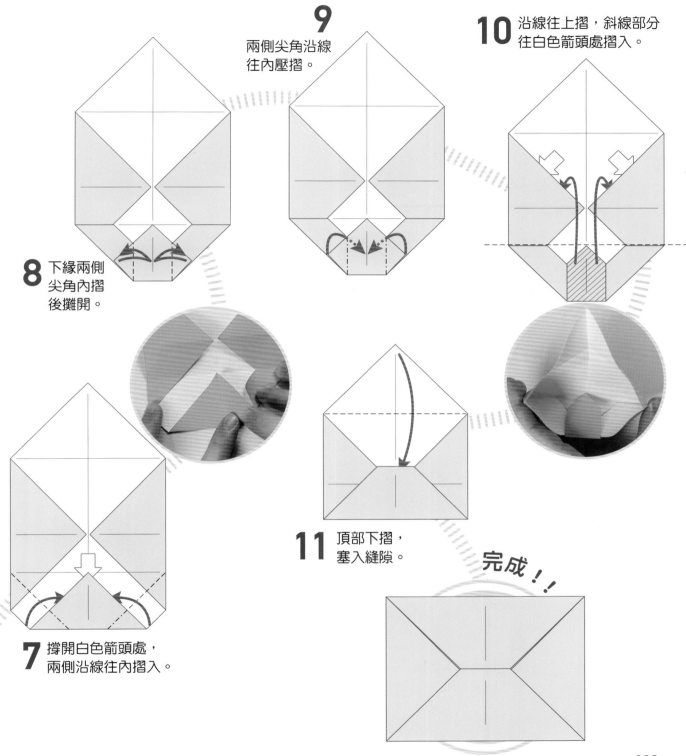

9
兩側尖角沿線
往內壓摺。

10 沿線往上摺，斜線部分
往白色箭頭處摺入。

8 下緣兩側
尖角內摺
後攤開。

11 頂部下摺，
塞入縫隙。

7 撐開白色箭頭處，
兩側沿線往內摺入。

完成！！

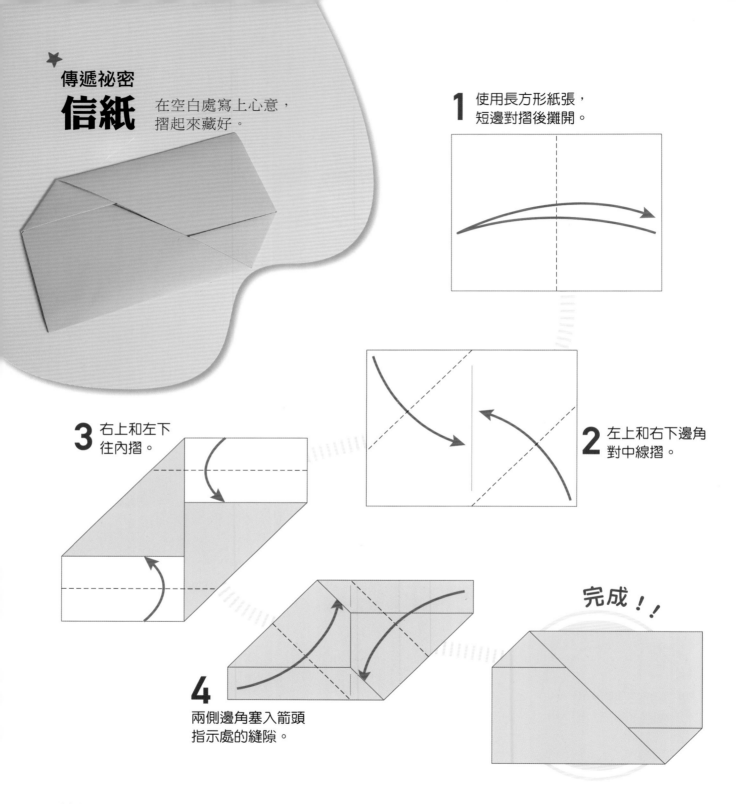

★
傳遞祕密
信紙
在空白處寫上心意，
摺起來藏好。

1 使用長方形紙張，
短邊對摺後攤開。

2 左上和右下邊角
對中線摺。

3 右上和左下
往內摺。

4 兩側邊角塞入箭頭
指示處的縫隙。

完成！！

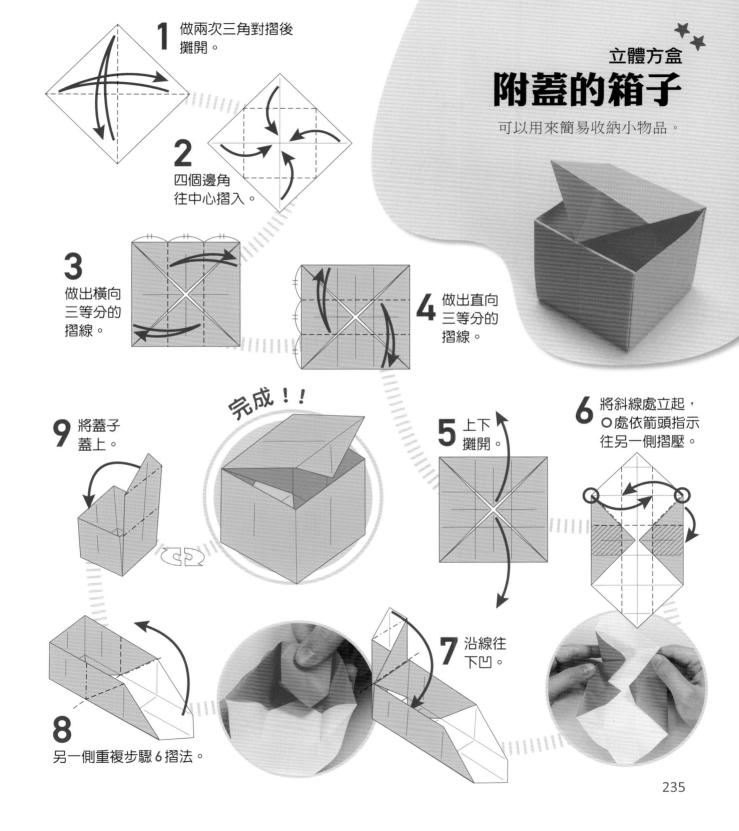

1 做兩次三角對摺後攤開。

2 四個邊角往中心摺入。

3 做出橫向三等分的摺線。

4 做出直向三等分的摺線。

立體方盒
附蓋的箱子
可以用來簡易收納小物品。

5 上下攤開。

6 將斜線處立起，○處依箭頭指示往另一側摺壓。

7 沿線往下凹。

8 另一側重複步驟6摺法。

9 將蓋子蓋上。

完成！！

235

隨意配色

禮物盒

用同樣大小的色紙製作，
蓋子也能剛好蓋起來。

1 做兩次三角對摺後攤開。

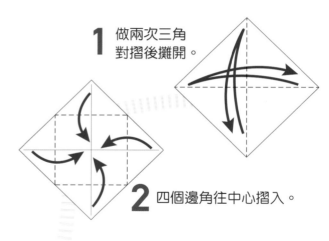

2 四個邊角往中心摺入。

3 兩側對齊中線摺後攤開。

4 上下對齊中線摺後攤開。

9 另一側重複步驟 7～8 的摺法。

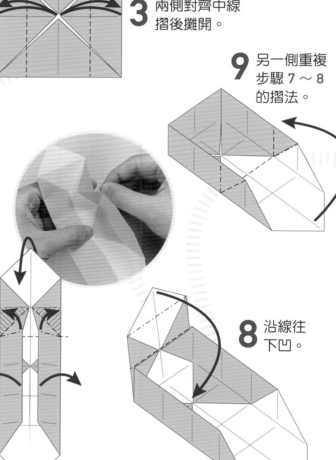

7 兩側撐開後，斜線處垂直立起壓好。

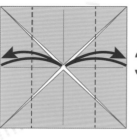

5 上下攤開。

6 兩側對齊中線內摺。

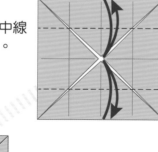

8 沿線往下凹。

236　增添色彩的星象與節慶

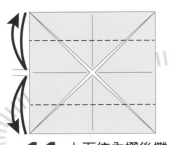

11 上下往內摺後攤開，與中線保留一點間距。

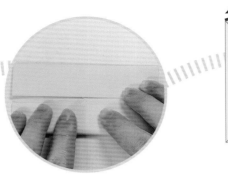

12 左右往內摺後攤開，與中線保留一點間距。

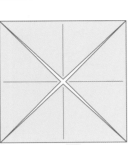

10 取另一張色紙，重複步驟 1～2。

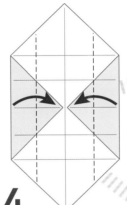

14 重複步驟 6～9。

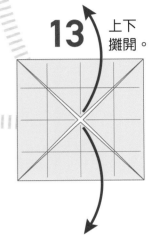

13 上下攤開。

箱子完成！！

完成！！

17 將兩者組合。

15 翻面。

蓋子完成！！

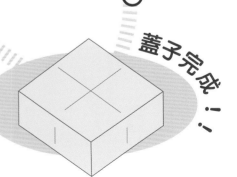

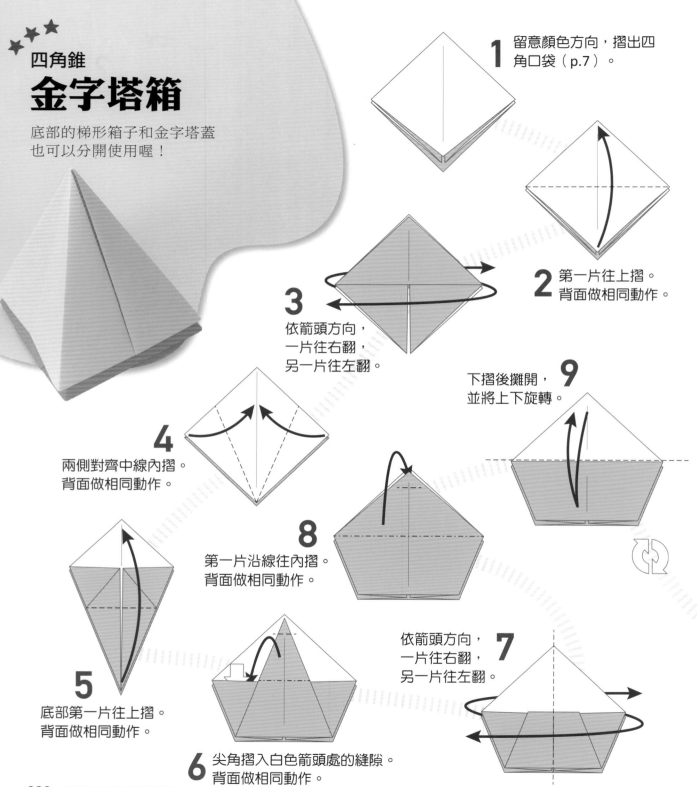

四角錐
金字塔箱

底部的梯形箱子和金字塔蓋
也可以分開使用喔！

1 留意顏色方向，摺出四角口袋（p.7）。

2 第一片往上摺。背面做相同動作。

3 依箭頭方向，一片往右翻，另一片往左翻。

4 兩側對齊中線內摺。背面做相同動作。

5 底部第一片往上摺。背面做相同動作。

6 尖角摺入白色箭頭處的縫隙。背面做相同動作。

7 依箭頭方向，一片往右翻，另一片往左翻。

8 第一片沿線往內摺。背面做相同動作。

9 下摺後攤開，並將上下旋轉。

箱子完成！！

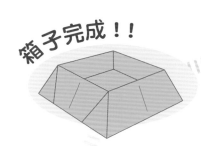

11 取另一張色紙，
摺成三角口袋（p.6）。

12 兩側依箭頭方向內摺。
背面做相同動作。

13
下緣尖角摺入
白色箭頭處。
背面做相同
動作。

14
將內部撐開成
金字塔形。

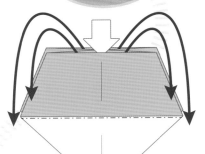

10
將白色箭頭處往外撐開，
壓平底部。

箱子完成！！

完成！！

15 蓋上箱子。

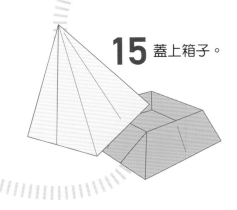

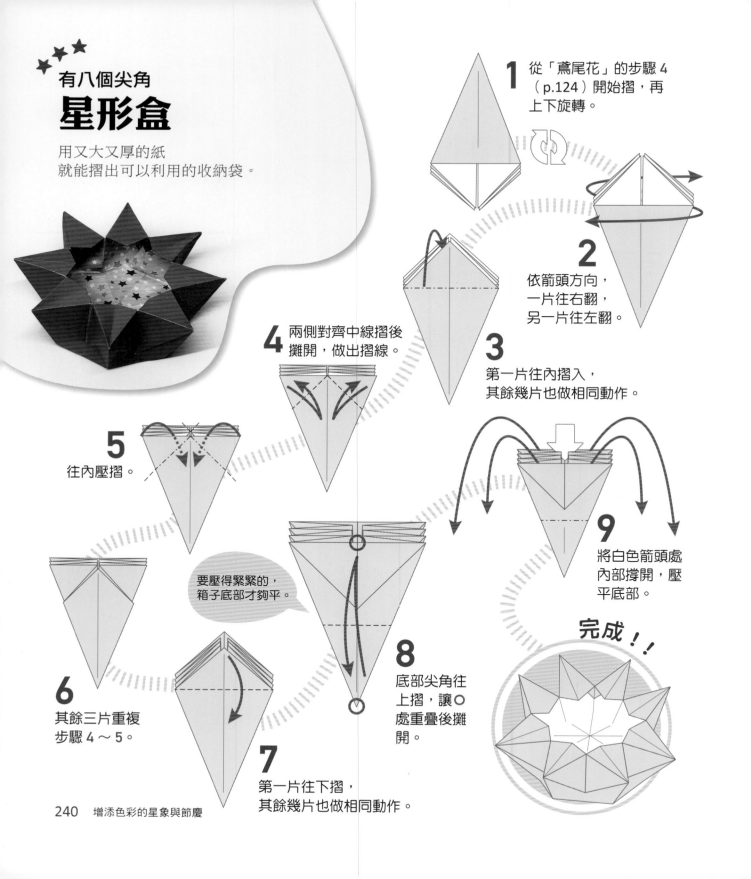

有八個尖角
星形盒

用又大又厚的紙
就能摺出可以利用的收納袋。

1 從「鳶尾花」的步驟 4 （p.124）開始摺，再上下旋轉。

2 依箭頭方向，一片往右翻，另一片往左翻。

3 第一片往內摺入，其餘幾片也做相同動作。

4 兩側對齊中線摺後攤開，做出摺線。

5 往內壓摺。

要壓得緊緊的，箱子底部才夠平。

6 其餘三片重複步驟 4 ～ 5。

7 第一片往下摺，其餘幾片也做相同動作。

8 底部尖角往上摺，讓○處重疊後攤開。

9 將白色箭頭處內部撐開，壓平底部。

完成！！

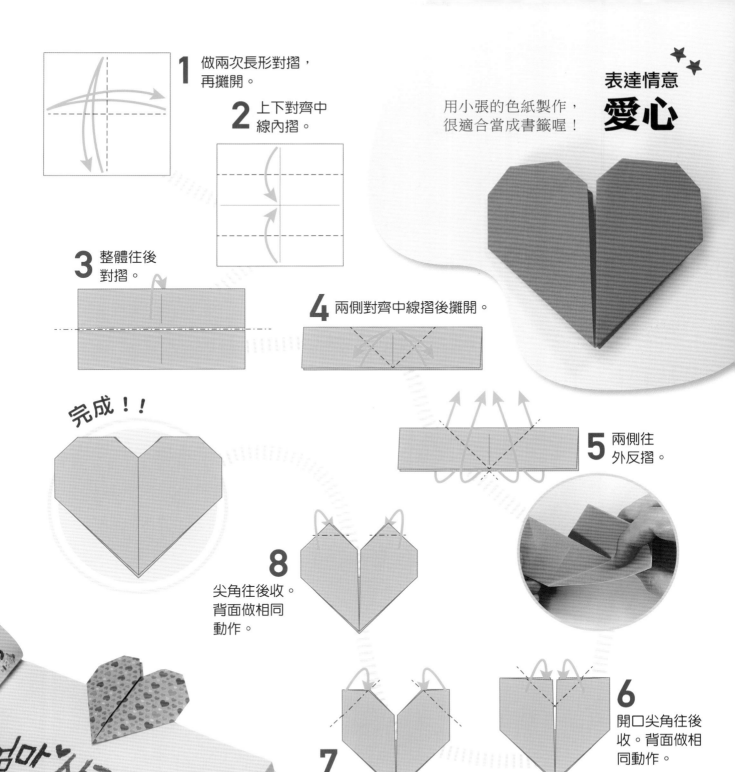

1 做兩次長形對摺，再攤開。

2 上下對齊中線內摺。

3 整體往後對摺。

4 兩側對齊中線摺後攤開。

用小張的色紙製作，很適合當成書籤喔！

5 兩側往外反摺。

完成！！

8 尖角往後收。背面做相同動作。

7 兩側往內收。

6 開口尖角往後收。背面做相同動作。

241

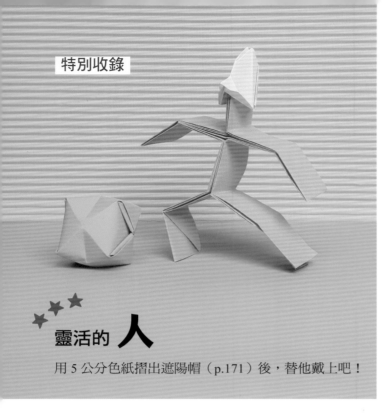

★★★
靈活的 人

用 5 公分色紙摺出遮陽帽（p.171）後，替他戴上吧！

1 長形對摺再攤開。

2 兩側對齊中線往內摺。

3 對齊外側邊線往外摺。

4 沿線往後摺。

5 全部攤開。

6 旋轉 90 度。

7 重複步驟 1 至 5。

橫向與直向都摺出八等分的線。

對齊同色的〇摺，以下過程就會很容易。

8 做出虛線後攤開。

9 做出虛線後攤開。

10 沿線做階梯摺法。

11 垂直立起斜線處。

12 將O處往上摺，讓兩側合起。

13 垂直摺起斜線三角形處。

14 上下旋轉。

15 垂直摺起斜線梯形處。

16 兩側沿線往內摺，讓斜線梯形處與立起梯形處重疊。

17 垂直摺起斜線三角處。

18 旋轉後立在桌上，依箭頭方向摺出關節。

完成！！

![台灣廣廈 國際出版集團 Taiwan Mansion International Group]

國家圖書館出版品預行編目（CIP）資料

專為孩子設計的創意摺紙大全集：10大可愛主題×175種趣味摺法，一張紙玩出創造力
×邏輯力×專注力！/四方形大叔著；劉小恩譯. -- 初版. -- 新北市：美藝學苑，2020.08
　面；　公分
ISBN 978-986-6220-36-4(平裝)
1.摺紙
972.1　　　　　　　　　　　　　　　　　　　　　　　　　109008188

專為孩子設計的創意摺紙大全集
10大可愛主題x175種趣味摺法，一張紙玩出創造力x邏輯力x專注力！

作　者／四方形大叔（李源杓）	編輯中心編輯長／張秀環
翻　譯／葛瑞絲	封面設計／張家綺・內頁排版／菩薩蠻數位文化有限公司
	製版・印刷・裝訂／東豪・弼聖・秉成

行企研發中心總監／陳冠蒨　　　線上學習中心總監／陳冠蒨
媒體公關組／陳柔彣　　　　　　數位營運組／顏佑婷
綜合業務組／何欣穎　　　　　　企製開發組／江季珊、張哲剛

發　行　人／江媛珍
法律顧問／第一國際法律事務所 余淑杏律師・北辰著作權事務所 蕭雄淋律師
出　　版／台灣廣廈
發　　行／台灣廣廈有聲圖書有限公司
　　　　　地址：新北市235中和區中山路二段359巷7號2樓
　　　　　電話：（886）2-2225-5777・傳真：（886）2-2225-8052

代理印務・全球總經銷／知遠文化事業有限公司
　　　　　地址：新北市222深坑區北深路三段155巷25號5樓
　　　　　電話：（886）2-2664-8800・傳真：（886）2-2664-8801
郵政劃撥／劃撥帳號：18836722
　　　　　劃撥戶名：知遠文化事業有限公司（※單次購書金額未達1000元，請另付70元郵資。）

■出版日期：2020年08月　　　■初版8刷：2024年06月
ISBN：978-986-6220-36-4　　版權所有，未經同意不得重製、轉載、翻印。